从新手到高手

手机短视频

拍摄技巧＋剪辑处理＋特效制作＋调色字幕

从新手到高手

王斐 / 编著

清華大学出版社

北 京

内 容 简 介

短视频时代的到来，使人们的生活发生了翻天覆地的变化。通过短视频分享生活、进行社交已经成为了很多人的习惯。便携的智能手机使随时记录精彩瞬间成为可能，而层出不穷的各类剪辑 App 则大大降低了短视频的制作门槛，即使是剪辑新手，也能在掌握技巧后轻松进行短视频制作。

作为一本面向新手的拍摄与剪辑教程，本书以理论与案例相结合的方式，通过 12 章，系统地介绍如何使用手机进行拍摄和剪辑，包括画面构图技巧、镜头语言表达、剪辑思维逻辑、特效和字幕制作以及画面调色等内容。

本书适合广大短视频爱好者、短视频 App 用户、短视频电商用户、个体店家等学习使用。相信在阅读完本书后，各位读者能够综合所学，在实践中不断提升自己的剪辑技巧，尝试探索属于自己的创作风格，灵活应对实际工作中出现的各种情况，创作出优秀的短视频作品。

图书在版编目 (CIP) 数据

手机短视频拍摄技巧＋剪辑处理＋特效制作＋调色字幕从新手到高手 / 王斐编著 . —北京：清华大学出版社，2023.4

（从新手到高手）

ISBN 978-7-302-63375-4

Ⅰ．①手… Ⅱ．①王… Ⅲ．①移动电话机－摄影技术②视频编辑软件 Ⅳ．① J41 ② TN929.53 ③ TN94

中国国家版本馆 CIP 数据核字 (2023) 第 068451 号

责任编辑：陈绿春
封面设计：潘国文
版式设计：方加青
责任校对：徐俊伟
责任印制：杨 艳

出版发行：清华大学出版社
　　　　网　　　址：http://www.tup.com.cn，http://www.wqbook.com
　　　　地　　　址：北京清华大学学研大厦 A 座　　　　　　邮　　编：100084
　　　　社 总 机：010-83470000　　　　　　　　　　　　邮　　购：010-62786544
　　　　投稿与读者服务：010-62776969，c-service@tup.tsinghua.edu.cn
　　　　质 量 反 馈：010-62772015，zhiliang@tup.tsinghua.edu.cn
印 装 者：三河市人民印务有限公司
经　　销：全国新华书店
开　　本：188mm×260mm　　印　　张：13.25　　字　　数：383 千字
版　　次：2023 年 6 月第 1 版　　印　　次：2023 年 6 月第 1 次印刷
定　　价：88.00 元

产品编号：091926-01

如今，手机短视频已经成为大多数人生活的一部分，随处可见捧着手机刷短视频的人。而随着手机拍摄性能的提升、各种手机剪辑App的涌现，制作一则手机短视频已经不是难事，越来越多的人开始拿起手机，记录和分享自己的生活故事。

一、编写目的

本书是为手机短视频初学者量身打造的学习教程，既有对理论知识的讲解说明，也有对实际操作的拆解分析。在对基础知识进行系统讲解的同时，鼓励读者动手操作，帮助读者在实战演练中逐步掌握拍摄、剪辑的技巧，并在此基础上探索出属于自己的创作思路。

二、本书内容安排

本书共12章，主要包括拍摄技巧和剪辑制作两部分，内容安排具体如下。

章　名	内　容　安　排
第1章　手机拍摄：即刻记录精彩瞬间	本章主要对手机相机的基础功能进行说明，包括拍摄参数的设置、特色拍摄模式的使用方法，以及对专业手机摄影应用FiLMiC Pro的介绍等内容
第2章　视觉语言：捕捉丰富多彩的画面	本章主要对画面的视觉呈现进行说明，包括画面的构图要素、六种画面的构图方法、光线方向的选择等内容
第3章　镜头拍摄：用精彩镜头讲好故事	本章主要对镜头画面的选用进行说明，包括拍摄角度的选用、拍摄景别的选用、运镜技巧、转场技巧等内容
第4章　辅助设备：让拍摄效果事半功倍	本章主要对拍摄的辅助设备进行介绍，包括拍摄设备的选用、录音设备的选用、灯光设备的选用等内容
第5章　剪辑思维：打稳剪辑创作基础	本章主要对剪辑思维进行说明，包括如何寻找剪辑思路、剪辑流程、剪辑技巧、常用的剪辑App以及常用的电脑剪辑软件等内容
第6章　剪辑入门：轻松上手剪辑操作（使用剪映App）	本章主要对剪辑的基本操作进行说明。内容包括对剪映工作界面的介绍，对素材导入、分割、删除等基本操作的介绍，以及对比例调整、添加背景、倒放等应用功能的介绍。案例中所使用的剪辑App是剪映
第7章　特效制作：短视频还能更吸睛	本章主要结合具体案例对剪辑App中的特效功能进行说明。内容包括特效类型的介绍、基础特效的应用，以及进阶特效的应用。案例中所使用的剪辑App为剪映和必剪
第8章　转场方式：让视频内容别有趣味	本章主要结合具体案例对剪辑App中的转场效果进行说明。内容包括转场功能的概述以及创意转场的应用。案例中所使用的剪辑App为剪映和必剪
第9章　音频剪辑：让视频更具视听魅力	本章主要结合具体案例对剪辑中的音频效果进行说明。内容包括音频的导入、录制、截取、音量调节等基础操作，还有对音频进行效果处理以及音频卡点效果的制作等

<div align="right">续表</div>

章　名	内容安排
第10章　画面调色：使视频画面焕然一新	本章主要结合具体案例对如何使用剪辑App调色进行说明。内容包括调色工具的使用、画面滤镜的应用、创意调色的制作
第11章　字幕效果：超好玩的后期剪辑	本章主要结合具体案例对如何使用剪辑App给视频添加字幕效果。内容包括字幕的添加、不同字幕效果的制作
第12章　剪辑实战：用剪映App制作短视频	本章通过复古风格Vlog、美食、产品带货、萌宠治愈、日转夜特效共五个短视频的制作，综合演练前面所学知识

三、本书写作特色

理论精炼，案例生动

本书从初学者的立场出发，深入浅出地对视频拍摄制作的理论进行了说明，并配有大量生动有趣的案例，使学习过程更具趣味性。理论与实践的结合也能够使读者快速掌握短视频制作技巧，拿起手机即可制作自己的短视频。

全程图解，一看即会

本书配有大量的插图以便读者能够快速领会文字内容，最大限度地掌握理论知识。在进行案例拆解时，更是以图片为主，文字为辅，详细记录操作的每一个步骤，方便读者对照图片，快速掌握剪辑App的相关操作。

知识点全，一网打尽

除了基本的知识讲解，在书中还穿插大量的"提示""拓展延伸"版块，对知识点以及相关操作进行补充说明，使读者能够对视频的拍摄和制作有更为深入的理解。

四、配套资源下载

本书的相关教学视频和配套素材请扫描下方的二维码进行下载。

如果在配套资源的下载过程中碰到问题，请联系陈老师，联系邮箱：chenlch@tup.tsinghua.edu.cn。

<div align="center">教学视频</div>

<div align="center">配套素材</div>

五、编者信息和技术支持

本书由北京印刷学院的王斐老师编著，参与编写的还有北京邮电大学世纪学院的孙丽娜老师。在本书的编写过程中，编者以科学、严谨的态度，力求精益求精，但疏漏之处在所难免，如果有任何技术上的问题，请扫描右侧的二维码，联系相关的技术人员进行解决。

<div align="center">技术支持</div>

六、致谢

感谢长期以来一直关心、帮助和支持我的朋友们，感谢参与本书出版过程的工作人员，感谢我的父亲，您的坚毅与宽广融化冰雪，让我的人生幸福如春，您淳朴而如山的爱是我前行的不懈动力，父爱无限，亲情无边，衷心的祝愿天下所有的父母幸福、安康。

<div align="right">编者
2023年5月</div>

CONTENTS 目录

第1章 手机拍摄：即刻记录精彩瞬间

第2章 视觉语言：捕捉丰富多彩的画面

1.1 手机拍摄好在哪 ···········1	2.1 画面的构图要素 ···········18
1.1.1 手机拍摄：四大优势要知道 ······1	2.1.1 画框：选择最佳拍摄影像 ······18
1.1.2 安卓手机：拍摄功能简单介绍 ···2	2.1.2 主体：画面主要表现对象 ······18
1.1.3 苹果手机：了解基础拍摄功能 ···3	2.1.3 陪体：凸显主体的"绿叶" ·····19
1.2 设置相机拍摄参数 ···········3	2.1.4 前景：装饰画面突出主体 ······19
1.2.1 画面对焦：突出画面的主体 ·····4	2.1.5 背景：交代环境表现意境 ······20
1.2.2 锁定焦点：确定主体不跑焦 ·····4	2.2 画面的构图方法 ···········20
1.2.3 画面曝光：调节画面的明暗 ·····4	2.2.1 中心构图：营造画面平衡感 ·····20
1.2.4 白平衡：避免画面偏色 ·······4	2.2.2 三分线构图：基础常用易上手 ···21
1.2.5 视频分辨率：调整画面清晰度 ···5	2.2.3 九宫格构图：善用黄金分割线 ···21
1.2.6 视频帧率：调整画面流畅度 ·····6	2.2.4 对角线构图：增强视觉冲击力 ···22
1.3 手机的特色视频模式 ·········7	2.2.5 对称式构图：拍摄人文有奇效 ···23
1.3.1 慢动作：展示视频精彩瞬间 ·····7	2.2.6 框架式构图：特殊视角有新意 ···23
1.3.2 延时摄影：飞速展示时间流逝 ···9	2.3 光线方向的选择 ···········23
1.4 FiLMiC Pro：老牌专业拍摄应用 ···11	2.3.1 顺光：清晰呈现场景原貌 ······23
1.4.1 主界面介绍：了解功能模块位置 ···11	2.3.2 侧光：表现肌理与纵深感 ······24
1.4.2 基础设置：分辨率、帧速率、码率 ···12	2.3.3 逆光：增强冲击力与渲染力 ·····24
1.4.3 色彩控制：白平衡与色彩模式 ···13	2.3.4 侧顺光：拍摄人物的首选 ······24
1.4.4 画面设置：光圈快门聚焦缩放 ···14	2.3.5 侧逆光：勾勒轮廓展现面貌 ·····25
1.4.5 对焦曝光：手动、自动任意切换 ···15	2.3.6 顶光：塑造反常造型效果 ······25
1.4.6 拍摄模式：多种模式随机选用 ···16	2.3.7 底光：制造阴森幽暗氛围 ······25
1.4.7 外部监测：助力用户检查画面 ···16	

第3章 镜头拍摄：用精彩镜头讲好故事

3.1 拍摄角度的选用 ························27

3.1.1 正面角度：细致展现正面全貌 ·······27

3.1.2 侧面角度：适合表现动作与交谈 ·····28

3.1.3 背面角度：展现关系引发想象 ·······28

3.1.4 平视角度：客观视角清晰叙事 ·······28

3.1.5 仰视角度：蚂蚁视角凸显气势 ·······28

3.1.6 俯视角度：刻画场景弱化主体 ·······29

3.1.7 顶视角度：鸟瞰视角更具冲击 ·······29

3.2 拍摄景别的选用 ························30

3.2.1 远景：展现故事环境背景 ···········30

3.2.2 全景：交代主角和环境关系 ·········30

3.2.3 中景：突出关系与故事情节 ·········31

3.2.4 近景：聚焦面部更具交流感 ·········31

3.2.5 特写：细致表现人物心理 ···········32

3.3 拍摄运镜的技巧 ························34

3.3.1 推镜头：放大画面某处细节 ·········34

3.3.2 拉镜头：视点后移观感增强 ·········35

3.3.3 摇镜头：展开视线拓展空间 ·········35

3.3.4 移镜头：开阔空间展示细节 ·········36

3.3.5 跟镜头：跟随主体变换画面 ·········36

3.3.6 升降镜头：塑造氛围构建叙事 ·······37

3.3.7 环绕镜头：突出主体展现关系 ·······37

3.3.8 旋转镜头：眩晕感受衬托内容 ·······38

3.4 拍摄转场的技巧 ························39

3.4.1 空镜头转场：简单实用的基础转场 ··39

3.4.2 遮挡转场：借助身边物体转场 ·······40

3.4.3 道具转场：利用道具切换场景 ·······40

3.4.4 相似场景转场：巧用俯仰升降运镜 ··40

3.4.5 空间过渡转场：使用空间相似遮挡物 ·······41

第4章 辅助设备：让拍摄效果事半功倍

4.1 选用拍摄设备 ························42

4.1.1 运动相机：记录更多精彩瞬间 ·······42

4.1.2 自拍杆：低成本辅助神器 ·······42

4.1.3 手持稳定器：防抖、稳拍、简单好用···43

4.1.4 拍摄支架：开发不同拍摄视角 ·······43

4.1.5 手机附加镜头：拓展更多可能性 ·····44

4.1.6 手机滑轨：匀速稳定的运镜效果 ·····45

4.2 使用录音设备 ························46

4.2.1 线控耳机：低成本辅助录音 ·······46

4.2.2 外接指向麦克风：降噪拾音提升音质 ·······46

4.2.3 无线领夹麦克风：小巧便携、使用方便 ·······47

4.3 使用灯光设备 ························48

4.3.1 补光灯：光线与特殊氛围 ·······48

4.3.2 反光板：室外的轻便辅助 ·······48

第5章 剪辑思维：打稳剪辑创作基础

5.1 视频剪辑的思路 ························49

5.1.1 整体思路：根据内容选取风格 ·······49

5.1.2 音频音效：选择音乐风格与节奏 ·····50

5.1.3 镜头组合：综合各方因素 ·······51

5.1.4 特效转场：个性化链接故事 ·········51

5.1.5 案例解析：独居生活Vlog的剪辑思路··52

5.2 视频剪辑的流程 ·····················52
 5.2.1 顺片：按顺序组合排列素材 ··········53
 5.2.2 粗剪：确定视频故事脉络 ···········53
 5.2.3 精剪：确定视频最终效果 ···········53
5.3 实用的剪辑技巧 ·····················53
 5.3.1 参照脚本：按计划进行素材编辑 ·····53
 5.3.2 银幕方向：拍摄对象的动作衔接 ·····54
 5.3.3 轴线原则：保持空间感的统一 ·······54
 5.3.4 匹配剪辑：让主体表现尽量一致 ·····56
 5.3.5 镜头视点：加深对故事的理解 ·······58
 5.3.6 跳切剪辑：控制视频的节奏 ·········58
5.4 常用的视频剪辑App ················59
 5.4.1 剪映：抖音官方剪辑神器 ···········59
 5.4.2 快影：快手出品剪辑软件 ···········60
 5.4.3 必剪：UP主的剪辑神器 ···········60
 5.4.4 iMovie：iOS用户的专属软件 ········61
5.5 常用的电脑剪辑软件 ·················62
 5.5.1 爱剪辑：适合基础视频剪辑 ·········62
 5.5.2 会声会影：界面简洁利好新手 ·······63
 5.5.3 Premiere：专业剪辑工具代表 ·······63
 5.5.4 Final Cut Pro：iOS专用神器 ········64

第6章 剪辑入门：轻松上手剪辑操作（使用剪映 App）

6.1 编辑界面：认识剪映的工作界面 ·······65
 6.1.1 主界面 ·······························65
 6.1.2 编辑界面 ···························65
6.2 素材处理：走好视频剪辑第一步 ·······68
 6.2.1 素材导入：添加本地或素材库素材 ··68
 6.2.2 素材分割：分割并删除多余素材 ·····69
 6.2.3 素材调序：素材排列随心组合 ·······71
 6.2.4 素材替换：老旧素材快速更换 ·······72
 6.2.5 片段长度：左右拖动即可控制 ·······73
 6.2.6 防抖处理：提高视频画面质量 ·······74

 6.2.7 裁剪画面：视频画面二次构图 ·······75
 6.2.8 导出视频：随心导出高品质视频 ·····76
6.3 功能应用：让视频画面不再单调 ·······76
 6.3.1 比例：二次调整画面比例 ···········76
 6.3.2 背景：制作创意背景效果 ···········77
 6.3.3 倒放：打造时间重置效果 ···········78
 6.3.4 动画：设置素材的动态效果 ·········79
 6.3.5 定格：凝固视频的精彩瞬间 ·········80
 6.3.6 画中画：制作三分屏画面效果 ·······81
 6.3.7 镜像：制作空间堆叠画面效果 ·······83
 6.3.8 美颜美体：一键改善人物状态 ·······83
 6.3.9 关键帧：添加视频运动关键帧 ·······85
 6.3.10 变速功能：快动作与慢动作混搭 ····87

第7章 特效制作：短视频还能更吸睛

7.1 视频特效的类型 ·····················89
 7.1.1 人物特效：人物形象别有趣味 ·······89
 7.1.2 基础特效：热门特效任意选 ·········90
 7.1.3 氛围特效：增加视频氛围感 ·········93
 7.1.4 动感特效：视频画面更酷炫 ·········93
 7.1.5 复古特效：打造视频怀旧感 ·········95
 7.1.6 边框特效：给视频加个边框 ·········96
 7.1.7 综艺特效：画面内容更轻快 ·········98
 7.1.8 分屏特效：多屏展示视频画面 ·······99
7.2 基础特效的应用（必剪） ············102
 7.2.1 倒计时：预告视频高能内容 ········102
 7.2.2 手机相机：突出视频精美画面 ······103
 7.2.3 开启录像：增加画面故事感 ········105
 7.2.4 相机变清晰：制作故事开场画面 ····105
 7.2.5 结尾参演列表：制作视频趣味
 结尾 ·······························106
7.3 进阶特效的应用 ····················108
 7.3.1 闪电：画面定格晴天霹雳 ·········108
 7.3.2 播放器：观看视频精彩片段 ········109

7.3.3 小剧场：制作大幕拉开效果 ………… 111

7.3.4 回忆文件夹：进入下一精彩内容 ……… 112

7.4 抠图抠像的应用 ……………………… 113

7.4.1 色度抠图：制作视频趣味背景 ……… 114

7.4.2 智能抠像：制作走进画面效果 ……… 116

7.5 蒙版功能的应用 ……………………… 117

7.5.1 蒙版：添加移动与调整 …………… 118

7.5.2 单一蒙版：制作人物大头特效 ……… 119

7.5.3 多个蒙版：制作多屏片头效果 ……… 120

9.1.3 录制语音：加入视频旁白 ………… 130

9.1.4 选起始点：选择合适片段 ………… 131

9.1.5 调节音量：平衡视频音效 ………… 131

9.1.6 素材处理：分割复制与删除 ……… 132

9.2 对音频进行效果处理 ………………… 134

9.2.1 音频降噪：提升视频质量与观感 …… 134

9.2.2 音频淡化：设置音频的淡入淡出 …… 134

9.2.3 音频变声：改变视频的声音效果 …… 135

9.2.4 音频变速：设置音频的播放倍速 …… 136

9.3 音频卡点效果的制作 ………………… 138

9.3.1 音乐卡点：选定音频节奏点 ……… 138

9.3.2 卡点操作：制作音乐卡点视频 ……… 139

第8章 转场方式：让视频内容别有趣味

8.1 转场功能概述 ………………………… 122

8.1.1 转场类型：各类转场任意选 ……… 122

8.1.2 转场应用：在片段间加入转场 ……… 122

8.2 创意转场的应用 ……………………… 123

8.2.1 场记板转场：趣味转换视频剧情 …… 123

8.2.2 翻页转场：模拟翻书的场景切换 …… 124

8.2.3 叠化转场：人物瞬移和重影效果 …… 125

8.2.4 立方体转场：顺势进入下一篇章 …… 126

第9章 音频剪辑：让视频更具视听魅力

9.1 对音频进行基础编辑 ………………… 127

9.1.1 添加音乐：导入新的声音 ………… 127

9.1.2 添加音效：让声音更丰富 ………… 129

第10章 画面调色：使视频画面焕然一新

10.1 调节工具的使用 ……………………… 143

10.1.1 基础调色：还原视频画面本色 …… 143

10.1.2 HSL曲线：调整画面色度明暗 …… 145

10.1.3 风光大片：凸显画面冷暖对比 …… 145

10.1.4 日系清新：让视频柔和明亮 ……… 147

10.2 画面滤镜的应用 ……………………… 148

10.2.1 美食滤镜：让食物更加诱人 ……… 148

10.2.2 胶片滤镜：画面具有大片感 ……… 150

10.2.3 电影滤镜：营造电影氛围 ………… 151

10.2.4 风景滤镜：让画面更加清新 ……… 153

10.3 创意调色的制作 ……………………… 154

10.3.1 赛博朋克：霓虹暖色的科技感 …… 154

10.3.2 古风色调：色彩浓郁氛围感强 …… 156

10.3.3 冬日色调：洁白清透的纯净感 …… 157

10.3.4 黄昏色调：夕阳下的静美孤独 …… 157

10.3.5 蓝冰色调：冷色调的凉爽风格 …… 158

10.3.6 青橙色调：冷暖色的清新风格 …… 159

第 11 章　字幕效果：超好玩的后期剪辑

11.1　在视频中添加字幕 ……………………… 161

　　11.1.1　语音转字幕：高效提取视频文字 …161

　　11.1.2　基本字幕：了解字幕添加方式 ……162

　　11.1.3　字幕样式：原创的独特字幕 ………163

　　11.1.4　字幕动画：让字幕变得灵动 ………164

　　11.1.5　字幕模板：一键制作精美字幕 ……165

　　11.1.6　字幕跟踪：字幕跟随主体移动 ……165

　　11.1.7　智能配音：完善声线增加趣味 ……166

11.2　不同字幕效果的制作 …………………… 167

　　11.2.1　片头字幕：电影感镂空效果 ………167

　　11.2.2　开头字幕：逼真的打字机效果 ……169

　　11.2.3　装饰字幕：有趣的贴纸效果 ………170

　　11.2.4　歌词字幕：卡拉OK文字效果 ……172

　　11.2.5　结尾字幕：向上滚动的文字效果 …174

第 12 章　剪辑实战：用剪映 App 制作短视频

12.1　复古风格Vlog短视频 ………………… 176

　　12.1.1　导入视频素材，进行初步剪辑 ……176

　　12.1.2　添加转场和特效，增强画面
　　　　　　表现力 …………………………… 176

　　12.1.3　添加滤镜，调节画面 ……………… 178

　　12.1.4　为视频添加字幕 …………………… 178

　　12.1.5　添加音乐，导出视频 ……………… 181

12.2　美食制作短视频 ………………………… 182

　　12.2.1　导入视频素材，进行初步剪辑 ……182

　　12.2.2　为视频添加讲解字幕 ……………… 182

　　12.2.3　添加贴纸，美化画面 ……………… 184

　　12.2.4　添加音乐音效，增强视听感受 ……184

　　12.2.5　预览画面，导出视频 ……………… 185

12.3　产品带货短视频 ………………………… 186

　　12.3.1　导入视频素材，制作蒙版画中画 …186

　　12.3.2　添加文案字幕，介绍产品特性 ……187

　　12.3.3　添加音乐音效，增强视听感受 ……188

　　12.3.4　添加特效，导出视频 ……………… 189

12.4　萌宠治愈短视频 ………………………… 189

　　12.4.1　导入素材，进行粗剪 ……………… 189

　　12.4.2　制作定格效果 ……………………… 190

　　12.4.3　添加字幕，补充文字信息 ………… 190

　　12.4.4　添加贴纸，增强画面趣味性 ……… 192

　　12.4.5　添加音乐音效，导出视频 ………… 193

12.5　日转夜特效短视频 ……………………… 194

　　12.5.1　导入素材，制作变速效果 ………… 194

　　12.5.2　添加滤镜和特效，制作日夜变化
　　　　　　效果 …………………………… 195

　　12.5.3　添加贴纸，丰富画面 ……………… 197

　　12.5.4　添加音乐音效，导出视频 ………… 198

第1章

手机拍摄：即刻记录精彩瞬间

随着智能手机不断更迭升级，手机的拍摄功能也在不断地完善强化。在智能手机得到普遍使用的今天，手机逐渐开始替代传统相机，成为很多人记录生活瞬间、进行影片拍摄的优先选择。

本章将对手机自带的拍摄功能进行介绍，同时对各项参数设置以及部分特色功能进行说明。此外还介绍一款功能全面的专业手机拍摄应用FiMiC Pro，以帮助用户用好手机相机，轻松上手手机拍摄，做好制作优质短视频的前期准备。

1.1 手机拍摄好在哪

如今的智能手机都内置了拍摄功能，使用者只要点击手机桌面上的"相机"图标即可打开手机相机进行拍摄。大多数用户对于手机拍摄的了解仅限于点击按钮进行拍照或录制，对于如何使用手机相机的功能以获得更好的画面并不十分了解，本节将对此进行说明。

1.1.1 手机拍摄：四大优势要知道

手机拍摄相较于传统的专业拍摄器材拍摄，主要有成本较低、携带方便、随拍随得和即时分享四大优势。

1. 成本较低

在智能手机得到普遍使用的今天，几乎人人都有一台属于自己的手机。随着手机设备的不断更新换代，手机的拍摄效果也有了显著提升，大多数手机已经能够拍摄分辨率为1080P或4K的视频，部分手机还搭载了2~4个功能各异的镜头来辅助拍摄，大大降低了拍摄门槛。

对于想要拍摄短视频的新人来说，使用手机进行拍摄是很不错的选择。打开手机即可进行拍摄，无须购买单反相机、相机镜头等昂贵的专业影像器材，极大地降低了尝试成本。

2. 携带方便

专业相机机身较大，重量也不轻，相比手机而言，显得尤为笨重。如图1-1所示从左往右依次是专业摄影机、单反相机和手机，三者的体积差异非常

明显。绝大部分人的背包里不会时时刻刻都存放着一台相机，但绝大部分人的口袋中都有一部手机，便携的手机使得随想随拍成为了可能，人们可以使用手机轻松捕捉日常生活中的精彩瞬间。

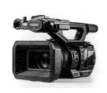

图1-1

3. 随拍随得

使用专业相机拍摄的视频并不能直接编辑成片，需要制作者将视频文件传输到电脑或手机上，然后才可以进行后期处理，制作成片。而使用手机进行拍摄，制作者可以将视频素材直接导入剪辑App进行剪辑处理，省略了文件传输的过程，能够快速成片。

4. 即时分享

很多人将自己拍摄、制作的视频发布到互联网上，除了记录和分享自己的日常生活见闻以外，还想借此进行网络社交，因此对于所拍摄的短视频的技术要求并不是很高，但对能够即时分享的需求较高。专业的拍摄设备并不能做到即时分享，但手机却能轻松做到这一点。

当碰到一些突发状况或是偶遇美景、新奇事物时，手机用户可以在第一时间使用手机捕捉精彩瞬间，然后点击"分享"按钮，即可快速将视频发送给朋友，或分享到各大网络平台，如图1-2所示。

图1-2

1.1.2 安卓手机：拍摄功能简单介绍

安卓手机品牌众多，不同品牌、型号手机的拍摄功能可能略有差异，但一般来说相差无几，了解其中一款安卓手机的拍摄功能后，就可以快速掌握绝大部分安卓手机的拍摄功能。下面以OPPO手机（示例型号为OPPO Reno5 Pro+）为例，对安卓手机的基础拍摄功能进行简要说明。

点击手机桌面的"相机"图标，即可进入手机拍摄界面。一般手机相机的默认界面都是"拍照"模式，向左或向右滑动屏幕即可切换拍摄模式为"夜景""视频"或"人像"模式，如图1-3所示。当切换到"更多"选项时，将会弹出更多模式供选择，包括"专业""全景""微距""慢动作""延时摄影"等，如图1-4所示。拍摄者可以根据需求选择合适的模式进行拍摄。

图1-3 图1-4

向右滑动屏幕进入"视频"模式即可开始录制视频，其功能按钮如图1-5所示。

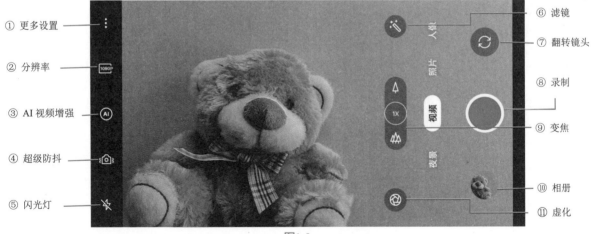

图1-5

下面对各项按钮所对应的功能进行简要说明。

● ⁝更多设置：点击此按钮可以对视频的帧率等更多参数进行调节。

● 1080P分辨率：点击此按钮可以切换视频分辨率，此手机有720P、1080P、4K三种分辨率供选择。

● AI视频增强：点击此按钮可以开启AI自动调节画面效果。

● ◎超级防抖：点击此按钮可以开启防抖功能。

● 闪光灯：点击此按钮可以开启或关闭闪光灯。

● 滤镜：点击此按钮可以为视频添加滤镜，或对画面中的人物进行自动美颜。

● 翻转镜头：点击此按钮可以实现手机前置镜头拍摄与后置镜头拍摄的切换。

- 录制：点击此按钮可以开始录制视频。
- 变焦：点击此按钮可以调节画面焦距。
- 相册：点击此按钮可以进入手机相册查看已经拍摄完成的视频。
- 虚化：点击此按钮可以设置画面虚化程度。

1.1.3 苹果手机：了解基础拍摄功能

苹果手机的拍摄界面相对于安卓手机来说更为精简，操作较为便捷。下面对苹果手机的基础拍摄功能进行简要说明。

点击手机桌面中的"相机"图标，即可进入拍摄界面。苹果手机的默认拍摄模式同样是"拍照"模式，向左或向右滑动屏幕即可切换拍摄模式为"延时摄影""慢动作""视频""照片""人像"以及"全景"模式，如图1-6所示。

图1-6

向右滑动屏幕进入"视频"模式即可开始录制视频，其功能按钮如图1-7所示。

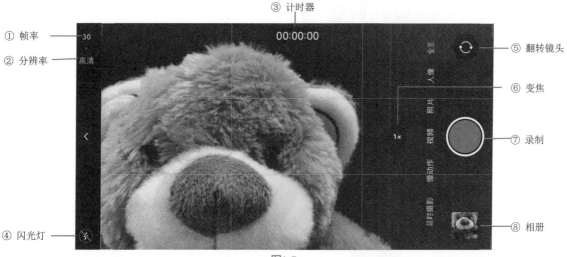

图1-7

下面对各项按钮所对应的功能进行简要说明。

- 30 帧率：点击此按钮可以切换视频帧率，此手机有30fps和60fps两种帧率供选择。
- 高清 分辨率：点击此按钮可以切换视频分辨率，此手机有高清和4K两种分辨率供选择。
- 00:00:00 计时器：记录视频拍摄的时长。
- 闪光灯：点击此按钮可以开启或关闭闪光灯。
- 翻转镜头：点击此按钮可以实现手机前置镜头拍摄与后置镜头拍摄的切换。

- 1× 变焦：点击此按钮可以调节画面焦距。
- 录制：点击此按钮可以开始录制视频。
- 相册：点击此按钮可以进入手机相册查看已经拍摄完成的视频。

1.2
设置相机拍摄参数

在拍摄视频过程中，为相机设置合适的拍摄参数不仅能够有效提升视频成片效率以及成影质量，还能减少后期处理的工作量。本节将介绍使

用手机相机拍摄视频时需要注意的关键参数及其设置方法。

1.2.1 画面对焦：突出画面的主体

对焦，也叫对光、聚焦，通过照相机对焦功能变动物距和像距的位置，使被拍物成像清晰的过程就是对焦。画面对焦可以使拍摄主体更清晰，镜头的焦点聚集在哪个部分时，哪个部分就是清晰的。

在拍摄时，如果发现画面中的主体模糊不清，而背景却很清晰，很可能是因为对焦不准确，如图1-8所示。另外，镜头距离主体太近，超出了器材能够自动对焦的范围，也会导致画面的对焦不准确。因此，准确选择对焦点位置是确保主体清晰的基础。

图1-8

一般情况下，打开手机镜头就能自动对焦，但是手机镜头不像相机那么专业，在某些情况下对焦并不是特别方便，所以在对焦时需要拍摄者手动选择对焦位置。在拍摄界面中，只需轻触屏幕就会出现对焦框，拍摄时只需将对焦框对准拍摄主体，就能实现对焦，保证主体的清晰度，如图1-9所示。

图1-9

1.2.2 锁定焦点：确定主体不跑焦

锁定焦点就是在拍摄视频的过程中，把焦点固定在取景范围中的某一位置上，保证画面主体的对焦稳定，确保拍出清晰的视频画面。

锁定焦点的具体操作方法是，在准备拍视频之前，长按需要准确对焦的位置，手机会自动锁定该

位置的焦点，如图1-10所示，轻点画面其他位置即可解除锁定。如果需要固定镜头的画面，可以采用此方法锁定焦点进行拍摄。

图1-10

1.2.3 画面曝光：调节画面的明暗

曝光，简单来说就是指画面的亮度。在进行拍摄的过程中，有时会出现部分画面很亮、部分画面很暗，而部分画面亮度适中的情况，在专业术语中，这三种情况分别被称为曝光过度、欠曝光和合适曝光。在进行拍摄时，拍摄者需要根据拍摄主体所处的场景以及拍摄需求，适当调整曝光度，以获得最佳画面。

在使用手机进行拍摄时，拍摄者通常不需要手动设置曝光模式，大多数手机相机会根据环境变化自动调整曝光度。但为了避免在一段视频中出现画面忽明忽暗的情况，在进行拍摄时，最好锁定曝光点。

锁定曝光的方法与1.2.1节提到的锁定焦点一致，轻触屏幕就会出现调节曝光的曝光调节点。如果需要调整画面的明暗度，可以上下拖动曝光点，向上拖动会增加曝光，向下拖动会降低曝光，如图1-11所示。

图1-11

1.2.4 白平衡：避免画面偏色

白平衡是一个调节画面整体颜色的功能，正确设置相机的白平衡数值能够减少色差、还原画面的

真实色彩。相机白平衡设置的数值越大，画面越偏黄，数值越小，画面越偏蓝，如图1-12所示。

图1-12

通常手机相机会默认处在自动白平衡状态，简言之就是相机会自动设定一个它觉得正常的白平衡数值，来帮助拍摄者快速拍摄颜色正常的视频画面。在复杂光源环境移动的过程中，例如，从阳光明媚的室外环境进入到一个采光较差、氛围光较多的室内环境时，相机的自动白平衡模式能够及时发现画面光源变化，调整画面白平衡，避免画面明暗变化太大。

但是在视频拍摄过程中，如果持续使用自动白平衡模式拍摄，会导致视频画面颜色不稳定、画面偏黄、画面偏蓝等问题，因此需要拍摄者手动设置白平衡参数来解决画面颜色的相关问题。另外，在夜晚有室内黄光的环境下，自动白平衡拍摄的画面会偏白，建议手动设置白平衡参数。一般4500K~5000K是一个相对比较还原肉眼画面的白平衡数值。

提示：苹果手机的原相机不支持用户修改白平衡模式，如果是使用苹果原相机进行拍摄，在后期处理中，拍摄者可能需要使用专业软件对画面进行校色处理。

下面以OPPO手机为例，介绍如何手动调整画面白平衡。

01 打开相机，向左滑动屏幕进入"更多"模式，点击"专业"按钮，如图1-13所示。

02 进入专业模式后，点击⊙按钮，画框底部出现齿状调节标尺，向左或向右滑动标尺，即可调节画面的白平衡，如图1-14所示。此型号的手机调节范围为2000K~8000K，数值越高画面色调越暖，数值越低则色调越冷。

图1-13 图1-14

03 点击画框右下方的"自动"按钮自动，即可开启自动调节白平衡功能。

提示：虽然可以通过后期处理对画面颜色进行调节，但是后期可以处理的问题毕竟有限，画面色彩偏差过大的素材可能无法使用。因此，视频制作者最好在进行拍摄时就使画面的白平衡处于正常范围内，提高素材的利用率，以便后期工作能够顺利进行。

1.2.5 视频分辨率：调整画面清晰度

我们把一个视频画面放大一定倍数，能够看到画面是由很多个小方块组成的，这些小方块就是像素点，也是构成视频或图片的基本单位。图1-15所示是某1080P视频截图画面以及该画面放大5倍后的局部画面，可以明显从局部画面中看到小方块形态的像素点。

图1-15

视频分辨率是指视频图像在一个单位尺寸内的精密度，也就是指一个视频图像在单位尺寸内有多

少像素点。分辨率越高，像素点越多，呈现的画面越清晰，细节会更加丰富细腻；分辨率越低，像素点越少，画面将会越模糊。

最常见的分辨率有720p、1080p、4K等，720p是高清的最低标准，因此也被称为标准高清。720p是指1280*720分辨率，表示这个视频的水平方向有1280个像素，垂直方向有720个像素，一个视频只有达到了720P的分辨率，才能叫高清视频。

在拍摄前，为了保证画面清晰度，要提前对分辨率进行设置。下面以荣耀手机为例，演示如何设置视频分辨率，其他手机也可以参考此内容进行分辨率设置。

01 打开相机，点击右上角的"设置"按钮，进入设置界面，如图1-16所示。

02 在设置界面中点击"视频分辨率"选项，设置拍摄分辨率，如图1-17所示。

图1-16　　　　　　　图1-17

03 在"视频分辨率"选项列表中选择最高的分辨率1080p即可，如图1-18所示。

图1-18

1.2.6　视频帧率：调整画面流畅度

帧率（Frames per Second，简写为fps）是指画面每秒钟能够更新的次数。拍摄视频就是将单个图像拼接在一起并快速连续地在屏幕上闪烁，以制作动态图像，视频帧率就是图像在给定秒内在屏幕上闪烁的次数。

视频帧率会直接影响到视频画面的流畅度，帧率越高，呈现的画面会流畅、逼真；帧率越低，画面卡顿现象越明显。在拍摄前，为了保证画面流畅度与逼真感，要提前对帧率进行设置。

下面以荣耀手机为例，演示如何设置视频帧率，其他手机也可以参考此内容进行帧率设置。

01 打开相机，点击右上角的"设置"按钮，进入设置界面，如图1-19所示。

02 在设置界面中点击"视频帧率"选项，设置视频拍摄帧率，如图1-20所示。

图1-19　　　　　　　图1-20

03 在"视频帧率"选项列表中选择最高的帧率60fps即可，如图1-21所示。

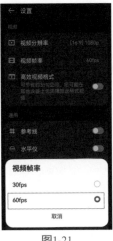

图1-21

提示：为了保留充足的后期剪辑处理的影像空间，建议用户在手机内存空间允许的情况下，将视频分辨率和视频帧率设置为最高数值。

拓展延伸：横屏拍摄与竖屏拍摄的差异 ❖

横屏拍摄与竖屏拍摄之所以存在差异，是因为横屏拍摄的是横向画面，竖屏拍摄的是竖向画面，如图1-22所示为穿搭内容视频的横向画面与竖向画面。

图1-22

人眼的视觉极限大约为垂直的150°和水平的230°，如图1-23所示，人眼也习惯先看环境再看细节，所以横向画面更符合人眼的视觉阅读习惯，让观者观看视频时觉更舒适。横向视频更适合拍摄以故事内容为主的视频，适合将作品上传至哔哩哔哩、西瓜视频等长视频平台，传统的电影和电视剧

画面也是以横向画面为主。

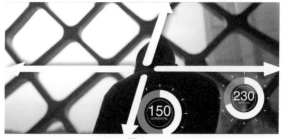

图1-23

竖向画面可以很好地展示被拍者的动作、表情、衣着，而且竖向画面与视频聊天的画面类似，能够增加人物魅力与亲近感。竖向画面更适合拍摄以人物为主的视频，适合将作品上传至抖音、快手等短视频平台。

1.3
手机的特色视频模式

慢动作与延时摄影是手机相机的两种特色视频模式，不同于常规的视频录像模式，慢动作和延时摄影能够通过不同的摄影技术模式，拍摄与人眼所见效果不同的视频画面效果。

1.3.1　慢动作：展示视频精彩瞬间

慢动作拍摄，又叫升格拍摄，顾名思义就是将画面的播放速度放慢，其视频帧率通常在120fps以上。如果选择用120fps帧率拍摄慢动作视频，视频的拍摄时长是实际拍摄时间的4倍。例如，以30fps拍摄2秒水滴掉落的视频，如果以120fps的慢动作模式拍摄，将会得到时长为8秒的视频，如图1-24所示。同理，以240fps进行拍摄得到的是8倍慢动作，以960fps拍摄得到的是32倍慢动作。

图1-24

正因为慢动作视频有更高的视频帧率，记录的画面更为流畅，因此可以用镜头捕捉快速发生的瞬间，展

示肉眼看不到的精彩画面。利用慢动作拍摄，拍摄者可以拍摄水花四溅、动物奔跑（图1-25所示）、鸡蛋打碎等瞬间画面，为视频增加更多精彩片段。一般4倍、8倍的慢动作，适合拍摄人物运动、风吹树叶等较慢运动场景，而32倍和64倍等更高倍数的慢动作，更适合拍摄落叶、流水等高速运动的事物。

图1-25

此外，在慢动作模式下，将视频帧率设置为120帧，拍摄用常规速度视频慢至1/4后的视频画面，能够大大消除拍摄运镜过程中的画面抖动，拍摄出更平稳顺滑的视频画面。

拓展延伸 ❖

慢动作视频的拍摄，画面较暗，对光线有较高的要求，帧率越高，对光线强度的要求越高，只有光线充足才能拍摄出曝光更加到位、播放更加流畅的画面。拍摄慢动作需要保持手机的稳定，才能保证画面的连续性，拍摄者可以借助稳定器进行拍摄。

慢动作的具体拍摄操作简单，下面以物体落水瞬间慢动作视频为例来讲解拍摄步骤。

01 将装了三分之二水的透明鱼缸放在背景墙或背景布（背景颜色可自定义）前，并在水缸下放置一个白色板，在水缸的正上方固定一个光源（条件允许的情况下，可以布置更多光源），如图1-26所示。

图1-26

02 在面对背景的水缸正前方，用三脚架放置固定好

的手机。

03 打开手机相机，选择慢动作模式，将焦点框对准在水面，曝光拉到最低，倍速调到32倍及以上，若是手机相机支持的倍数不足32倍，则选择最高倍数，如图1-27所示。有的手机相机不会显示倍数，而是提供视频帧数的选项，此时将帧率调至960fps及以上，或是手机相机慢动作模式的最高帧率即可，如图1-28所示。

图1-27

图1-28

04 将物体放到离水面有一定高度的位置，点击相机快门，拍摄物体垂直落入水缸中画面即可。

物体落水瞬间的慢动作画面效果如图1-29所示，该图为在黄色背景前拍摄的柠檬片落水慢动作视频的画面截图。

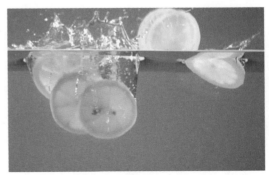

图1-29

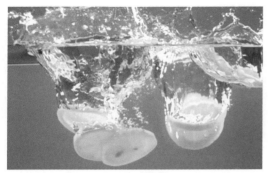

图1-29（续）

1.3.2 延时摄影：飞速展示时间流逝

在手机相机模式中，选择"延时摄影"选项即可进入延时摄影拍摄模式，所拍摄的视频就会呈现延时摄影视频画面。一般延时摄影的所摄画面是富有光线变化或者物体位置变化的场景。

延时摄影利用间隔拍摄的形式，把长时间的画面浓缩为短时间的视频画面，呈现出画面快速变化的视频效果，能够通过短短几秒钟的画面展现数十分钟甚至数小时的时间变化。延时摄影与慢动作正好相反，其拍摄速度是正常拍摄视频的15倍，例如拍摄1分钟的延时视频，最终得到的视频时长为4秒。

延时摄影通常用来拍摄人来人往、日出日落、光影变化、云雾变化、植物生长（图1-30所示）等画面。

图1-30

不同时间长度的场景变化延时拍摄，需要使用不同的间隔拍摄时间才能拍摄出合适的延时摄影画面。通常所摄场景的时间跨度越长，相机设置的间隔拍摄时间也应该相应延长。拍摄人来车往、城市风光等场景时，间隔拍摄时间设置为5~8秒比较合适；拍摄日出日落、由白天转入黑夜等场景时，间隔时间设置为15~20秒比较合适；拍摄花朵开放、植物生长等场景时，间隔时间设置为15~20分钟比较合适。

拓展延伸 ❖

某些延时摄影常见场景的推荐拍摄速度如表 1-1 所示。

表 1-1

适用场景	街道街景	云朵云海	日出日落	夜晚	植物
拍摄速度	4X~30X	60X~90X	120X~150X	300X~600X	900X~1800X

提示：拍摄速度是指每延时拍摄多少时长转换为播放的1秒画面，例如"30X"是指每延时拍摄30秒能够转换为播放画面的1秒。在同样的拍摄时间下，选择的速度数值越大，最终获得的视频时长越短，播放速度越快。而拍摄时长是指视频拍摄的总时长，数字对应拍摄分钟数，例如"30"是指延时拍摄30分钟，表示无限制。

延时摄影的拍摄时间较长，拍摄者需要耐心等待，还要保持拍摄器材的稳定。在进行延时拍摄时，最好使用三脚架保持手机的稳定，以确保画面不会抖动。

对变化较为细微的场景进行延时拍摄，所摄画面与常规模式下所拍摄的画面没有较大差异，故不建议对此类场景进行延时拍摄。如果想要拍摄变化较微弱场景的延时摄影画面，不宜进行固定机位的拍摄，而是使用变化镜头，拍摄画面移动延时摄影，即移动手机拍摄延时摄影，如图1-31所示。

在拍摄移动延时摄影时，同样建议使用手机云台稳定器进行拍摄，以便减弱画面移动过程中的抖动，控制拍摄角度的均匀变化，提升延时摄影成影质量。

图1-31

目前手机相机通常有超广角镜头、广角镜头和长焦镜头三种摄像头，可以满足多样化的拍摄需求。其中，广角镜头是高像素的主摄镜头，超广角镜头是拍的全面的镜头，长焦镜头是支持变焦拍摄、可以拍摄远处的镜头。

延时摄影的具体拍摄方法较为简单，下面以OPPO手机为例，介绍手机相机拍摄延时摄影的通用步骤。

01 寻找心仪的手机机位架设位置。如果是拍摄室外街景，将设备放置在建筑高层或者地势较高处获得的拍摄效果更佳。

02 打开手机的飞行模式，并关闭手机的铃声与震动。防止手机因突然来电终止视频录制或是因消息提醒产生震动。

03 打开手机相机，进入"延时摄影"模式，如图1-32所示。

04 点击屏幕上方的按钮，选择合适的拍摄速度，如图1-33所示。

05 点击"设置"按钮，在设置界面打开相机的参考线和水平仪，如图1-34所示。然后使用手机三脚架或云台稳定器固定手机的拍摄位置，保证手机在拍摄过程中不会移动。

06 锁定焦点和画面曝光，防止视频画面忽明忽暗或是手机监测光线不稳定而造成视频闪屏。

07 点击"录制"按钮，即可开始延时摄影，如图1-35所示。

图1-34　　　　　　　　图1-35

> **提示：** 由于AMOLED屏的手机容易因为长时间显示手机相机画面，而导致相机的黑边屏幕烧掉，在屏幕上留下残影。拍摄延时摄影时，建议使用此类手机的拍摄者把手机亮度调低，并间隔一段时间下拉手机的菜单栏，刷新手机屏幕，防止烧屏。

拓展延伸 ❖

手机自带相机的延时摄影模式，默认的间隔拍摄时间较短，且不能自主调整相机的间隔拍摄时间，因此拍摄出的画面变化比较满，视觉冲击力不够强。想要拍摄出高质量延时摄影画面的拍摄者，可以另外下载延时摄影拍摄App进行拍摄。安卓手机推荐使用Capture（图1-36所示），苹果手机推荐

图1-32　　　　　　　图1-33

> **提示：** 有些型号的手机的原相机并不支持设置延时摄影模式的拍摄速度与时长，此时可以更换设备或使用专业的拍摄App进行延时摄影。

使用Procam（图1-37所示），这两个App都支持用户自定义延时拍摄的间隔过程，能够拍摄出更具视觉震撼力的延时摄影画面。

系统中功能更为齐全。iOS用户只需要在App Store进行搜索即可下载此应用，如图1-38所示。

图1-36　　　　图1-37

图1-38

需要注意的是，FiLMiC Pro是一款付费应用。用户需要支付一笔费用买断应用的使用权，且在使用过程中，如果要使用此应用的log模式（即摄影师工具包），还需要额外支付一笔费用。

本节将对FiLMiC Pro这款专业拍摄App的常用功能进行简单介绍。

1.4
FiLMiC Pro：老牌专业拍摄应用

FiLMiC Pro是一款专门为手机打造的专业拍摄应用，其强大的拍摄功能使拍摄者在使用这款App进行前期拍摄时，能够获得许多专业摄像机才能实现的画面效果。一些非常惊艳的作品，例如苹果的新春短片《三分钟》《女儿》以及肖恩·贝克导演的《橘色》，都使用了FiLMiC Pro进行拍摄。

这款应用适用于安卓系统和iOS系统，但在iOS

1.4.1　主界面介绍：了解功能模块位置

在手机界面点击FiLMiC Pro应用图标，即可进入FiLMiC Pro的操作界面。FiLMiC Pro的操作界面简单清爽，并没有因为搭载了很多功能而显得杂乱，其功能模块如图1-39所示。

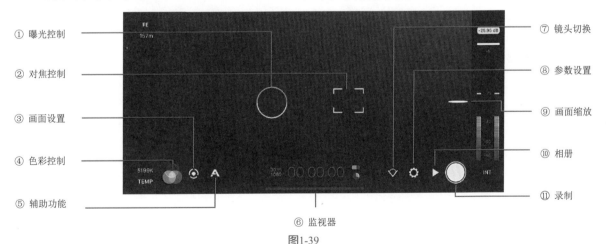

① 曝光控制
② 对焦控制
③ 画面设置
④ 色彩控制
⑤ 辅助功能
⑥ 监视器
⑦ 镜头切换
⑧ 参数设置
⑨ 画面缩放
⑩ 相册
⑪ 录制

图1-39

下面对FiLMiC Pro主界面的功能模块进行简单介绍。

● 曝光控制：移动画面中的圆圈可以进行自动

测光，调节画面的曝光度。

● 对焦控制：移动画面中的方框，自动对焦画面。

- 色彩控制：设置白平衡模式，调节色温色调。
- 画面设置：手动设置画面曝光、手动对焦。
- 辅助功能：开启后可通过斑马纹、数据裁剪、伪色、峰值对焦功能辅助调节曝光和对焦。
- 监视器：点击可切换查看时间记录器、直方图、RGB直方图、波形监视器。
- 镜头切换：点击可选择切换拍摄镜头。
- 参数设置：调节分辨率、帧速率、码率等参数。
- 画面缩放：向上滑动放大画面，向下滑动缩小画面。
- 相册：点击可查看录制完毕的视频文件。
- 录制：点击可开始录制视频。

1.4.2 基础设置：分辨率、帧速率、码率

在进行拍摄前，需要对各种参数进行设置，以获得清晰流畅的画面。打开FiLMiC Pro，点击右下角的"参数设置"按钮，可以对视频的分辨率、帧速率等参数进行设置，如图1-40所示。点击"分辨率"按钮，即可设置视频的画幅比例、分辨率、码率、视频编码等，如图1-41所示。

图1-40

图1-41

可以看到，FiLMiC Pro为用户提供了八种常用的画幅比例，包括高清宽屏（16∶9）、宽银幕

立体电影（3∶2）、Super 35（2.39∶1）、宽银幕（2.2∶1）、数字电影倡导联盟（17∶9）、标准清晰度（4∶3）、超宽银幕电影（2.76∶1）、方形（1∶1）。用户可以根据自己的拍摄题材自行设置拍摄画幅。

点击"1080p"就会弹出分辨率选项列表。FiLMiC Pro为用户提供了"540p""720p""1080p""2K""3K""4K"六种格式，还配有各个格式适用场合的文字说明，如图1-42所示。

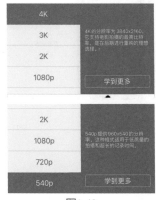

图1-42

FiLMiC Pro为用户提供了"Economy（经济）""Apple Standard（苹果标准）""FiLMiC Quality""FiLMiC Extreme"四种码率供选择，如图1-43所示，其中"FiLMiC Extreme"是最高码率。此外，FiLMiC Pro还为用户提供了"H.264""HEVC（H.265）"两种视频编码供选择。

图1-43

提示：在对分辨率和码率进行设置时，可以观察到屏幕左上角的字母和数字发生了变化，如图1-44和图1-45所示。左上角的英文字母是各种码率的英文首字母缩写。下方的数字则表示在当前分辨率、码率设置下，可以拍摄的视频时长，而"m"是英文"minute（分钟）"的缩写。由此可知，图1-45所示是在码率设置为"FiLMiC Extreme"、分辨率设置为"4K"时，还能录制96分钟；而图1-46所示是在码率设置为"FiLMiC Extreme"、分辨率设置为"1080p"时，还能录制161分钟。

图1-44

图1-45

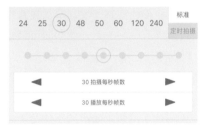

图1-46

点击"参数设置"中的"帧速率"按钮，即可对视频的帧速率进行设置，如图1-46所示。FiLMiC Pro为用户提供了"24fps"到"240fps"共8种帧速率预设。其中较为常用的是"24fps""25fps"以及"30fps"，大多数电影以"24fps"进行拍摄，而电视剧或电视节目则常用"25fps"或"30fps"进行拍摄。

除了使用标准预设以外，用户还可以手动对"拍摄每秒帧数"和"播放每秒帧数"进行调节来拍摄慢动作或快动作。例如，将"拍摄每秒帧数"设置为24，将"播放每秒帧数"设置为12，即可拍摄慢动作；而将"拍摄每秒帧数"设置为24，将"播放每秒帧数"设置为60，即可拍摄快动作。当这两个参数不一致时，上方的滑块就会变成红色，并出现偏移，如图1-47所示。

图1-47

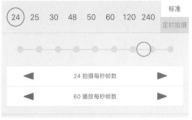

图1-47（续）

1.4.3　色彩控制：白平衡与色彩模式

点击左下角的"色彩控制"按钮，就可以调节画面的白平衡。当右下角的"AWB"按钮显示为蓝色时，FiLMiC Pro将会随着环境变化自动调节画面的白平衡，如图1-48所示；而当右下角的"AWB"按钮显示为红色时，则表示白平衡锁定，如图1-49所示。

图1-48

图1-49

移动圆形滑块即同时调节色温（TEMP）和色调（TINT），如图1-50所示。此外，还可以滑动色温（TEMP）和色调（TINT）色彩条上的指针对这两项参数进行调整。

FiLMiC Pro为用户提供了"日光灯""晴天""阴天""白炽灯"四种场景下的白平衡预设，如图1-51所示。除了这四种预设以外，用户还可以保存两个自己的白平衡预设：长按"A"按钮或"B"按钮，点击"将当前值保存至预设"选项即可保存预设，如图1-52所示。当用户需要使用自己的预设时，直接点击相应按钮即可调用。

图1-50

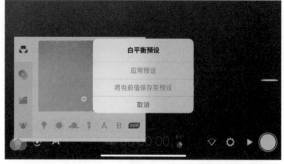

图1-52

1.4.4　画面设置：光圈快门聚焦缩放

点击左下角的"画面设置"按钮，画面的左右两侧将会出现两个可以滑动的轮盘，如图1-53所示。

左侧的轮盘可以对感光度和快门进行调节。点击上方数字即可锁定感光度，滑动轮盘以调整快门，如图1-54所示；点击下方数字即可锁定快门，滑动轮盘以调整感光度，如图1-55所示。

点击右侧的"聚焦"按钮，即可手动调节焦距进行对焦，如图1-56所示。

点击"缩放"按钮，即可缩小或放大画面，如图1-57所示。

图1-51

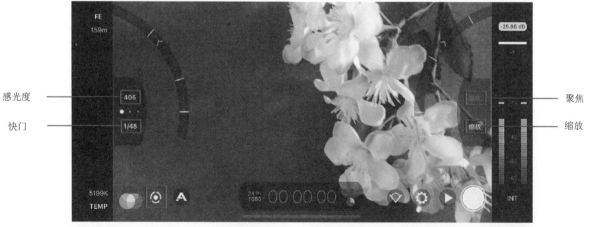

感光度

快门

聚焦

缩放

图1-53

图1-54

图1-55

图1-58

图1-56

图1-59

图1-60

移动屏幕中间的方框能够实现自动聚焦。单击方框，方框会变成红色，代表焦点已锁定，如图1-61所示。

图1-57

1.4.5 对焦曝光：手动、自动任意切换

屏幕中间的圆圈是自动测光点，移动圆圈可以进行自动测光。单击圆圈，圆圈会变成红色，代表当前曝光值已锁定，如图1-58所示。

双击圆圈，圆圈会放大变成一个方框，进入均衡测光模式，如图1-59所示。长按圆圈，画面左侧将会弹出调节轮盘，此时可以手动调节感光度和快门，如图1-60所示。

图1-61

双击此方框，会放大聚焦区域，如图1-62所示。长按此方框，画面左侧将会弹出调节轮盘，此时可以手动进行聚焦或对画面进行缩放，如图1-63所示。

图1-62

图1-63

1.4.6 拍摄模式：多种模式随机选用

点击左下角的"色彩控制"按钮 ，然后点击其中的"模式"按钮 即可选择拍摄模式。FiLMiC Pro为用户提供了"Nature（自然）""Dynamic（动态）""Flat（扁平）""Log V2"四种拍摄模式，如图1-64所示。用户还可以滑动滑块调节"阴影"和"高光"的数值对画面的明暗程度进行调整。

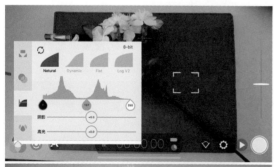

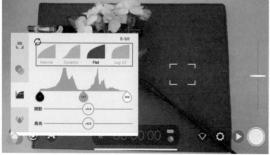

图1-64

为了获得更好的拍摄效果，可以选择"Log V2"模式进行拍摄。在此种模式下进行视频拍摄，干扰色彩表现的光线被极大程度地过滤，高度保留了画面细节，突出画面的层次感，不仅使视频素材的质量得到大幅度提高，而且还给后期调色提供了更多空间，如图1-65所示。

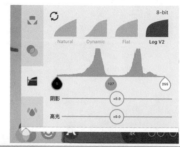

图1-65

1.4.7 外部监测：助力用户检查画面

FiLMiC Pro还为用户提供了一些辅助功能，助力用户检查画面的曝光、明暗、清晰度等。点击左下角的"辅助功能"按钮 ，在画面顶部会出现四个按钮，这四个按钮分别为"斑马线""数据裁剪""伪色"和"峰值对焦"，下面对这四个按钮所对应的功能进行说明。

1. 斑马线

斑马线用来辅助检测画面的曝光度。点击"辅助功能"按钮，在屏幕上方点击"斑马线"按钮，画面中就会出现蓝色或红色的线条，如图1-66所示。其中，出现红色线条的区域表示此处过曝，出现蓝色线条的区域表示此处曝光不足，此时可以在画面左侧向右轻划屏幕，调出调节轮盘以调整画面曝光，如图1-67所示。

2. 数据裁剪

数据裁剪同样用来辅助检测画面的曝光度。点击"辅助功能"按钮，在屏幕上方点击"数据裁剪"按钮，画面出现红色色块表示此处过曝，出现蓝色色块表示此处曝光不足，如图1-68所示。同

样可以调出调节轮盘以调整画面曝光，如图1-69所示。数据裁剪和斑马线不同的是，斑马线不会裁减画面，数据裁剪功能会把蓝色或红色区域的画面信息裁剪掉。

图1-66

图1-67

图1-68

图1-69

3. 伪色

伪色可以展示整个视频画面的曝光状态。点击"伪色"按钮，画面中的绿色区域表示曝光正常，红色区域表示过曝，蓝色区域则表示曝光不足，如图1-70所示。可以调节缩放画面曝光，如图1-71所示。

图1-70

图1-71

4. 峰值对焦

峰值对焦的原理是将画面对比度最高的区域用高亮的方式显现出来。点击"峰值对焦"按钮，在画面右侧向左轻划屏幕，调出调节轮盘进行手动对焦。在画面中，绿色轮廓表示合焦，意味着此部分为绝对清晰区域，如图1-72所示。

图1-72

第 2 章

视觉语言：捕捉丰富多彩的画面

经过精心设计的画面在传递信息的同时，也会带给观众精彩丰富的视觉体验。在许多优秀的作品中，就连一些看似平凡的画面背后都潜藏着拍摄者的巧思。精巧的画面布局与构图、灵动的光影表达，都是使一幅画面深入人心的重要因素。

本章将从画面构图要素开始讲起，介绍六种基本构图方法，并对几种常用的拍摄光线进行说明。

2.1
画面的构图要素

画面的基本构图要素包括主体、陪体、前景、背景等。这几个要素在画面中的位置以及所占的比例影响着画面的表现效果，也影响着观众对画面的感受。

2.1.1 画框：选择最佳拍摄影像

画家在写生时，会用木条或卡纸制作一个四边形的方框框定绘画对象，进行画面取舍。拍摄短视频与之相似：打开手机进行拍摄，手机屏幕所显示的画面范围，就是进行拍摄时，选取拍摄对象的画框，如图2-1所示。

图2-1

由于画框的显示范围有限，拍摄者在进行拍摄时需要对画面进行设计、取舍，根据拍摄需要选择

最佳摄取影像。如图2-2所示，同样是一个场景中的物体，可以选取不同的角度进行拍摄，直至获得最佳拍摄影像。

> 提示：在进行视频拍摄时，最好根据拍摄内容统一使用竖画框或横画框，这样有利于视频后期的剪辑处理。此外，同一场景可以多拍摄几条视频，以供后期筛选最佳拍摄画面。

图2-2

2.1.2 主体：画面主要表现对象

主体既是画面的主要表达对象，也是画面构图的支点，画面中的其他元素都围绕主体设计构建。

根据不同的拍摄对象，主体既可以是人，也可以是景或者物。在叙事类视频中，拍摄主体通常是

故事的主人公，如图2-3所示；而在旅游宣传类视频中，拍摄主体有可能是景点建筑，如图2-4所示；在广告片中，显然拍摄主体是广告产品，如图2-5所示。

图2-3

图2-4

图2-5

2.1.3 陪体：凸显主体的"绿叶"

主体的凸显离不开与之相辅相成的陪体。总体上，陪体的存在感要低于主体，但其表现效果却不容小觑。陪体可以对画面信息进行补充，暗示故事情节。如图2-6所示，人物手中的行李箱和头顶的指示牌说明主人公即将出游。

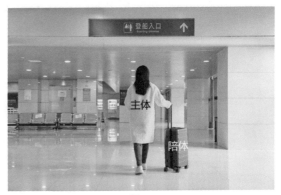

图2-6

陪体还能与主体形成对比，衬托出主体的某一特征。如图2-7所示，站在树下的小小人影使这棵树显得更为巨大。

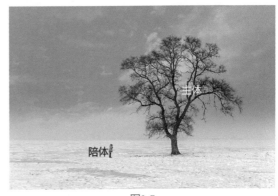

图2-7

在拍摄时需要注意的一点是，画面中出现的陪体要与主体相关联，或者要与主体所在的场景相适配，否则十分容易因为陪体显得突兀而喧宾夺主，破坏画面的和谐感和美感。

2.1.4 前景：装饰画面突出主体

前景位于拍摄镜头与主体之间，能够表现出一定的空间感，主要用来装饰画面，点缀环境，如图2-8所示。前景还可以起到均衡画面、美化构图等作用，创造很多出其不意的画面表现效果。

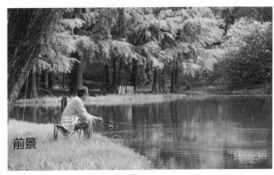

图2-8

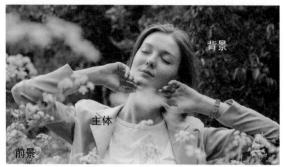

图2-8（续）

2.1.5 背景：交代环境表现意境

背景离拍摄镜头较远，通常在主体后面，因而也被称作后景。背景通常向观众交代画面主体所处的场所、环境，有时也会用来烘托意境，有助于情感的表达。如图2-9所示，画面主体是立交桥上撑伞站立的女子，而在远处作为背景的高楼大厦不仅交代了女子所在的地点，还以自身霓虹闪烁的热闹繁华衬托了女子的孤单寂寥。

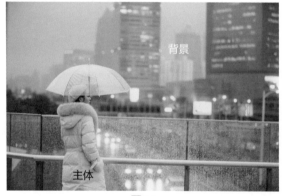

图2-9

拓展延伸：什么是景深，如何拍摄获得景深效果？ ❖

景深，指的是所拍摄影像的纵深范围，表现了画面中不同距离上的景物影像清晰的空间范围，通过对景深的控制，可以对画面主体及背景环境的清晰度进行控制。

景深能够丰富画面的层次，使画面更具空间感。尤其是当画面中同时出现前景、主体、背景时，为了能够更好地突出画面的主体，有时需要运用景深对前景或背景进行虚化处理，如图2-10所示。

图2-10

那么，如何用手机拍摄出景深效果呢？影响画面景深的因素主要有拍摄距离的远近、焦距的长短以及光圈的大小，这些概念第1章已经讲过。在其他因素不变的情况下，用小光圈能得到大景深，所拍摄的背景画面更清晰，一般用来拍摄风景；相反，用大光圈会得到小景深，背景画面模糊，通常用来拍摄人像。同样的，在其他因素不变的情况下，焦距越长，景深越小；焦距越短，景深越大。拍摄距离越近，景深越小；拍摄距离越远，景深越大。

在实际拍摄过程中，可以通过调节这三个要素来实现对画面景深的控制。

2.2 画面的构图方法

对主体、陪体以及画面中的其他元素进行搭配、安排与设计，就是构图。优秀的构图能够极大提升画面的表现效果。在对一幅画面进行构图设计时，要善于利用图中已有的，如光线、色彩、轮廓、线条等元素。

那么，构图需要遵循什么原则，有什么样的技巧呢？这一小节将对基本的构图法则及其合适的使用场景进行说明。

2.2.1 中心构图：营造画面平衡感

将主体放置在画面的中心位置，就是中心构图法，如图2-11所示，这是一种最简单、最基础，也是最常用的构图方法。当画面主体比较单一、画面内容比较简洁时，就很适合使用中心构图法进行画面布局。中心构图法的优点在于能够维持

画面的平衡感，使观众的目光集中于画面的中心位置。

图2-11

2.2.2　三分线构图：基础常用易上手

三分线构图，就是将画面内容用两条线进行三等分。主要有上下三等分和左右三等分两种形式。在拍摄时，有时要善于利用画面中的自然轮廓线，如海平面、山脉、天际线等对画面进行布局，从而取得较好的表现效果。

1. 上下三等分

将画面重心放在上三分之一处，被称为上三分构图；相反，将画面重心放在下三分之一处，被称为下三分构图。在拍摄海景、天空等风景时常常采用这种构图，在表现出画面的层次变化的同时，使画面更轻松、透气。

如图2-12所示，这个画面主要由浪潮和海岸构成，海岸上的船只是画面的重心。但在这幅图中，重心接近下方边缘，使整个画面上轻下重，船只似乎有被海浪吞噬的危险，画面虽大，却给人一种逼仄感。但如果利用海岸线，把船只放在画面的下三分之一处，如图2-13所示，就会轻松活泼许多，观众的视线随之上移，观感更好，如图2-14所示。

图2-12

图2-13

图2-14

2. 左右三等分

左右三等分与上下三等分的原理相同，如图2-15所示。在画面比较空旷时，使用左右三等分进行拍摄，能使画面显得透气的同时，更突出画面主体。

图2-15

三分线构图的用法非常广泛，在此基础上还衍生出了许多其他的构图法。

2.2.3　九宫格构图：善用黄金分割线

九宫格构图法，又称为"井"字构图法，横竖交叉的四条线将画面九等分，是三分构图法衍生的一种，如图2-16所示。九宫格的四条线交叉处形成了四个交点，这四个交点通常被称为"黄金分割点"，是人视觉的趣味中心，吸引着观众的视觉注意。把画面主体放置在这四个点上，往往能取得不

错的拍摄效果。拍摄人像时通常把人物的眼睛放置在三分线的交汇处，如图2-17所示。

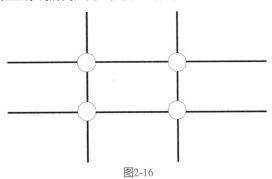

图2-16

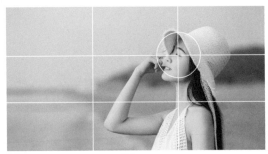

图2-17

2.2.4 对角线构图：增强视觉冲击力

对角线构图指的是利用画面中的视觉引导线作为对角线进行构图，画面主体通常位于对角线上。光束、色块、影调都可以被用作对角线进行构图，获得独特的视觉效果，如图2-18所示。

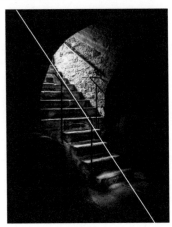

图2-18

不稳定的斜线能够增强画面的动感。在拍摄登山、攀岩等运动画面时通常会采用对角线构图法。在竖幅画面图2-19所示中，利用山崖边缘进行对角线构图，既凸显出山的陡峭，又表现出了攀登的惊险。

此外，使用对角线进行构图，还能延伸画面空

间，如图2-20所示。

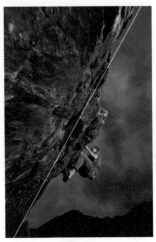

图2-19

图2-20

拓展延伸：设置手机拍摄参考线 ❖

市面上的大部分手机都自带可以辅助拍摄构图的参考线。以iPhone手机为例，在手机桌面点击"设置"图标，向下滑动找到"相机"图标，如图2-21所示。点击"相机"图标，进入相机设置界面。向下滑动找到"网格"选项，如图2-22所示。打开"网格"开关，返回桌面点击"相机"图标，此时画面中就会出现九宫格辅助线，如图2-23所示。

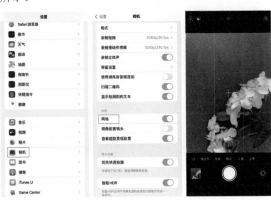

图2-21　　图2-22　　图2-23

2.2.5 对称式构图：拍摄人文有奇效

在拍摄人文景观时，通常会用到对称式构图，尤其是在拍摄结构规整的建筑时，如图2-24所示。对称式构图使画面显得规整、平衡，有助于营造庄重肃穆的氛围。

图2-24

除了顺应建筑本身的结构进行对称式构图，还可以利用水面的倒影、镜面的影像来使画面对称。如图2-25所示，拱桥在水面中的倒影与拱桥一同构成了一个完整的圆形，取得出其不意的视觉效果。

图2-25

2.2.6 框架式构图：特殊视角有新意

在拍摄画框内部再增加一个画框，就是框架式构图。用来辅助构图的框架一般由窗户、门廊、隧道等自带框架结构的物体充当。在框架之中再增加框架，能够进一步加强画面的空间感。如图2-26所示，一扇接一扇的门窗，带给观众"庭院深深"的观感。

此外，框架式结构还能构建视角，引导观众视线，给人带来独特感受。如图2-27所示，仰拍的天井给人以向上奋力张望的感觉。

图2-26

图2-27

2.3
光线方向的选择

光线是画面不可缺少的元素，没有光或者光线不好，拍摄就无法进行。光的来源、光的性质，以及光的方向都会影响画面的最终呈现。在用手机进行拍摄时，对拍摄效果影响最大的就是光的方向。同一主体在不同方位的光线照射下，带给人的视觉感受和心理感受不同。

2.3.1 顺光：清晰呈现场景原貌

当光源和拍摄手机处于同一侧，且高度相当时，被拍摄的对象处于顺光照射下，光位如图2-28所示。顺光的优点在于能够均匀地照亮画面，清晰地展现被拍摄的对象或场景，如图2-29所示。但顺光拍摄的画面立体感较差，画面较为平板。

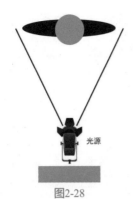

图2-28

图2-29

2.3.2　侧光：表现肌理与纵深感

　　当光源位于拍摄手机的正侧面时，被拍摄的对象处于侧光的照射之下，光位如图2-30所示。此时画面有了明显的明暗变化，在拍摄人物时能够表现出毛发、皮肤的质感，如图2-31所示。但侧光所造成的明暗差异分明，缺少细腻的过渡。

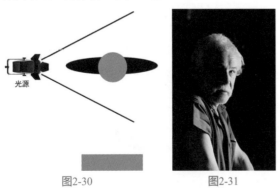

图2-30　　　　　　　　图2-31

2.3.3　逆光：增强冲击力与渲染力

　　当光源位于拍摄手机的正对面时，被拍摄的对象处于逆光照射下，光位如图2-32所示。此时拍摄对象的受光面在背部，人物的神情或物体的表面都无法得到清晰呈现，但人物轮廓分明，可以用来表

现剪影效果，如图2-33所示。逆光还能被动营造神秘氛围，如图2-34所示。在进行逆光拍摄时，要特别注意画面的光影协调，必要时需要使用辅助光进行补光。

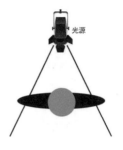

图2-32

图2-33

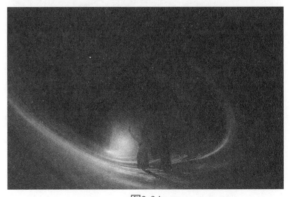

图2-34

2.3.4　侧顺光：拍摄人物的首选

　　侧顺光又被称为前侧光。当被拍摄物体处于侧顺光的照射下时，光源位于物体的前侧方，即拍摄手机与正侧位之间，通常处于45°角的位置，如图2-35所示。相比正侧光而言，在表现质感的同时，顺侧光下的明暗过渡更为细腻、自然，是绝大多数情况下拍摄人像的首选光源，如图2-36所示。

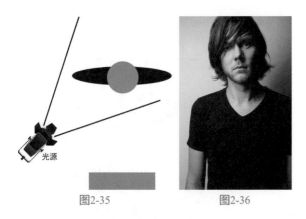

图2-35　　　　　　　　　图2-36

拓展延伸：介绍伦勃朗光效 ❖

伦勃朗光效是画家伦勃朗在进行作画时，经常采用的一种光效，这种光效会使人物的鼻子侧面和眼下形成一块明显的三角区域，如图2-37所示，其属于正侧光的一种。当光源位于拍摄对象前侧方45°～60°之间的位置，并略高于拍摄对象时，就能够获得伦勃朗光效效果，如图2-38所示。在伦勃朗光效下，人物的面部大部分都处于阴影中，五官的立体感得到了增强。

图2-37　　　　　　　　　图2-38

2.3.5　侧逆光：勾勒轮廓展现面貌

侧逆光的光源位于被拍摄对象的侧后方，光位如图2-39所示。侧逆光同时具有侧光和逆光的表现特点，既能够勾勒人物轮廓，又能够展示具有层次的光影变化，刻画人物的基本面貌，如图2-40所示。

2.3.6　顶光：塑造反常造型效果

光源从上方打下光束，就使被拍摄对象处于顶光的照射之中，光位如图2-41所示。运用顶光进行拍摄，人物的眼窝、鼻子底部以及下颌处会出现较

深的阴影，如图2-42所示。这种光通常在人物登场造型时使用，有时也用来表现人物憔悴、悲伤、失落的精神面貌。

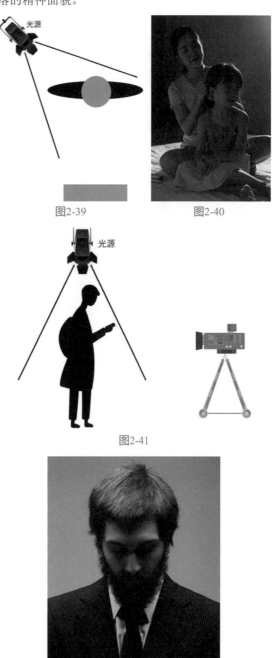

图2-39　　　　　　　　　图2-40

图2-41

图2-42

2.3.7　底光：制造阴森幽暗氛围

底光的光源设置在被拍摄物体的下方，是一种不常见的布光方式，光位如图2-43所示。

与顶光相反，人物的下巴、鼻底被底光照亮，

使人物显得狰狞可怕，反常的光影效果营造出阴森诡异的氛围，如图2-44所示。在拍摄悬疑场景时，可以用到此种布光方式。

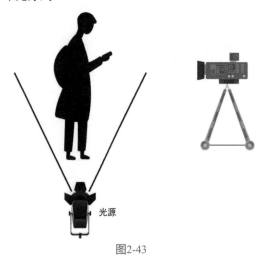

图2-43

图2-44

第 3 章
镜头拍摄：用精彩镜头讲好故事

镜头是视频用来讲故事的语言单位，就像一句话里的字和词。思考一段视频的镜头要如何拍摄与排布，就如同写文章时构思如何遣词造句一样。精彩的镜头离不开拍摄角度、拍摄景别的取用，需要运镜技巧的辅助，甚至有时还要考虑转场效果。因此，本章主要从拍摄角度、景别、运镜技巧、转场技巧四个方面对镜头的拍摄和运用进行说明。

3.1 拍摄角度的选用

作为画面造型的语言之一，拍摄角度能够表现人物位置关系，有助于画面信息的传达。拍摄手机和被拍摄对象的关系确立后，两者在空间中就出现了两种角度关系：从水平方向上看，有正面角度、侧面角度和背面角度等，如图3-1所示；从垂直方向上来看，有平视角度、仰视角度、俯视角度以及顶视角度，如图3-2所示。本节主要介绍这七个主要的拍摄角度，并依次对它们的适用场景和拍摄效果进行讲解。

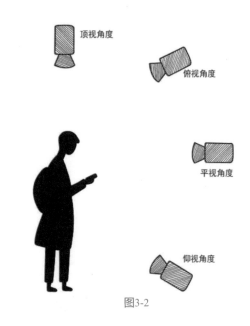

图3-2

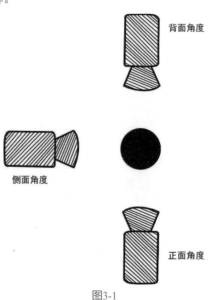

图3-1

3.1.1 正面角度：细致展现正面全貌

采用正面角度进行拍摄的通常是一些介绍性镜头，画面风格较为平实，但胜在能够真实展现人物的面貌，如图3-3所示。这一角度适用于采访、报道等场合，也适合从远处拍摄建筑全貌，如图3-4所示。

图3-3

图3-4

此外，当镜头正对人物时，观众视线与画面人物的视线相交，画面中的人物好像正在与观众对话，这样能够增强画面的亲切感和观众的参与感，大多数Vlog以及理论类课程视频会采取正面角度进行录制。

3.1.2 侧面角度：适合表现动作与交谈

当拍摄镜头处于被拍摄对象的侧面时，拉远了观众与人物的心理距离，被拍摄对象与镜头的互动性减弱。侧面角度常用于人物进行对话、谈判、争吵的场合，表现人物间的关系，能够增强画面的叙事效果，如图3-5所示。

图3-5

在拍摄运动画面时，侧面角度能够较好地向观众展示人物动作，也能够清楚表现人物运动的方向，如图3-6所示。

图3-6

3.1.3 背面角度：展现关系引发想象

由于从背面角度进行拍摄时，镜头无法捕捉人物的神情，此时只能通过人物的肢体语言进行猜测，人物与观众的距离就更远一步。这一角度通常用来表现人物正在进行思索、观察。当配合特定的场景时，也常常有助于营造神秘、孤独的氛围，如图3-7所示。

图3-7

3.1.4 平视角度：客观视角清晰叙事

当拍摄镜头与被拍摄对象的眼睛处于同一水平线时，就是在以平视角度进行拍摄。此时，拍摄镜头所处的位置与人们的日常视角相同，如图3-8所示。在这种角度下拍摄出来的画面平稳且透视正常，相对来说较为客观，没有额外的情感色彩。

图3-8

3.1.5 仰视角度：蚂蚁视角凸显气势

把拍摄镜头放置在低于被拍摄对象的位置向上拍，就能获得仰视角度的画面。用仰视角度拍摄人物，会使人物从视觉上变得高大，就好像处于蚂蚁视角观察人类，如图3-9所示。这一角度通常用来表现英雄人物的伟岸，也能够表现建筑的恢宏大气。

图3-9

但用仰视角度拍摄反派人物时，会给观众带来压迫感，但同时能够凸显主人公的勇气；而从仰视视角拍摄一些特色建筑，有可能会给观众带来尖锐、晕眩的感觉。如图3-10所示，这是一座哥特式教堂，仰拍角度使其更富有向上的张力。此外，用仰视角度拍摄人物之间发生争论的场景，还会加强画面的紧张感，表现剑拔弩张的氛围。

图3-10

3.1.6 俯视角度：刻画场景弱化主体

从俯视角度进行拍摄时，拍摄镜头位于被拍摄物体的上方。俯视角度一般用来展示环境，可以表现出向远、向外眺望的感觉，如图3-11所示。在拍摄大场景时通常会采用这一角度。

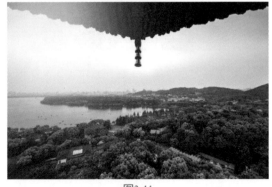

图3-11

而站立的人物在俯视镜头下会变得矮小，如图3-12所示。通常用这种画面语言说明被摄人物正处于弱势，可以表现人物内心的彷徨和犹豫不安；或者以此表现对卑劣人物的鄙视，有矮化人物的效果。

图3-12

3.1.7 顶视角度：鸟瞰视角更具冲击

顶视角度是俯视角度中的一种，但顶视角度强调拍摄镜头处于被拍摄对象的正上方。在航拍视频中能经常看到此类镜头，如图3-13所示。由于人们平时很难从这样的角度观察世界，当这种镜头出现在视频画面中时，会给观众带来强烈的视觉冲击，留下深刻的印象。

图3-13

拓展延伸：俯视角度是教学视频常用拍摄角度 ❖

教学类视频，尤其是需要动手操作的教学视频，例如手工制作、烹饪等，常常使用俯拍角度拍摄特写，如图3-14和图3-15所示。此类视频的重点在于动手操作，而俯视角度正好能够清楚地展现教学者所适用的工具、材料以及操作步骤。此外，此类视频有一部分是以操作者的视角进行拍摄的，这样能使人们有比较强的代入感，激发观众的动手兴趣。

图3-14

图3-15

3.2 拍摄景别的选用

景别指的是呈现在取景框中画面的范围大小。景别的大小取决于摄影镜头与被拍摄体之间的距离，以及所选用的镜头焦距的长短两个因素。一般而言，景别分为远景、全景、中景、近景和特写五种，如图3-16所示。

图3-16

景别是拍摄者进行创作构思时需要考虑的内容之一。不同景别所呈现的画面，不仅内容侧重点有所不同，情绪表达上也有所差别。景别越大，对整体环境的呈现就越为全面；景别越小，对细节的刻画就越精确。在进行场面调度时，往往需要根据不同的需求选择不同的景别。而合理的景别运用，将会在很大程度上加强镜头的表达效果。

这一小节将分别介绍这五种主要景别的表现效果及其适用情景。

3.2.1 远景：展现故事环境背景

远景主要用来表现空间感，所选取的画面范围较大，通常用来展现环境的全貌，如图3-17所示。如果远景中有人物出现，一般人物所占的画面比例较小。在需要说明角色所处情景、故事发生的场景时，一般就会给观众切一个远景画面。

图3-17

由于深、远、巨、大的场景会在视觉上给人冲击，除了进行环境说明以外，远景有时还会被用于渲染情绪、营造氛围。如图3-18所示，奔跑的马群和飞扬的黄沙表现出了恢宏的气势。

图3-18

3.2.2 全景：交代主角和环境关系

一般人物是全景中的主体，整个人物都出现在全景画面中，环境所占据的画面范围较小。相比远景而言，全景画面能够较为直观地呈现人与环境之间的关系，如图3-19所示，因此，全景又被称为交代镜头。全景不仅包含故事场所，主体人物的体态样貌、衣着打扮、行为动作等也得到全方位展现，

这能使观众对人物以及画面中正在发生的事态有一个整体认识。

图3-19

提示：在拍摄人物全景画面时，注意要给人物的头顶预留出一定的空间，否则整个画面看起来会显得比较局促，如图3-20所示。

图3-20

3.2.3　中景：突出关系与故事情节

中景包含人物从头顶以上、到膝盖左右的画面范围，如图3-21所示。这种景别的交互性较强，是用画面进行叙事时常用的景别之一。

图3-21

在人物进行对话、出现交互动作或是需要情感交流等场合，选用中景对此进行表现能够更好地展示人物的动作、表情，方便观众快速进入叙事节奏、梳理故事情节、领会人物之间的关系，如图3-22所示。

图3-22

3.2.4　近景：聚焦面部更具交流感

近景包含人物从头到胸部以上的画面范围，如图3-23所示。与中景一样，近景也常常出现在交互性强的叙事镜头里。但近景的画面表现更为集中，镜头中的人物与观众的距离更近，面部表情更加清晰，观众更容易受到人物的情绪感染，增强画面的交流感。因此，近景常用于拍摄人物访谈、人物独白以及与观众互动性强的视频，如图3-24所示。

图3-23

图3-24

3.2.5 特写：细致表现人物心理

特写集中表现画面的细节，主要起强调作用。特写包括从人物肩部或颈部到头顶的画面范围，在拍摄其他对象时，则着重表现需要强调的局部画面。人物特写镜头能够充分显示人物的面部细节，细致展现人物的内心情感，如图3-25所示。

图3-25

在特写镜头中，被拍摄的主体占据了整个画面，呈现内容较为单一。此时观众不得不集中注意力观察这一画面，思考其在此出现的意图，如图3-26所示。此类特写通常用来强调人物动作或暗示信息。

图3-26

在实际拍摄时，在构思如何构图、选取怎样的拍摄角度的同时，就需要考虑需要使用怎样的景别。就单个画面而言，景别只是一种视觉表达形式，而一旦涉及画面转换、调度，景别之间衔接就会对叙事表达产生重要的影响。虽然可以在后期对画面进行裁剪，但考虑到画面呈现以及视频流畅度，最好在拍摄时就想好需要什么样的景别。

拓展延伸：景别的五种实用组合 ❖

不同景别组合在一起，能够在叙事上赋予视频画面不同的含义，从而使观众产生不同的心理体验。这里以几部经典电影为例，介绍五种实用的景别组合，并对它们的表现效果进行讲解说明。

1. 前进式组合

前进式组合表现从远到近的关系，依照远景-全景-近景-中景-特写的顺序出现，通常位于故事的开头，依次介绍故事发生的大背景、人物活动的主要场景以及故事人物，如图3-27所示。

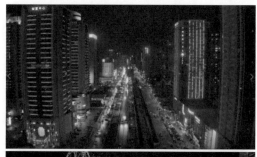

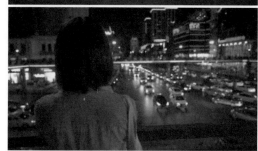

图3-27

2. 后退式组合

后退式组合与前进式组合相反，表现由近到远的关系，依照特写-中景-近景-全景-远景的顺序出现，通常位于故事的结尾，以远离人物和故事发生的场景表示故事的收束。不仅是视觉上的远离，还有心理上的远离。画面留有余味，给观众留下思考空间，如图3-28所示。

图3-28

图3-28（续）

3. 循环式组合

循环式组合是前进式组合和后退式组合的结合，表现从远到近再到远，或者从近到远再到近的关系，如图3-29所示。使用循环式组合能够在叙事的同时表现人物的情绪起伏变化，也常用来展示人物和环境的关系。

图3-29

图3-29（续）

4. 等同式组合

等同式组合又被称为积累式组合，由同一景别的一组画面构成，可以用来压缩时间，在一组镜头内表现时间流逝、场景变化等，如图3-30所示。在刻画对话的场景时，通常使用同一景别来回切换说话的人物。

图3-30

图3-30（续）

5. 跳跃式组合

跳跃式组合又被称为交替式组合、穿插式组合或者两极式组合。跳跃式组合并不依照从远到近或从近到远进行循序渐进地变化，而是在不同景别间跳跃，如图3-31所示。由于这种组合模式景别变化较大，画面过渡性较差，可以用来表现大起大落的空间变化，或表现人物情绪的剧烈起伏，或暗示人物正处于特殊的精神状态，或对某一事物进行强调。这一组合通常也被用来制造悬疑惊悚的效果。

图3-31

3.3
拍摄运镜的技巧

富有技巧的运镜有助于增强画面的表现效果。拍摄视频的基本运镜技巧有推、拉、摇、移、跟，此外还有升降镜头、环绕镜头、旋转镜头等。这一小节将围绕这些运镜进行讲解说明。

拓展延伸：完整运动镜头有起幅、运动过程、落幅 ❖

一个完整的运动镜头由起幅、运动过程和落幅构成。起幅指的是镜头开始运动之前由固定镜头拍摄的画面，如图3-32所示；落幅指的是运动结束时停留的画面，如图3-33所示。起幅和落幅除了能使镜头间的连接更加连贯自然之外，还能够使观众看清楚运动镜头发生的场景，正因如此，在拍摄起幅和落幅时，要注意画面构图的美感。

图3-32

图3-33

一般起幅和落幅的时长为1—2秒，如果拍摄画面的信息量较大，可以适当延长时间以便于观众接收画面信息，但如果时间过长，会使画面出现停顿感，显得不够流畅，需要把握好节奏。此外，要注意镜头的稳定性，特别是在拍摄由移动镜头转为固定镜头的落幅时，尤其需要注意这一点。

3.3.1 推镜头：放大画面某处细节

在拍摄推镜头时，被拍摄对象位置不动，由拍摄者持拍摄手机对准被摄对象从远处向前移近，如图3-34所示。推镜头逐渐放大画面中的被摄对象，能够突出画面细节，起强调作用，如图3-35所示。

此外，推动镜头速度的快慢也能给人带来不同的感受。如果推镜头的速度较快，会带给观众冲击感。一般而言，推镜头能使人步入画面，快速进入故事剧情。

图3-34

图3-35

图3-37

此外，快速向后拉动镜头产生的后退感，有时可以用于表现人物之间的突然疏离，营造一种强烈的不信任感，或表现人物从当前场景中抽离出来。

3.3.3　摇镜头：展开视线拓展空间

摇镜头指的是拍摄手机的位置不变，借助三脚架的活动底盘，或者以自身为云台上下左右移动手机进行拍摄，如图3-38所示。通常用此镜头扩大观察范围，为引导观众视线进入事件场景留下缓冲空间。

3.3.2　拉镜头：视点后移观感增强

与推镜头相反，拉镜头是指在被摄对象位置不动的情况下，拍摄者持拍摄手机由近向远往后退的过程，如图3-36所示。推镜头使被摄对象远离镜头，表现从局部到整体的关系，能够由点到面观察全局，如图3-37所示。

图3-36

图3-38

3.3.4 移镜头：开阔空间展示细节

移镜头指的是拍摄手机在水平方向上移动进行拍摄，拍摄位置发生了改变，如图3-39所示。利用滑轨等工具，移镜头能展示的画面范围更广阔。

图3-39

拓展延伸：移镜头和摇镜头的异同 ❖

移镜头和摇镜头的相同点在于，它们都能从不同的角度进行拍摄，画面呈现的内容范围有所变化，而两者最大的区别就在于进行拍摄时，摄像机的空间位置是否发生了改变。

用移镜头进行拍摄时，摄像机可以移动位置，在水平上各个方位拍摄被摄物体，如图3-40所示；而用摇镜头进行拍摄时，只是摄像机镜头作小范围的移动，变化的是拍摄镜头的角度。此时摄像机就像站定的人一样，通过转动头部来观察事物，如图3-41所示。摇镜头拍摄的画面更接近于人的观察视角。一般在拍摄时，摇镜头和移镜头经常同时使用。

图3-40

图3-41

3.3.5 跟镜头：跟随主体变换画面

跟镜头与移镜头非常相似，因为在拍摄这两类镜头时，摄像机的拍摄位置都发生了改变。但在拍摄移镜头时，摄像机只在水平方向上发生变化，而跟镜头通常用来跟拍运动对象，利用滑轨等工具，或将拍摄手机固定在运动对象上，或拍摄者手持摄像机跟随被摄对象进行拍摄，达到边走边拍的效果，如图3-42所示。在拍摄跟镜头时要尽量保持镜头平稳。

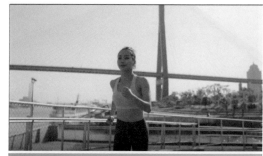

图3-42

3.3.6 升降镜头：塑造氛围构建叙事

升降镜头分为上升镜头和下降镜头，即进行拍摄时，摄像机在垂直方向进行上下运动，如图3-43所示。上升镜头可以表现情感上的升华，而下降镜头有时用来表示事件的结束，尘埃落定。而在需要一些升降幅度较大的镜头时，可以利用辅助工具进行拍摄。此外，升降镜头常常用来表现视角、场景的转换，如图3-44所示。

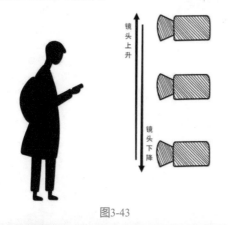

图3-43

图3-44

图3-44（续）

3.3.7 环绕镜头：突出主体展现关系

环绕镜头指的是摄像机围绕被拍摄主体360°进行拍摄，如图3-45所示。此类镜头以被摄主体为中心支点，通常展示人物及其所处环境的关系，既可以表现人物的万众瞩目，也能够用来表现人物的孤立无援，如图3-46所示。而拍摄广告时，环绕镜头能够全方位地对产品进行展示和介绍。在使用手机拍摄时，可以用自拍杆或手持稳定器拍摄这类镜头。

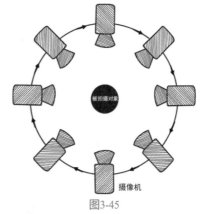

图3-45

图3-46

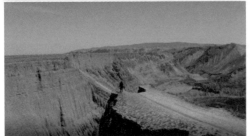

图3-46（续）

3.3.8 旋转镜头：眩晕感受衬托内容

旋转镜头指的是摄像机镜头旋转拍摄周围景象，如图3-47所示。通常表现人物的主观视角，以旋转镜头造成的晕眩感，表现人物迷茫、困惑或者惊恐的心情。也可以用来表现人物正处于生病、晕眩的状态。此外，以这种镜头拍摄环境，还能表现环境的空间感，如图3-48所示。而在使用这一镜头拍摄封闭的环境时，可以表现环境的逼仄、幽闭，能让观众有一种身临其境的感觉。

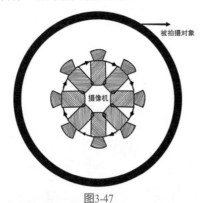

图3-47

图3-48

图3-48（续）

拓展延伸：简单介绍固定镜头 ❖

在拍摄固定镜头时，摄像机在同一位置静止不动，此时镜头所呈现的画面范围是固定的，运动物体能够进入或者离开镜头，如图3-49所示，这是最基础的镜头。除了之前提到的运动镜头的起幅、落幅会采用固定镜头拍摄外，这类镜头还用于表现客观的观察视角。

用固定镜头拍摄运动画面，能够较为清晰、连贯地表现画面中人物的动作，尤其是拍摄打斗场景或运动镜头的时候。

图3-49

图3-49（续）

3.4 拍摄转场的技巧

转场指的是视频段落、场景间的过渡或切换。比起将画面生硬地拼接在一起，富有技巧的转场不仅能够使视频画面显得流畅自然，还能丰富画面的表现力，甚至能够使观众忽略剪辑的存在。很多人认为转场是在对视频进行后期处理时才需要考虑到的问题，但事实并非如此。通过前期拍摄的场景和运镜设计，也能够获得不错的转场效果。本节主要介绍五种常用转场效果的适用场景及其拍摄技巧。

3.4.1 空镜头转场：简单实用的基础转场

空镜头中通常出现的是风景、建筑、街景等，画面中没有特定的人物。这类镜头经常被放置在两个镜头之间做转场过渡，是最常见、最基础，也是最容易操作的转场，如图3-50所示。

图3-50

图3-50（续）

"空"不意味着此镜头与故事无关，空镜头也含有一定的叙事逻辑，其能够作为场景变化的衔接，表现时间、地点的变化。如图3-51所示，通过操场看台进行转场，使人物活动场景从宿舍转换到了篮球场。

图3-51

此外，使用空镜头转场还能为情绪表达留下空间，舒缓视频节奏。

3.4.2　遮挡转场：借助身边物体转场

遮挡转场，这里主要讲的是挡黑镜头，即前一个画面以镜头被物体遮挡结束，而后一个画面则以镜头被画面遮挡开始，这样衔接在一起的画面观看起来相对而言较为流畅，如图3-52所示。

图3-52

在进行拍摄时，可以用身边物体将镜头挡黑，如书包、衣料等，必要时甚至可以直接用手盖住画面。在叙事时这一转场还能用来制造悬念，或产生音画分离的效果，给观者留下想象空间。

3.4.3　道具转场：利用道具切换场景

道具转场与遮挡转场十分相似，但不需要把镜头完全遮黑。道具转场主要分为两种，一种是在前一个画面结束时，使用尺子、笔等工具划过镜头，再转接下一个场景，从而达到转场效果，如图3-53所示。

图3-53

另一种是通过相似物进行转场，即在前一场景快结束时，推镜头拍摄道具的局部特写，将其保留到下一个画面的开头，拉镜头将画面转换至下一个场景，从而实现转场，如图3-54所示。

图3-54

3.4.4　相似场景转场：巧用俯仰升降运镜

相似场景转换指的是，在拍摄时通过俯仰升降运镜拍摄相似画面，如天空、地面等相似场景，借此实现场景转换，如图3-55所示。

在前一个画面将要结束时，通过摇杆等工具将镜头上升，将画面定格在相似场景处，在拍摄下一段时，

首先将画面定格在相似场景处，然后将镜头下降，从而实现转场。这样拍摄的镜头组接后有一种过山车般的翻转感，"俯仰之间"人物、场景已经更换。拍摄时需要注意相似镜头的构图等画面保持基本一致。

图3-55

3.4.5 空间过渡转场：使用空间相似遮挡物

空间过渡转场的原理与遮挡转场以及道具转场是一样的，都是通过遮挡镜头实现场景转换。空间过渡转场分为竖直升降和水平平移两种，前者一般以阶梯、横梁等建筑部分作为遮挡物，而后者主要以柱子、墙面等建筑部分作为遮挡物，通常用于表现同一空间中的场景转换，如图3-56所示。

图3-56

第4章
辅助设备：让拍摄效果事半功倍

手机只是制作短视频所要用到的最为基础的拍摄工具。而想要摄制的视频精彩出彩，也需要一些工具设备进行辅助。本章主要介绍一些能够在拍摄过程中提升拍摄效果的辅助工具，有了这些工具的帮助，往往能够事半功倍。

4.1
选用拍摄设备

4.1.1 运动相机：记录更多精彩瞬间

在拍摄一些运动场景，例如跑步、赛车、滑雪，或者想要在自驾、骑行时拍摄沿途风景、进行水上运动，手机在这些场合中无法使用，或者拍摄出来的效果可能不能达到预期效果，这时如果能有一个运动相机，就会非常不错，如图4-1所示。

图4-1

以剧烈运动和水中使用为设计前提的运动相机具有很高的耐用性和防水性，其稳定性也比一般手机高出许多，而且其外观小巧，非常便携，有些还具有磁吸功能，能够放置在独特的位置进行拍摄，这样就为画面呈现提供了更多可能性，如图4-2所示。

图4-2

不过运动相机的价格偏高，如果是户外运动爱好者，或者有在水中等特殊场景的拍摄需求，在资金充裕的情况下，可以选择购入一台运动相机进行辅助拍摄。

4.1.2 自拍杆：低成本辅助神器

自拍杆是手机拍摄最常用到的辅助工具，是人们外出旅行常常携带的拍摄辅助工具，如图4-3所示。自拍杆的出现使自拍变得非常容易，就算只有一个人也能拍出很多不同角度、不同画面范围的照片和视频。自拍杆不仅体积小巧易于携带，而且操作简单，最重要的是，很便宜。这些优点大大降低了用户使用这一工具进行视频录制的门槛。

常见的自拍杆通过弹簧线与手机耳机插孔相连，其工作原理是用自拍杆上的按钮代替耳机的音量键进行拍摄。拍摄时，将自拍杆拉伸至需要的长度，选好合适的拍摄角度，然后按下杆上的按钮即可进行拍摄。运用自拍杆，能够简单拍摄一些角度，例如，能拍摄出俯视画面，如图4-4所示。当拍摄者缓缓往下移动自拍杆时，就能完成一个下降运镜。

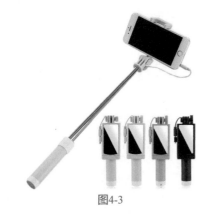

图4-3

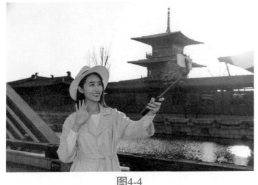

图4-4

有线自拍杆的操作简单，由于其所提供的辅助主要表现在外部，因此能获得的拍摄效果相对有限，再加上大多数自拍杆的制作较为粗糙，在使用时容易损坏，且一条弹簧线接头不能兼容所有机型，使用时存在局限，综合来说，自拍杆属于低成本的入门级工具。在拍摄旅行Vlog时，自拍杆是一个很不错的选择。

现在很多生产商将自拍杆、支架的功能整合在一起，使一个稳定器既能够当自拍杆使用，又能够拉伸当作支架使用，如图4-5所示。这种自拍杆功能齐全，适用范围更广。

图4-5

新型的自拍杆一般配有蓝牙控制器，能够通过蓝牙与不同型号的手机匹配，使用起来更为灵活便捷，能够获得的画面角度也更多样。

4.1.3　手持稳定器：防抖、稳拍、简单好用

手持稳定器又被称为手持云台，它的出现主要是为了解决拍摄时由于设备抖动而造成的画面不平稳的问题。将手机放置在稳定器上，调节好云台的位置使其处于相对水平、不倾斜的状态，然后打开手机蓝牙与之进行匹配就可以使用，如图4-6所示。此时无论拍摄者持稳定器的手是什么样的姿势，稳定器始终保持手机的稳定，随着拍摄者的动作调整画面状态。这样拍摄出来的视频画面稳定，在出现拍摄角度变化时也不会出现大幅抖动影响流畅性。

图4-6

目前市面上的手持稳定器除了调节画面平衡外，还有许多其他的附加功能，但稳定性是在选择手持稳定器时最需要考虑的因素。此外，手持稳定器的价格不一，所以拍摄者们最好根据自己拍摄需求谨慎选择。

4.1.4　拍摄支架：开发不同拍摄视角

拍摄支架是用来放置拍摄设备的支撑架，是在进行长时间拍摄时常用到的辅助工具，其中最常用到的拍摄支架是三脚架，如图4-7所示。

图4-7

三脚架通常都是可以伸缩折叠的，这样就能够调整拍摄高度，从而获得不同的拍摄角度。但不同的三脚架的管脚节数不同，所使用的材质不同，重量和便携程度也就不同。一般脚管节数越少的三脚架越稳定，但脚管节数越多的三脚架越便于折叠收纳；过轻的三脚架容易摇晃，而过重的三脚架则不便于携带。拍摄者在选择三脚架时应该综合考虑各种因素，选择合适的进行购买即可。

在只有一个人的情况下，使用手机支架能够制造出他拍效果：选择合适的取景位置，把调好参数的手机放置在手机支架上，再对拍摄画面进行调整，点击"录制"按钮就可以进行拍摄，人物入画后就可以获得由他人拍摄的效果，如图4-8所示。

图4-8

除了常规的三脚架外，市面上还有很多其他类型的便携式三脚架，例如八爪鱼三脚架，如图4-9所示。八爪鱼三脚架的支架可以进行弯曲，能够缠绕在物体上进行拍摄，也可以放置在桌面上辅助拍摄，如图4-10所示，创意地摆放其位置，还可以获得一些有趣角度拍摄的画面。由于其摆放较为灵活，且小巧便携，综合来说是一个较为不错的选择。

图4-9

图4-10

4.1.5　手机附加镜头：拓展更多可能性

很多摄影师在进行拍摄时，会根据拍摄对象和拍摄场景选择合适的镜头，因为不同镜头的焦距、焦段不同，拍摄出来的效果也就大不相同。例如35mm的广角镜头适合拍摄风景、建筑；50mm的标准镜头成像最接近人眼观察到的画面，几乎不变形，非常真实，适合拍摄人像、生活写真，也很适合进行纪实摄影，如图4-11所示；85mm的中焦镜头则适合拍摄七分身、半身、大头照的人像，如图4-12所示。

市面上大部分智能手机用来进行日常拍摄已经足够。但如果想要拍摄一些独特的画面，就需要用到外接镜头。根据不同焦段，外接镜头可以分为广角、微距、鱼眼三种，其拍摄效果分别如图4-13~图4-15所示。

图4-11

图4-12

图4-13

图4-14

图4-15

外接镜头的安装和使用都非常简单，所有类型的手机都可以安装外接镜头，只要将外接镜头对准手机主镜头之后用夹子夹好就可以拍摄，用户在进行选购时，可以单独购买也可以搭配组合购买，如图4-16所示。不过有些镜头可能要搭配相关App一起使用，在选购时需要注意这一点，仔细阅读商品详情页或者使用说明书。

图4-16

拓展延伸：清洁手机镜头 ❖

拍摄过程中感觉画面模糊不清，如果检查后发现对焦没有问题，那就有可能是手机镜头需要清洁了。当出现镜头脏污的情况，如果条件允许，可以用专业的清洁液、镜头纸对其进行清理。也可以使用无绒软布、眼镜布或者其他干燥且不含麻质材料的布擦拭镜头。最好不要使用酒精含量高的棉片，以免损伤镜头镀膜。如果对镜头进行清洁以后，所拍摄的画面还是很模糊，此时就要考虑是不是手机镜头硬件的问题了。

4.1.6　手机滑轨：匀速稳定的运镜效果

滑轨通常与云台、三脚架、补光灯等工具一起搭配使用。运用滑轨辅助拍摄，能够获得匀速、

稳定的运镜效果，从而提升画面呈现的质量，如图4-17所示。

图4-17

在拍摄时，先将稳定器安装在滑轨上，然后把手机放上稳定器，调整好拍摄参数，在拍摄中顺着轨道移动云台，就能够获得稳定的运镜效果。有些滑轨可以通过蓝牙与手机相连接来控制稳定器的滑动，这样使拍摄更加方便。不过，如果只是拍摄普通的手机视频，不追求运镜效果，考虑到滑轨的价格以及便携性等因素，就不需要购入了。但如果需要更多拍摄视角，以及更炫酷的拍摄效果，那么滑轨是一个很不错的拍摄辅助工具。

4.2
使用录音设备

除了画面外，声音也是视频表现的重要组成部分。由于手机自带麦克风的初衷只是用来接打电话，其收音范围和收音效果都比较有限，在一些场景中容易受到环境音干扰，录制效果较差。如果很难找到安静的录音场所，或者对音质的要求比较高，这时就要使用其他的录音设备辅助录音。

拓展衍生：同期声保证效果 ❖

视频中的音频主要分为两种，一种是后期配音，一种是同期声。当视频录制和音频录制分开进行，再进行整合时间，视频所采用的就是后期配音。而同期声指的是在进行视频画面录制的同时进行录音，记录的是拍摄现场中人物在各种环境下发出的真实声音，比后期配音要更自然、逼真，更能直接呈现人物当时当刻的情感，且同期声直接与画面相匹配，能够节省后期制作的时间。但现场收音

往往对环境和录音设备的要求较高，在拍摄故事片时，对演员的台词功底也有要求，因此在制作视频时，需要进行一些斟酌取舍。

4.2.1 线控耳机：低成本辅助录音

市面上绝大多数手机都会赠送原装线控耳机，它们自带录音功能，插上就能直接使用，这是成本最低也是最为方便的辅助录音工具，如图4-18所示。但其主要功能还是用来收听音频，用来录音的话，其收音范围同样有限，用线控耳机收录的声音音质也比较差，而且由于价格参差不齐，自身质量也同样参差不齐，如果需要进行长期录制，或者想要获得更高音质的效果，建议使用更专业的录音设备。

图4-18

4.2.2 外接指向麦克风：降噪拾音提升音质

外接麦克风是一种比较常用的收音设备，麦克风具有指向性，有全指向、单指向和双指向（又称为"8"字形指向）之分，图4-19所示是较为常见的全指向麦克风，图4-20所示是较为常见的单指向麦克风。

在进行手机拍摄时，一般选用的是单指向的麦克风，这种麦克风对于来自前方的声音具有最佳的收音效果，而其他方向的声音则被弱化了。因此，单指向麦克风的收音比较集中，能够较好地突出人声，降低环境噪音的干扰，在比较嘈杂的环境中或是比较恶劣的天气下进行视频录制，往往能收录不错的音质。

图4-19

图4-20

单指向的麦克风在类型上也有区别，一般分为心形指向、超心形指向两种。这两者的不同之处在于收音范围。心形指向的麦克风适用于录制歌唱类视频；而超心形指向的麦克风则进一步弱化了周边环境的声音，适用于访谈场合。

在选购麦克风时需要阅读商品详情页的产品参数说明，根据需求选择指向合适的麦克风。如图4-21所示，从左往右分别是全指向、心形指向、超心形指向和双指向麦克风的拾音范围简图（灰色部分）。不过现在很多麦克风的指向和收音范围是可调节的，这样就比较方便。此外，大多数外接麦克风用到的都是3.5mm孔径的接头，与现在一些使用Type-C接口的安卓机以及使用Lightning接口的苹果手机不相匹配，这时可以搭配购买一个接口转换器，这样就算更换不同型号的手机，也能继续使用。

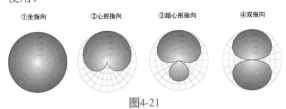

图4-21

4.2.3　无线领夹麦克风：小巧便携、使用方便

相比外接指向麦克风而言，无线领夹麦克风的优点在于能够解放双手，不用再用手拿着麦克风进行收音，如图4-22所示。使用无线领夹麦克风进行录音，能使说话者的状态显得更加自然。此外，由于这种麦克风非常小巧，夹在领子上也不易发现，所以能够在获得优质音效的同时，减少观众的出戏感。又因其轻盈小巧，便于携带，十分适合外出使用，在拍摄旅行Vlog时，是很不错的选择。

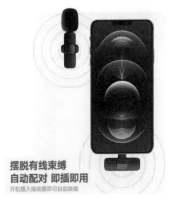

图4-22

拓展延伸：降低噪声小技巧 ❖

在视频制作后期，可以通过软件对录制完成的音频文件进行降噪处理。但后期处理能够消除的噪音还是比较有限的，因此最好是在拍摄时就做好收音工作。而想要在前期拍摄收音时降低噪音干扰，可以从两个方面入手：一方面是从收音场地入手，选择安静、隔音效果较好的录音场地，如果是在室内录音，可以在墙上或者地面贴上隔音棉，如图4-23所示。隔音棉能够用来隔音、吸音，有效过滤环境噪音。

图4-23

另一方面则可以从录音设备出发，选用适合当前拍摄场景的麦克风。如果仍然觉得收音效果不理想，还可以给麦克风套上防风罩或防噪网，如图4-24和图4-25所示，这样也能有效降低环境噪音的影响。

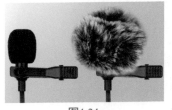

图4-24

图4-25

4.3
使用灯光设备

在光线充足的情况下，很容易就能够拍摄出优秀的作品。但当光线不足，或是需要运用光线造型、构图、营造氛围，就需要一些灯光设备进行辅助。

4.3.1 补光灯：光线与特殊氛围

在光线昏暗的情况下，补光灯能为拍摄提供辅助光线，不仅能够使画面变得清晰，在合理的布光设计下，还能取得奇特的画面效果。补光灯有好几种形式，有可以夹在手机上的便携式补光灯，小巧便携，如图4-26所示。也有放置在支架上的环形补光灯，如图4-27所示，其优点在于能够比较方便地调节补光角度。

图4-26　　　　　　图4-27

此外，还有能够调节色温的补光灯，如图4-28所示，其可以调节灯光颜色，有助于氛围的营造。常用的补光灯都是LED灯，不仅灯光稳定、使用寿命长，而且节能环保，性价比还是很高的。

图4-28

4.3.2 反光板：室外的轻便辅助

反光板也是一种比较常见的补光工具，如图4-29所示，其工作原理是运用反射光进行补光，因此光质比较柔和，在提升画面亮度的同时，不至于产生深重的阴影，也不会产生尖锐感。由于其轻巧便携，因此比较适合用于室外拍摄补光。

图4-29

反光板分为硬反光板和软反光板。

硬反光板是一种高度抛光的银色或金色反射光源的平面，在进行室外拍摄时，其反光效果非常出色。但硬反光板的造价较高，因此在进行日常拍摄时，常常使用到的还是软反光板。

软反光板的表面不如硬反光板平整，有些还有不规则的纹理，光线照在软反光板发生漫反射，光源被柔化扩散到更大的区域，这种光非常适合用于拍摄人像时的补光。此外，软反光板还有很多颜色，不同颜色的软反光板的效用和适用场景也各不相同，需要酌情选用。

拍摄时要设计好反光板的摆放位置，使其既能起到较好的补光效果，又不至于被镜头摄入出现"穿帮镜头"。在进行一些特殊运镜，例如旋转、升降镜头的拍摄时，尤其要注意这一点。

第5章
剪辑思维：打稳剪辑创作基础

在拍摄完视频素材之后，就进入视频的后期处理，也就是剪辑阶段了。剪辑不仅是简单地对视频素材进行裁剪拼接，还包括对镜头的挑选、画面的调整等，这些都影响着视频的最终呈现效果。对于视频创作来说，剪辑非常重要，好的剪辑甚至能够化腐朽为神奇，弥补前期拍摄的不足。当丰富多彩的画面搭配思路清晰、节奏明确的剪辑时，才能制作出一部优秀的短视频作品。

本章主要介绍与后期剪辑相关的内容，包括剪辑的思路、剪辑的流程。为了使创作者能更快上手制作视频，这里还将对一些常用的剪辑实用技巧、剪辑软件进行说明。

5.1
视频剪辑的思路

并不是将裁剪后的视频素材拼接在一起就是剪辑，剪辑同样也是创作，需要创造力和想象力。在剪辑的过程中，剪辑师需要思考的问题有很多：我正在制作的视频是什么样的风格？我需要用什么样的节奏、什么样的方式组合素材？前后组合的镜头间有什么联系，它们在向观众传递什么样的信息？需要配乐吗？如果需要，那么要选择什么样的音乐与画面搭配？

当回答完这些问题，一个基本的剪辑思路就已经出现在视频制作者的脑海中了。

5.1.1 整体思路：根据内容选取风格

剪辑风格其实就是总结多种剪辑方式组合运用而形成的可以套用的"公式"，优秀的创作者在有一定的积累之后，基本上都会形成一套专属的剪辑风格，有些甚至会成为独特的标识，给观众留下深刻记忆。但不论是什么样的剪辑风格，最终都要与所拍摄的内容相适配，才能为视频增色添彩。

如果是制作纪实短片、对话访谈、课程讲解、短视频连续剧等类型的视频，那么在进行剪辑处理时，应该以表现画面内容为主，少用特效，在需要转场时尽量依靠镜头的合理组接，保持画面的流畅性。如图5-1所示，这三个直接切换的镜头记录了地铁站人来人往的场景，这样的剪辑平实、稳重，不会使画面太过花哨。

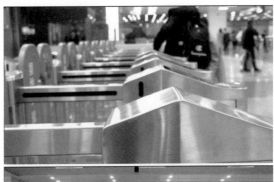

图5-1

而在制作旅行出游、日常分享等生活化的视频时，常常会选择构图优美、色泽明快通透的素材进行编辑，镜头排列较为松散，在音乐的选择上也以轻快为主。这样能展示出人物的轻松惬意，带给观

众轻松愉悦的体验，如图5-2所示，这也就是常说的"小清新"风格。

图5-2

在科技展示、时尚街拍等注重视觉呈现的视频里会出现大量特效。在进行转场时则以吸引眼球为主，更加注重画面的趣味性和炫酷感。在制作这类视频时，素材片段排列密集，单个镜头的时间较短，视频节奏较快，画面丰富而不失美感，让观众目不暇接。

5.1.2 音频音效：选择音乐风格与节奏

"未见其人先闻其声"，有时声音能比画面更先吸引人的注意力，在如今的短视频时代尤为如此。音画结合的视频能给人留下更为深刻的印象，适配的音乐、奇特的音效，能为视频添色不少。

音乐种类繁多，但在选取音乐时，首先要考虑到的是音乐的情绪和节奏与画面的匹配程度。例如，生活类的视频可以搭配节奏舒缓、轻松的音乐；而运动、竞技类的视频则可以搭配快节奏、情绪激昂的音乐。

在配乐时还要注意背景音乐与视频原声之间的关系。如果视频没有自带原音或者不需要原音，那么只要对配乐音量稍作调节，不要大到刺耳或者小到听不见即可；而如果画面中有原音，特别是有人声出现时，就要注意背景音乐不要盖过人声。

在制作时间稍长的故事类视频，或者制作短视频连续剧时，还可以为不同的场景、各个人物配上合适的专属音乐，留下听觉标记，使观众听见音乐就能联想到相对应的人物或画面。

拓展延伸：如何搜索音乐 ✣

常见的剪辑App都为用户提供了大量可供使用的音乐素材，在进行剪辑时，直接在素材库中选取合适的音乐或音效能使剪辑变得更加便捷，省去了许多不必要的麻烦。

以必剪App为例，打开App之后，点击下方栏目中的"素材"按钮，选择"音乐"模块，就能进入必剪自带的音乐库，如图5-3所示。已经按照情绪、所适用的场景对音乐进行了分类，滑动栏目就可以进行选择，如图5-4所示。点击列表中的音乐就可以试听，在确定好需要的音乐时，点击"收藏"或"去使用"按钮，就可以将音乐收藏或直接使用此音乐进行剪辑，如图5-5所示。

图5-3

图5-4　　　　图5-5

如果这些App自带的音乐库中没有比较合适的音乐，那么还可以在酷狗、网易云、QQ音乐等平台上进行搜索，此外还能寻找一些提供音乐素材的网站。

> 提示：在搜索时要注意音乐版权，避免侵权纠纷。例如，剪辑App音乐库所提供的音频素材可能只限发布在特定平台的视频才能使用；而音乐平台上部分音乐则需要单独购买才能下载使用；就算是素材网站上的音乐也会有"可商用"和"不可商用"之分。因此，在使用音频素材时，需要注意音频的使用许可范围，以免产生纠纷。图5-6所示的是某素材网站的音频使用许可协议，这项协议对音频所附的图标及其所表示的授权范围进行了非常详细的说明。

音频使用许可协议

图5-6

此外，在寻找音频素材时，有时还要考虑音频文件的格式能否被剪辑应用读取、音频的音质是否适配视频画面等问题。

5.1.3　镜头组合：综合各方因素

视频由多个镜头组合而成，剪辑时要对镜头的衔接做合理设计。将同一镜头与不同镜头进行组合，可以创造出不同的意义：在图5-7所示的三组镜头中，前一个镜头都是一名沉默男子的面部特写，而当这个镜头与食物衔接时，让人联想到男子的饥饿；而与棺中的小女孩组接，让人体会到同情，这就是著名的库里肖夫效应；而将相同的视频素材按照不同的顺序组合，也能创造出不同的意义，给观众留下不同的心理印象，如图5-8所示。

除了镜头顺序的排列之外，还要考虑镜头组合

的表现效果，例如景别组合、人物动作和运镜的连贯性、段落之间的逻辑性等，这些会向观众传递什么样的意味。由此可见，镜头组合并不简单，需要综合考虑多方面的因素，才能使镜头组接连贯、流畅且具有故事性。

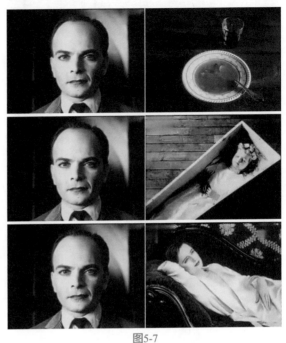

图5-7

图5-8

5.1.4　特效转场：个性化链接故事

在制作叙事类视频时，为使画面看起来流畅自然，在进行剪辑时，很少在转场时使用特效，一般都是依靠镜头画面进行非技巧性转场，或者直接硬切。但这并不意味着叙事时完全不能使用特效，在使用剪映等App进行剪辑时，可以在添加转场时，选取一些有趣的效果，如图5-9所示。

而在一些情况下，特效转场能够使画面变得丰富，在制作一些趣味性强或动漫化的视频时，特效转场能使其看上去富有特色，在制作搞笑视频时尤为如此。

图5-9

5.1.5　案例解析：独居生活 Vlog 的剪辑思路

对于刚刚入门的视频制作者来说，使用日常生活中拍摄的一些片段进行剪辑练习，是非常不错的选择。但日常拍摄的素材通常较为零散，在进行练习时很容易变成素材的堆叠，缺乏内在逻辑。这时制作者就需要思考成片效果，整理剪辑思路。

以制作一个独居生活Vlog为例，如果只是对一天生活的简单记录，那么通常会按照从早到晚的时间顺序排列素材。较为常见的是以一日三餐为分隔点，将一天所做的事情用镜头记录下来，如图5-10所示。

图5-10

如果觉得这样剪辑比较平淡，缺乏亮点，那么制作者可以选择比较有代表性的事件做重点展示，例如烹饪过程、运动锻炼等。这种以展示为主的视频一般节奏较为舒缓，画面也较为清爽，所使用到的技巧相对较少，音乐通常也以轻快明朗为主。

而除了对一天的日常生活进行记录以外，还可以展示一段时间内独居生活使人发生的变化。这种表现变化的视频收集素材所需要的时间较长，但也就意味着可供选择的素材变多了。在选择素材进行剪辑时，重点就变成了如何表现变化。这些变化包括时间的变化、生活场景的变化、人物心理的变化等，制作者可以根据自己生活的实际情况重点展示某一种变化。

一般在制作此类视频时也是以时间为线索进行素材排列。可以将同一场景、不同时间的画面安排在一起表现变化。与一天的记录相比，这种视频的剪辑节奏稍快一点，画面更丰富一些，所使用的剪辑技巧也更多一点。

5.2　视频剪辑的流程

将数量庞大、杂乱的视频素材分类整理，并按照流程对其进行处理，能够极大地缩短剪辑时间，加快剪辑进程。在进行影视剧拍摄时，会有专业的场记人员对每一天的拍摄工作进行记录，在拍摄短视频时也可以对此进行效仿，对每次拍摄的内容进行记录，这样在整理素材时，制作者就不会被淹没在庞大的素材中无从下手。

在进行剪辑之前，剪辑师会先将手里的视频素材大致回放一遍，根据视频脚本、画面构图等筛选出最合适的视频素材，将视频素材分类，并做好标

记，然后才能正式进行剪辑。一般剪辑流程分为顺片、粗剪和精剪三个阶段。

5.2.1　顺片：按顺序组合排列素材

顺片阶段的主要工作是依照分镜头剧本或故事线将挑选好的镜头排列组接起来。这时候的视频是最粗糙的版本，但已经有了一个大致框架，如图5-11所示。

图5-11

5.2.2　粗剪：确定视频故事脉络

在粗剪阶段，剪辑师可以依据故事表达形式对素材片段的顺序、长度进行调整。在大框架中找到故事的开端、高潮、结尾这三个重要节点，围绕节点确定段落，安排节奏。这一部分完成后，视频内容基本上已经定型，如图5-12所示。此处可以根据画面表现对视频节奏进行调整，对部分素材进行加速处理。

图5-12

5.2.3　精剪：确定视频最终效果

精剪阶段是在粗剪阶段的基础上对视频内容进行更加细致的调整和修改，包括镜头量的增减、画面长短和节奏的调整、转场过渡流畅度的把控等，甚至还有对某些画面构图进行调整、添加各种画面效果以及音频音效，这些都是这一阶段需要进行的工作。图5-13所示是使用剪映App进行精剪时的轨道画面。

图5-13

精剪阶段完成之后，基本上不会对视频再做调整，这一版就接近于视频的最终版本了。

5.3　实用的剪辑技巧

剪辑也有很多门道，学习技巧能少走很多弯路，大大提高剪辑效率。本节将对剪辑过程中必须遵循的原则以及一些实用的技巧进行介绍。

5.3.1　参照脚本：按计划进行素材编辑

分镜头脚本在进行拍摄前就已经写好了，与文学中的剧本非常相似，但内容更多。一份比较完

整的分镜头脚本包括拍摄场次、镜头编号、景别、拍摄角度、运镜手法、时长、对白以及声音效果等，如表5-1所示，这两个镜头所描绘的是一个雨天赶公交的场景。

表 5-1

场（次）	镜号	景别	拍摄方法（运镜、角度）	画面内容	对白（解说词）	音乐或音效	时长
1	1	全景	跟镜头、平视	女人举着伞，快速走向公交站	无	脚步声 雨声	10秒
1	2	特写	固定镜头、平视	女人脸上露出焦急等待的表情，眼睛不停转动	无	雨声 嘈杂人声	5秒

其中，场（次）用来标记事件发生的时间、地点，一般同时同地发生的情节会记为同一个场（次）；镜号则是每个镜头顺序的编号；在进行多机位拍摄时，还要记录机位编号。标注场次、镜号和机号能够方便在剪辑前进行素材整理。

分镜头脚本写得非常详细，因此参照分镜头脚本进行剪辑能够缩短顺片的速度，极大提升剪辑的效率。但分镜头脚本并不是不可改动，在实际拍摄时往往会根据实际情况对分镜头脚本进行修改或补充。因此，在写作分镜头脚本时最好预留出一两个空白镜头，方便拍摄途中的删改；在进行拍摄时，也要对作出的改动进行记录，这样才不会影响剪辑时查找素材。

5.3.2 银幕方向：拍摄对象的动作衔接

银幕方向指的是画面中被拍摄主体的朝向或者移动的方向。当被拍摄对象从前一个镜头走出画面，而在下一个镜头进入画面时，银幕方向必须保持一致，如图5-14所示。

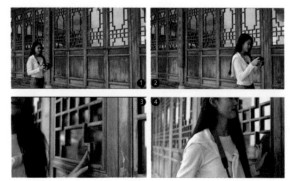

图5-14

因为当运动的物体出现在人的视线范围中时，人总是不自觉地追随运动物体移动视线，或留有该物体运动方向的印象，所以依据银幕方向进行剪辑，不仅能够保证运动方向的一致性，还符合人的用眼规律，使画面的呈现显得流畅。如果不这样

做，画面就会产生跳跃，使观众感到疑惑，产生出戏的感觉。

5.3.3 轴线原则：保持空间感的统一

轴线并不是一条真实存在的线，其指的是沿着被拍摄对象的视线方向、运动方向，或者两个人之间形成的一条假象线。轴线跟银幕方向一样，和画面与人物间的空间关系相关联。为了保持银幕方向的一致性，一般轴线不可跨越，这也就是影视拍摄中常常说到的180°原则。

当拍摄两个人的对话场景时，在已经确定好在哪一侧进行拍摄时，就已经形成了一个差不多180°圆弧的拍摄范围，此时画面中人物的位置已经左右固定，如图5-15所示，基本上不需要跨过轴线进行拍摄。

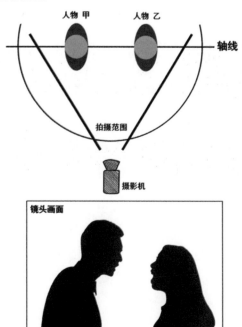

图5-15

假如剪辑时，在此场景中插入一个跨轴镜头，那么画面人物的位置突然左右转换，观众就很容易被这种"穿帮"镜头影响，从而产生跳戏的感觉。

例如，图5-16所示镜头画面1中人物甲出现在画面左侧，图5-17所示镜头画面2中人物乙在画面右侧，镜头画面1与镜头画面2的人物位置相符，视觉上较为流畅。而在图5-18所示的镜头画面3中，人物甲突然出现在了画面右侧，这样就与之前的画面矛盾，让人分不清人物甲所在位置的方向，让观众很难体会到画面的空间感。

图5-17（续）

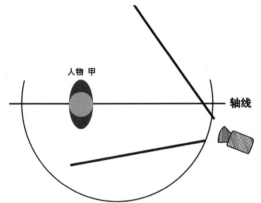

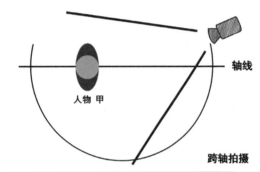

跨轴拍摄

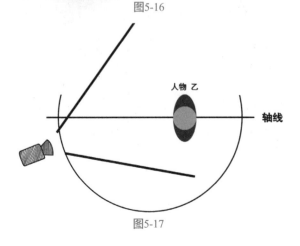

图5-16

图5-18

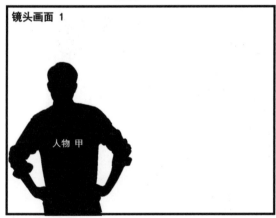

图5-17

提示：一般画面都是依循180°原则拍摄剪辑的，但这不意味着跨轴镜头不能在视频里出现。由于跨轴镜头会干扰观众的视觉认知，在拍摄打斗等混乱场面，或表现人物的困惑、狂乱时，可以插入这种违背轴线原则的镜头，以表现人物当下的心理状态。

除了180°原则以外，还有一个30°原则需要注意。30°原则要求拍摄时，在遵循180°原则的基础上，前后两个机位间的夹角要超过30°，如图5-19所示。因为机位夹角太小的镜头组接在一起，整体看上去太过相似，画面看起来跳脱、不连贯，

在进行叙事时，也容易使观众产生跳戏的感觉，在进行剪辑时，最好避免这种情况发生。

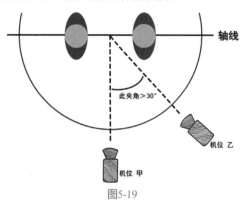

图5-19

5.3.4 匹配剪辑：让主体表现尽量一致

匹配剪辑建立在银幕方向和轴线原则的基础之上，能够使镜头组接变得连贯。在上下镜头间出现人物动作变化、场景转换时，匹配剪辑能够尽可能地使主体表现一致，保持观看的流畅性。

1. 位置匹配

位置匹配指的是，下一个镜头中被拍摄对象在画面中所处的位置，要与当前镜头结束时被拍摄对象所处的位置大致相同，这样能保持空间方位上的连贯性。如图5-20所示，左边的一组镜头，从画面1到画面2，镜头切换后景别发生了改变，但人物的运动方向不变，仍然是从左往右跑，人物在画面中的位置也没有太大变化，这种组接依循视觉惯性，镜头组接较为流畅；而右边的一组镜头，画面2和画面1的组接不仅使观众视线跳脱，且无法说明人物运动的方向，让人产生困惑。

图5-20

此外，当镜头中出现多个主体的时，在镜头切换后而没有其他动作发生的情况下，主体间相对位置也应当保持一致。

2. 视线匹配

人的视线所指表现了人目前的关注中心，观察

视线指向可以帮助观众理解当前画面中人与人、人与物之间的关系以及人物的心情状态。一般在面对面交谈时，谈话的双方目光是相对的，如果没有对视，就会让人生出不同的理解，如图5-21所示，男方不与女方对视的飘忽视线，表现了男方的心虚与不安。

图5-21

而在多人对话时，在不同的人说话时，其他人的目光所对准的人也是不同的，如图5-22所示，当有人在说话时，其余人的视线通常朝向说话者表示正在倾听。

图5-22

此外，在对强调人物视线所指的镜头进行组接时，上下镜头要符合人物的视线方向，因为人物视线对观众来说具有引导作用。例如，在当前镜头中，如果画面中的人物看向某一个方向时，观众会

好奇人物看到了什么，因此下一个镜头画面最好沿着这个方向行进，如图5-23所示。

图5-23

如果下一个镜头与视线相反或无关，那么会使观众产生困惑。但在需要制造悬念时可以这样组接，突兀的镜头切换能让观众对此画面留有较为深刻的印象。

3. 动作匹配

动作匹配主要有两种：连续性动作匹配和相似性动作匹配。由于人的目光总是很容易被动作吸引，这样的镜头组合会让人忽略剪辑的存在。

在人物运动的过程中切换镜头，通过几个镜头的拼接完成整个动作，就是连续动作匹配，如图5-24所示。采用连续性剪辑组接的镜头虽然做的是同一个动作，但拍摄角度并不相同，因此在前期拍摄时可以针对同一个场景进行多机位拍摄，从而给后期剪辑留下选择的余地。此外，这个动作有时也可以不是同一个人发出，而是好几个人做同一个动作，表现传承或合作的意味。

图5-24

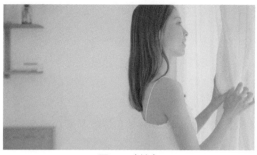

图5-24（续）

相似性动作匹配指的是同一个人或不同的人在不同的场景中做出相似的动作，如图5-25所示。重复的动作能起到强调的作用，在一些风格化的视频中也经常出现这种剪辑手法。

图5-25

5.3.5 镜头视点：加深对故事的理解

镜头视点指的就是拍摄视角，以谁的视角进行拍摄，镜头画面中呈现出来的就是那个人眼中出现的画面，此时，摄像机就是一双观察的眼睛。不同的视点能使观众能够站在不同角度看待故事发展，从而加深对故事情节以及人物行为的理解。镜头视点一般分为主观镜头、客观镜头和半主观镜头。

1. 主观镜头

主观镜头，指的是以视频中出现的人物的视角进行拍摄的画面，给观众提供了一个进入故事、进入人物的通道，使观众与镜头所处视角的人物共情，增强代入感。如图5-26所示，这是在主观视角下乘坐过山车看到的画面。

图5-26

主观视角有很大的局限，因为其所呈现的画面只是当前角色的经历，但这种局限可以用来设计矛盾冲突，使观众产生疑问、提起好奇，从而为叙事所用。

2. 客观镜头

客观镜头就是摄像机对画面的记录。客观镜头拍摄出来的画面带给观众的参与感较弱，只是客观记录事件发生的经过，所携带的情感色彩较淡，如图5-27所示。但客观镜头所呈现出来内容比主观镜头更全面，能够补充主观镜头的局限。

图5-27

3. 半主观镜头

半主观镜头又被称为间接主观镜头，与前两者不同，其并非为观众提供某个人的视角，而是使观众接近画面中人物的动作，通过人物的反应来领会人物的情感。这类镜头虽然没有主观镜头的代入感强烈，但仍然能够通过画面人物的反应使观众共情。在图5-28所示中，虽然观众是站在第三方视角观察当前画面的，但很容易不自觉地代入情景中的女孩儿，感受到她的不安与担忧，这就是半主观镜头的作用，既能够比较全面地展示事件，又具有代入能力。

图5-28

不同镜头视点能够互相弥补彼此的局限和不足。在讲故事时，多种镜头视点的组合能在观众和故事人物之间制造信息差，增强叙事的紧张感。

5.3.6 跳切剪辑：控制视频的节奏

为了保持视频流畅，在叙事时要遵循30°原则，避免画面出现跳跃。但与跨轴镜头同样，这种镜头并不总是不可取。对剪辑有了一定的了解之后，可以在一些特殊的情境中尝试将这样的镜头组合在一起，进行跳切剪辑。

很多时候用户就已经不自觉地在使用跳切进行剪辑了。例如，在录制时，如果出现了长时间停顿，大家可能会把中间停顿的时间剪掉，直接衔接前后画面。这是最为常见的跳切剪辑，可以帮助制作者精简视频，控制时长和节奏。

虽然跳切剪辑会破坏画面的流畅性，但只要合理运用，也能取得不错的效果。很多人会使用跳切剪辑表现时间流逝、一段时间内人物情绪变化等。此外，一些幽默滑稽的视频也常常用跳切剪辑增强喜剧效果。

下面举两个具体的例子对跳切剪辑的效果进行说明。

1. 上车动作

在拍摄人物的上车过程时，如果只是一个镜头表现人物开门、上车、关门的过程，那么就会显得比较单调。这样做在一般的叙事中当然没有问题，但如果想要延长这一片段的时间、对这一动作进行全方位展示、做出酷炫的效果，这时就可以使用跳切进行剪辑，如图5-29所示。

2. 料理过程

跳切还可以把过于冗长的部分省略。例如，在剪辑制作料理的视频时，由于下厨流程远超过一个短视频的时长，那么就应该对镜头画面进行取舍，保留关键步骤即可，这时就可以用跳切进行剪辑，如图5-30所示。

图5-29　　　　　　　　　　　　　　　　　　图5-30

5.4
常用的视频剪辑 App

随着短视频的火爆，越来越多的剪辑App涌现出来，帮助人们进行视频制作。各个平台基于自身特色，也竞相推出了自己的剪辑App，例如剪映、快影、必剪等。各种剪辑App虽然在基础功能上大同小异，但依旧各有特色，符合各个平台的调性，本节对几款常用的手机剪辑App进行简单的介绍说明。

5.4.1　剪映：抖音官方剪辑神器

剪映是由抖音官方研发的一款短视频剪辑App，其图标和操作界面如图5-31所示。此App操作简单、极易上手，随着版本的不断更新，除了最基础的剪辑功能之外，还增加了设置关键帧、设置变速曲线等功能，对于一般剪辑来说绰绰有余。

此外，剪映庞大的素材库为创作者提供了大量的转场特效、音频音效以及各种创作模板，如图5-32所示。剪映制作和导入字幕也很便捷。这些都极大地节省了视频制作时间、降低了制作门槛，对剪辑新手来说十分友好。

如果想要进一步学习，在"创作课程"这一板块中就有许多包括视频剪辑、账号运营、流量变现在内的教程，既有剪映官方发布的App教学、许多大V的系统教学课程，还有很多个人发布的剪辑小技巧，如图5-33所示。虽然其中大部分都是付费课程，但也能找到很多免费或限时免费的教程，用户可以根据自己的需求选择观看。

除了手机App以外，剪映还推出了电脑端的剪辑软件"剪映专业版"，以及网页版的在线视频编辑器。图5-34所示是电脑端剪映专业版的操作界面，而图5-35所示的是剪映网页版的操作界面。只要登录同一账号，将视频素材上传至云端，用户就能够对同一段视频进行多平台剪辑。综合来说，剪映是一款非常适合新手的剪辑App。

图5-31

图5-32

图5-33

5.4.2　快影：快手出品剪辑软件

快影是由快手推出的剪辑App，其图标和操作界面如图5-36所示。其操作同样简单、易于上手，在功能上与剪映大同小异，丰富的素材库和视频模板为剪辑提供了极大的便利，同样也是适合新手使用的剪辑App。

图5-36

快影的"热门教程"板块也为广大创作者提供了很多免费的视频教程，但除了官方发布的系列看起来有体系、风格比较统一以外，其他教程都比较零散，这一模块还有待完善。

电脑版

图5-34

网页版

图5-35

5.4.3　必剪：UP主的剪辑神器

必剪是由哔哩哔哩弹幕网推出的剪辑App，平台上的很多UP主都在使用其进行视频剪辑，其图标与操作界面如图5-37所示。由于B站的用户更年轻化，必剪所提供的素材和模板更具潮流，紧跟时下

热点，能够为创作者提供一些制作灵感。

图5-37

与剪映同样，必剪也推出了电脑端，如图5-38所示。但由于该电脑端刚刚推出，还存在许多问题，例如使用的流畅性不强，容易卡顿，这些都还待后续优化更新。

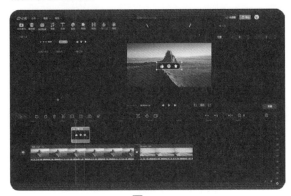

图5-38

提示：剪映、快影和必剪都有其依托的平台，当使用它们完成剪辑之后，可以一键发布至其所属的平台。为了增强用户黏性，它们都推出了各种各样的打卡活动。如图5-39所示从左到右依次是剪映、必剪和快影的活动界面。制作者可以查看各个活动的参与方式和参与条件，赢取相应的奖励。

图5-39

图5-39（续）

5.4.4　iMovie：iOS用户的专属软件

除了需要下载使用的剪辑App以外，iOS用户还可以使用装机自带的应用iMovie进行剪辑，其图标和界面如图5-40所示。

图5-40

iMovie为用户提供了"魔幻影片""故事版""影片"三种剪辑模式。使用"魔幻影片"模式进行创作时，系统将会识别素材的最佳部分并自动进行剪辑，如图5-41所示。如果点击"故事版"按钮开始进行视频创作，用户可以选择iMovie所提供的剪辑模板，每一个模板都配有文字说明，能够引导用户添加素材，完成视频制作，如图5-42所示。而"影片"模式则与其他剪辑应用相同，用户可以点击底部工具栏中的功能按钮对视频进行剪辑，如图5-43所示。

图5-41

图5-42

图5-43

5.5
常用的电脑剪辑软件

剪辑App操作简单、容易上手，能够满足绝大多数剪辑需求，但相对来说都比较基础。如果想要视频看起来更高级、更具特色，可以在电脑端制作一些手机无法完成的视频效果。而电脑端的剪辑软件发展也要比剪辑App要早很多，能获取的课程教学资源、能够找到的特效模板也比App多上不少。

如果对制作细节有更高的要求，那么这时可以将视频素材导入电脑，使用专业软件进行剪辑。本节主要对几种常用的电脑剪辑软件进行简单的介绍说明。

5.5.1 爱剪辑：适合基础视频剪辑

爱剪辑是电脑端一款较为基础的入门级免费剪辑软件，拥有非常多的使用者，其图标和操作界面如图5-44所示。这款软件的操作比较基础，支持多种格式的文件导入，能够快速上手。

图5-44

在网页中搜索"爱剪辑"，或访问软件的官网主页，即可免费下载该软件。该软件的兼容性较强，所占内存极小，在配置一般的电脑上也能够流畅地使用，如果是刚刚接触电脑剪辑、对画面特效要求不高的新手，可以考虑先从这款软件开始学习。

5.5.2 会声会影：界面简洁利好新手

会声会影是由加拿大公司Corel制作的一款功能强大的视频剪辑软件，属于比较老牌的剪辑软件，其图标和操作界面如图5-45所示。其界面简洁利落，功能齐全，操作也很便捷，出片效率很高，对于新手来说，也是非常不错的选择。

图5-45

会声会影主要用于普通的图像抓取和编辑，软件自带的功能和效果能够满足基本的剪辑需求，适合个人日常使用。在使用该软件进行视频编辑时，不仅可以导出多种常见的视频格式，甚至还可以将影片直接以DVD格式导出。

5.5.3 Premiere：专业剪辑工具代表

Premiere是Adobe旗下剪辑软件，也是专业剪辑软件的代表，如图5-46所示。其功能相当完善，创作者能够用此软件制作出丰富多彩的视频效果。虽然使用Premiere需要一定的剪辑基础，但由于发布时间较早、使用者众多，关于Premiere的操作教程也随着版本的更新层出不穷，即使刚刚接触剪辑，也能够跟随教程一步步学习，最终掌握操作技巧。

图5-46

Premiere为用户提供了采集、剪辑、调色、美化音频、字幕添加、输出、DVD刻录等一整套流程，能够满足用户制作高品质视频的需求。此外，由于同属Adobe旗下的产品，Premiere能够与After Effect、Photoshop等软件相互兼容，文件导入非常方便，这也大大提升了Premiere的使用效果。

5.5.4 Final Cut Pro：iOS 专用神器

Final Cut Pro是苹果公司推出的一款专业的非线性视频编辑与制作软件，是iOS操作系统的Mac的专属，其图标与操作界面如图5-47所示。这款软件功能齐全，界面简约，操作也很便捷，囊括了视频后期制作的功能，对于熟悉iOS系统的人来说，是较为不错的选择。

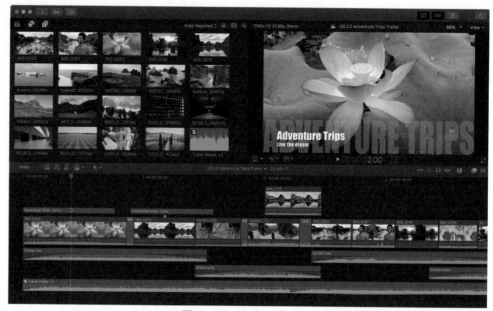

图5-47

Final Cut Pro的设计初衷是用户在使用软件的过程中，能够快速使自己的想法得到实现，因此在界面排版和功能设计上都显得更为人性化，用户在熟悉操作之后，使用起来更为得心应手。

第 6 章
剪辑入门：轻松上手剪辑操作（使用剪映 App）

剪映不仅界面简洁、功能完备、操作简单，而且还为用户提供了资源丰富的素材库，是非常适合新手入门的手机短视频制作App，获得越来越多人的青睐。本章将以剪映App为例，结合具体视频制作案例，对基础的视频剪辑操作进行说明。

6.1
编辑界面：认识剪映的工作界面

6.1.1 主界面

点击手机桌面上的剪映图标，进入剪映App主界面，如图6-1所示。剪映的主界面简洁明了，各按钮下方都配有与其功能相对应的文字，用户可以对照文字轻松地使用工具、制作和管理视频。

图6-1

剪映主界面主要分为五个区域，包括顶部菜单、通知横幅、工具栏、草稿区以及底端的界面标签。

- 顶部菜单：左边是剪映的图标，右边分别是"帮助中心"按钮 和"设置"按钮 。点击"帮助中心"按钮 ，将会进入"帮助中心"界面。在这里，用户可以快速浏览新功能的使用方法、搜索常见问题的官方解答。点击"设置"按钮 ，用户可以修改部分基

础设置，查看剪映的使用授权、用户协议、隐私条款、版本号等项目。

- 通知横幅：主要向用户推送剪映联合抖音、今日头条、西瓜视频等平台举办的各种投稿打卡活动。点击横幅右侧的"更多活动"按钮，即可进入"进行中的活动"页面，用户可在此浏览当前正在举行的活动，查看参与要求。

- 工具栏：列有各项工具按钮。除了剪辑之外，剪映还为用户提供了拍摄、录屏等功能，根据下方的文字提示点击工具按钮，即可进入相应的操作界面。例如点击"一键成片"按钮 ，在素材选择界面导入视频或照片，就可以选择剪映中已经制作完成的视频模板套用，快速生成视频。

- 草稿区：用于存放视频项目的草稿。点击"级联菜单"按钮 ，即可根据类型查看草稿。点击需要使用的草稿项目，即可进入视频编辑界面对草稿进行修改编辑。在登录剪映账号的前提下，点击"剪映云"按钮，可以把本地草稿上传至云端，此功能可以使用户在电脑端对手机上传的草稿进行编辑。点击"管理"按钮 ，可以对视频草稿进行批量管理。

- 界面标签：点击"剪辑"按钮 、"剪同款"按钮 、"创作课堂"按钮 、"消息"按钮 、"我的"按钮 ，可以切换至相对应的界面。

6.1.2 编辑界面

进行视频创作前，必须熟悉编辑视频的工作界面。下面对剪映的视频编辑界面进行详细说明。

首先，点击主界面中的"开始创作"按钮，进入素材添加界面。在选取视频素材，并点击界面右下角"添加"按钮将素材导入后，即可进入剪映的视频编辑界面，如图6-2所示。这是创作者进行视频编辑的工作界面。

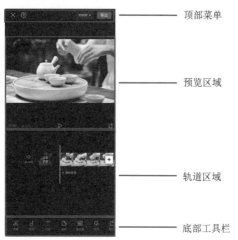

图6-2

编辑界面主要分为四个区域，包括"顶部菜单""预览区域""轨道区域"以及"底部工具栏"。下面分区域进行详细说明。

1. 顶部菜单

顶部菜单包含四个按钮，即"关闭"按钮、"帮助中心"按钮、级联菜单以及"导出"按钮。

点击"关闭"按钮，将会退出编辑界面返回主界面。此时视频项目已自动保存，用户可以在主界面草稿区查看。

点击"帮助中心"按钮，将会弹出"帮助中心"的查询选项卡，如图6-3所示。可以根据问题类型进行查找，也可以在文字输入框直接输入问题关键词，快速查询解答。

图6-3

点击级联菜单，将会出现视频分辨率和帧率的选项卡，如图6-4所示。滑动选择标尺上的滑块，可以对视频的"分辨率""帧率"以及是否开启"智能HDR"进行设置。根据所设置参数，选项卡下方还给出了视频文件的预估大小，以便用户参考。

点击"导出"按钮，即可快速导出视频。

导出的视频可以在本地相册中查看，主界面的草稿区同样留有最终效果的项目草稿，以便用户在需要对视频作出修改时能随时取用。

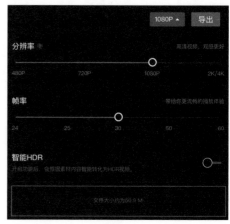

图6-4

2. 预览区域

预览区域主要包括视频画面、时间以及操作按钮三个部分，如图6-5所示。

图6-5

时间不仅显示了视频长度，还方便用户对视频画面进行定位。以图6-5所示的左下角的"00:02/00:05"为例，"00:05"表示这段视频素材长5秒钟，而当前预览区域显示的是时间轴位于时间刻度"00:02"时的画面。

点击"播放"按钮，即可播放视频，这样方便用户在进行视频编辑时随时查看画面效果。预览时，"播放"按钮变为"暂停"按钮，点击此按钮即可停止播放。

点击"全屏"按钮，即可全屏查看视频画面。

进行一步操作后，预览画面时不满意画面效果，或出现错误操作时，点击"撤销"按钮，即可撤销操作返回上一步；点击"重做"按钮，可以将已经被撤回的操作恢复。

提示："撤销"和"重做"操作只能在同一次编辑的过程中使用。退出编辑后，对于此视频项目的所有操作都已被保存，点击草稿重新进入项目时，"撤销"按钮█和"重做"按钮█均显示不可使用，无法改变上一次编辑过程中的操作。

3. 轨道区域

轨道区域是进行视频后期制作的最主要区域，绝大部分编辑操作都在这一区域完成。轨道区域主要包括时间刻度、时间轴以及各种素材轨道，如图6-6所示。

图6-6

轨道区域的顶部是时间刻度，双指按住轨道区域拉长或缩短轨道，时间刻度的节点单位也会随之发生改变，如图6-7所示。而位于轨道上方的白线是时间轴。利用时间轴和时间刻度，能够对画面进行精准定位。

图6-7

可以在此区域添加多种轨道，包括显示画面缩略图的主视频轨道、含有蓝色波形的音频轨道、橘红色的文字轨道，以及橙色的贴纸轨道等，如图6-8所示。

图6-8

当各个轨道上的素材处于非编辑状态时，为了节省区域空间，各个轨道将变成直线，位于主轨道的上下两侧，可以根据颜色进行区分。

提示：除了主视频轨道上必须至少保留一段素材以外，其他轨道上的素材都可以根据视频效果，酌情添加或删除。

4. 底部工具栏

底部工具栏位于编辑界面的最下方，包含"剪辑""音频""文本""贴纸"等功能按钮，如图6-9所示。

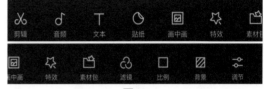

图6-9

点击任一工具按钮，将出现相应的二级工具栏，点击与所需要进行的操作相对应的工具按钮，即可对视频进行编辑。

- 剪辑：点击"剪辑"按钮█，此处的二级工具栏为用户列出了"分割""变速""音量""动画""删除""抠像"等操作按钮，如图6-10所示。

图6-10

- 音频：点击"音频"按钮█，此处的二级工具栏为用户列出了"音乐""音效"等按钮，点击可以进入音乐、音效素材库。还列出了"版权校验""提取音乐""抖音收藏""录音"等按钮，如图6-11所示。

图6-11

- 文本：点击"文本"按钮█，在此能够以多种形式为视频添加文字。
- 贴纸：点击"贴纸"按钮█，出现剪映的贴纸素材库。在此可挑选贴合画面的精美贴纸，如图6-12所示。
- 画中画：点击"画中画"按钮█，可以在当前画面中新增一个画面。

图6-12

● 特效：点击"特效"按钮，出现剪映的特效素材库，如图6-13所示。在此可以为视频添加各种各样的特效。

图6-13

● 素材包：点击"素材包"按钮，出现剪映的素材库，如图6-14所示。在此可以导入各种实用素材，例如"片头""片尾"等。

图6-14

● 滤镜：点击"滤镜"按钮，出现剪映的滤镜选择列表，如图6-15所示。在此可以为视频添加美化画面的滤镜。

图6-15

● 比例：点击"比例"按钮，可以调整视频的画幅比例。

● 背景：点击"背景"按钮，可以设置视频背景。

● 调节：点击"调节"按钮，可以手动调节视频的"亮度""对比度""饱和度"等参数，如图6-16所示。

图6-16

6.2
素材处理：走好视频剪辑第一步

在对视频编辑界面有所熟悉之后，就可以开始正式进行剪辑。本节将结合具体的视频案例，拆分制作步骤，对剪辑的基础操作进行详细说明。

6.2.1 素材导入：添加本地或素材库素材

剪映支持导入视频、音频、图像等多种格式的素材。在进行视频制作时，除了导入本地素材之外，剪映自带的、拥有海量资源的素材库，也为用户提供了诸多选择。点击"开始创作"按钮，即

可快速导入素材。下面对这一操作进行具体说明。

01 点击手机桌面上的"剪映"图标，进入剪映主界面。点击"开始创作"按钮➕，如图6-17所示。

图6-17

02 进入素材添加界面，点击"素材库"选项，找到"片头"素材列表，选择"VLOG"作为视频的片头，如图6-18所示。

03 点击"照片视频"选项，依次选择几段有关"夏日Vlog"主题的视频素材，如图6-19所示。

04 再次点击"素材库"选项，找到"片尾"素材列表，选择"The End"作为视频的片尾，如图6-20所示。

图6-18

图6-19　　　　图6-20

05 点击右下角中的"添加"按钮，进入视频编辑界面。此时，包括片头片尾在内的所有素材都已被导入主视频轨道，如图6-21所示。

图6-21

06 点击预览区域中的"播放"按钮▶，即可预览效果。最终效果如图6-22所示。

图6-22

提示：如果在剪辑过程中发现缺少素材，可以将时间轴指针移至需要添加素材处，点击剪辑轨道右侧的"添加"按钮➕，插入素材片段，如图6-23所示。

图6-23

6.2.2　素材分割：分割并删除多余素材

当素材中出现了多余的画面，可以通过分割片段将其删除。对于分割删除的巧妙运用，有时能获

得意想不到的奇妙效果，例如可以用此操作进行抽帧，即每间隔一段时间对视频素材进行一次分割，删除若干画面，这样做在缩短素材时长的同时，使画面具有节奏感。

下面结合案例，对素材分割、删除操作进行说明。

提示：抽帧指的是在一段视频中，通过间隔一定帧抽出若干帧的方式，模拟每隔一段时间拍摄一张照片并接合起来形成视频的过程。在此案例中，对视频素材进行的是每隔15帧抽出15帧的处理。

01 点击主界面中的"开始创作"按钮，导入一段"风景建筑"素材片段。

02 选中主视频轨道上的素材，双指背向滑动拉长轨道，移动时间轴至时间刻度第1秒内的"15f"处，点击底部工具栏中的"分割"按钮进行分割。向右移动时间轴指针至时间刻度"00:01"处，点击"分割"按钮再次进行分割，如图6-24所示。

图6-24

03 保留"00:00"至"15f"的素材段落，选中"15f"至"00:01"这段素材，点击底部工具栏中的"删除"按钮，删除该片段，如图6-25所示。

图6-25

04 移动时间轴至时间刻度"00:01"处，选中素材，点击底部工具栏中的"分割"按钮。向右移动时间轴至时间刻度下一个"15f"处，点击"分割"按钮，如图6-26所示。

图6-26

05 保留"15f"至"00:01"的素材段落，选中"00:01"至"15f"这段素材，点击底部工具栏中的"删除"按钮，删除该片段，如图6-27所示。对余下部分进行相同的处理。

06 双指相向滑动缩短轨道，完成分割删除后，素材在主视频轨道上的排列如图6-28所示。

图6-27　　　　　　　　图6-28

07 点击"播放"按钮进行预览，最终效果如图6-29所示。

图6-29

图6-29（续）

6.2.3　素材调序：素材排列随心组合

在使用剪映进行剪辑时，主视频轨道上的素材是按照添加时点击素材的先后顺序进行排列的，因此，在选择素材时就需要注意排列顺序。不同的素材排列顺序，会带给观众不同的感受，在剪辑的过程中有时也需要考虑表现效果，对素材顺序进行调换或重新排列。

下面结合案例，对在剪映中如何进行素材调序进行说明。

01　点击主界面中的"开始创作"按钮■，进入素材添加界面。在导入素材时，按照"打游戏""无聊""看书"的顺序导入视频素材，被选素材右上角的圆形选框将会显示顺序数字，如图6-30所示。点击单选框，可以取消选择，重新排序。

图6-30

02　点击右下角的"确认"按钮■导入素材，点击"播放"按钮▷进行预览。如图6-31所示，此时视频画面向观众展示的故事情节内容是：小男孩打游戏后感觉无聊，于是开始看书。

03　点击"暂停"按钮▮▮停止预览，在轨道区域长按素材"看书"片段不放，将此片段向左移动至主视频轨道最前方，松开手指，如图6-32所示。

04　长按素材"打游戏"片段不放，将此片段向右移

动至轨道最末端，松开手指，如图6-33所示。

图6-31

图6-32　　　　图6-33

05　此时主视频轨道上，三段素材的位置排列如图6-34所示。

图6-34

06　点击"播放"按钮▷进行预览。如图6-35所示，此时视频画面向观众展示的情节内容是：小男孩看完书后感觉无聊，开始打游戏。

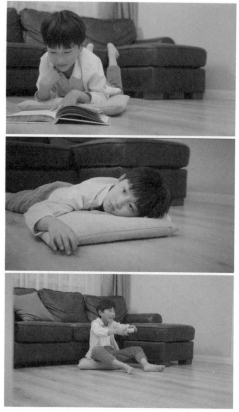

图6-35

6.2.4 素材替换：老旧素材快速更换

当已经排列好素材片段的顺序，但在剪辑的过程中，发现所选取的部分素材并不合适时，直接删除素材再次导入不失为一个方法，但却容易影响整个剪辑项目的效果。此时，可以选择直接用新素材替换旧素材。

下面使用"夏日vlog"视频案例，对替换素材的步骤进行说明。

01 在主界面的草稿区找到"夏日vlog"项目草稿，如图6-36所示，点击进入编辑界面。

图6-36

提示：草稿的默认名称为该草稿的首次编辑日期。点击草稿右下角的 ⋮ 按钮，选择"重命名"选项，可以重新命名草稿，如图6-37所示。

图6-37

02 双指缩小轨道，查找并选中需要替换的素材片段。向左滑动底部工具栏，找到并点击"替换"按钮 🔁，如图6-38所示。

图6-38

03 查看选择替换素材。需要注意，所选择的新素材时长要等于或者长于旧素材时长。过短的素材在选择界面将会变灰而无法选择，如图6-39所示。

04 点击查看即将进行替换的素材片段，如果新素材时间长于旧素材，在查看界面将出现与旧素材时长相

等的选框，滑动选框可以对新素材片段进行裁剪。如图6-40所示，此处旧素材的时长为5秒，将在新素材中裁取5秒用于替换。

图6-39　　　　　　　　图6-40

05 点击右下角的"确认"按钮，完成素材替换，如图6-41所示。

图6-41

6.2.5　片段长度：左右拖动即可控制

当需要控制素材片段的长度时，只要拖动素材片段左右两边的滑块即可。下面以图片素材制作简易的电子相册为例，对此操作进行说明。

01 点击"开始创作"按钮。将要制作成电子相册的图片素材按顺序导入编辑轨道，如图6-42所示。

图6-42

02 双指背向滑动拉长轨道，点击第一张图片素材，此时素材左右两边出现可移动滑块，且左上角显示了当前素材片段的时长，如图6-43所示。

图6-43

03 按住右端的滑块向左拖动，轨道上的素材随之变短，此时可以看见左上角显示时长也随之变短，当左上角时长数值变为"1.5s"时，松开手指，如图6-44所示。对余下的六段素材进行相同的处理。

图6-44

04 点击底部工具栏中的"特效"按钮，在二级工具栏中点击"画面特效"按钮，在"边框"列表中选择"邮票边框"素材，如图6-45所示。

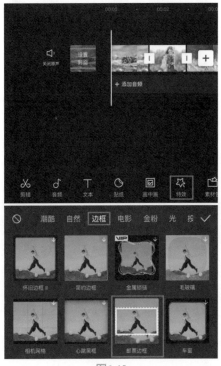

图6-45

05 在轨道区域点击"邮票边框"素材轨道，按住右侧滑块向右滑动，使该素材长度与主视频轨道长度保持一致，如图6-46所示。

图6-46

06 将时间轴移动至主视频轨道起始端。点击底部工具栏中的"贴纸"按钮📷，在"线条风"列表下找到"九月你好"动态贴纸，点击，将其加入轨道区域，如图6-47所示。

图6-47

07 将时间轴移动至时间刻度"00:03"处，点击贴纸素材轨道，按住右侧滑块向右滑动，当滑块靠近时间轴时，将会自动吸附，如图6-48所示。

图6-48

08 依次为余下五段素材添加贴纸，如图6-49所示。动态贴纸能使画面显得活泼有趣。

图6-49

09 点击"播放"按钮▶进行预览，最终效果如图6-50所示。

图6-50

提示：对于视频素材而言，只能在其原始时长范围内调整时间的长短。换言之，一段20秒的视频素材可以通过这种方法缩短为10秒、15秒，但不能延长变成25秒；但对于图片素材而言，可以通过拖动滑块变为任意时长。

6.2.6 防抖处理：提高视频画面质量

抖动的画面会影响观众的观看体验。在进行剪辑时，最好选择画面稳定或抖动较轻的素材。但如果前期拍摄时，没有准备备用画面，而重新拍摄一个镜头又很困难，那么可以用剪映的防抖功能修正画面中的抖动，提高画面质量。下面以一段行车视频素材作为案例，对剪映防抖处理的步骤进行说明。

01 点击"开始创作"按钮➕，导入需要进行防抖处理的素材片段。

02 选中需要进行防抖处理的素材片段，向左滑动底部工具栏，点击"防抖"按钮📷，如图6-51所示。

03 在选择标尺上滑动选择滑块，选择合适的防抖程度，点击"播放"按钮▷预览效果。这里选择了"推荐"模式，如图6-52所示。

04 点击右下角的✓按钮，添加防抖效果。

图6-51　　　　　　　　图6-52

6.2.7　裁剪画面：视频画面二次构图

在查看拍摄得到的视频素材时，有时会发现需要用到的片段的画面构图不太理想，特别是一些固定镜头拍摄的画面。此时可以在剪映中裁剪素材画面，进行二次构图。操作步骤如下。

01 点击"开始创作"按钮➕，将需要重新构图的素材片段"垂钓"导入剪映。点击主视频轨道上的素材，向左滑动底部工具栏，点击"编辑"按钮，在二级工具栏中点击"裁剪"按钮，进入裁剪界面，如图6-53所示。

图6-53

02 选择"自由"模式，调整画面中的九宫格选框对画面进行裁剪，使人物处于九宫格左三分线的位置上，如图6-54所示。

03 还可使九宫格选框保持不动，双指按住画面放大并移动素材，使素材贴合九宫格选框，如图6-55所示。同样使人物处于九宫格左三分线的位置上。

04 滑动滑块可以预览效果，移动方向指针可以旋转画面。点击右下角的✓按钮，即可获得裁剪后的素材。重新构图的前后画面比较如图6-56所示。

图6-54

图6-55

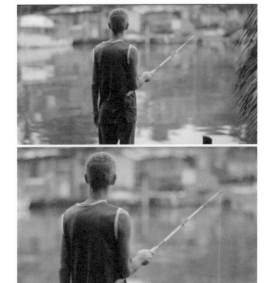

图6-56

提示：裁剪只是对素材进行调整，并没有改变视频画幅的比例和大小。

6.2.8 导出视频：随心导出高品质视频

完成对素材的剪辑之后，可以导出视频。在进行导出时，用户可以选择视频的分辨率和帧率。操作步骤如下。

01 在剪映主界面的草稿区点击草稿"电子相册"，在编辑界面点击级联菜单 1080P ▾ ，将"分辨率"的选择滑块移动至"720P"，将"帧率"的选择滑块移动至"25"，如图6-57所示。

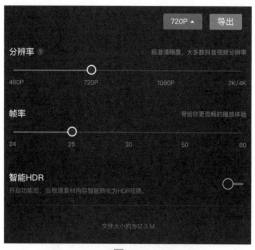

图6-57

02 点击"导出"按钮 导出 ，即可导出视频，如图6-58所示。可以选择直接将视频发布至抖音或西瓜视频。导出的视频将会保存在手机相册里，剪映的草稿区里也有备份。如果在浏览成片时发现问题，用户还可以点击草稿区中的草稿，继续对此视频进行编辑。

图6-58

提示：一般为了保持较好的播放体验，建议使即将导出的视频分辨率与原始素材的分辨率保持一致。如果原始素材的分辨率较低，即使设置较高的分辨率导出，对视频清晰度的提升也不会有明显帮助。分辨率和帧率的调整会影响视频文件的大小，在导出视频时，要注意手机储存空间是否充足。此外，在导出视频时，最好保持屏幕是被点亮的状态，不要锁屏或切换程序，以免导出中断。

6.3
功能应用：让视频画面不再单调

如果只是对素材进行简单的处理，那么最终制作出来的视频往往会显得单调。引人注目的视频作品通常具有优美的构图、丰富的画面、奇特的效果。进一步挖掘剪映的应用功能，能够添加更多效果，使视频变得更加有趣。

6.3.1 比例：二次调整画面比例

不同宽高比的画面会带给观众不同的视觉感受。目前最为常见的是宽高比为9：16（宽：高，下同）的竖画幅、16：9的横画幅以及4：3的横画幅等。受平台自身调性和平台受众偏好的影响，不同的视频平台常见的视频画幅也有所不同，例如在抖音、快手这些短视频平台上出现的基本都是竖画幅，而在B站等视频平台更偏好横画幅，如图6-59所示。

图6-59

一些手机自带的相机在进行拍摄时无法精准选择拍摄画幅比例，这时可以通过剪映等App对此进行调整，将竖画幅改成横画幅，或把横画幅改成竖画幅。具体操作如下。

01 将横画幅的视频素材"塔"导入剪映，向左滑动底部工具栏，找到并点击"比例"按钮 ⬛，如图6-60所示。

02 进入比例视频比例调整界面后有很多预设的画面比例，可以根据需求进行调整。在这里选择将视频调整为9：16的竖画幅，如图6-61所示。

图6-60　　　　　　　图6-61

03 由于原始素材为横画幅，调整比例后，视频上下出现了黑边，如图6-62所示。如果想要在保持画面比例的情况下消除黑边，可以选择依照画面中的提示，双指放大素材进行裁剪，使之铺满画框，如图6-63所示。

图6-62

图6-63

04 调整画面比例后，前后视频画面效果对比如图6-64所示。

图6-64

提示：剪映为用户提供了许多常用的画幅比例，其中有特别符号标记的，表示此种比例适用哪个平台。例如 ⬛ 意味着9：16的画面比例适用于抖音，而 ⬛16:9 意味着16：9的比例在西瓜视频中较为常见。

6.3.2　背景：制作创意背景效果

对于调整视频比例后出现的黑边，除了放大裁剪素材之外，还可以选择给视频加上背景。背景可以使得画面不那么单调，能够获得更加丰富有趣的表现效果。在剪映App中，可以选择"画布颜色""画布样式""画布模糊"来为视频添加背景。下面为素材添加样式背景"音乐播放器"，制造MV播放效果。

01 将两段视频素材"野营"导入剪映，点击"比例"按钮 ⬛，将视频比例调整为9：16。

02 向左滑动底部工具栏，点击"背景"按钮 ⬛，在二级菜单中点击"样式背景"按钮 ⬛，弹出背景样式选项卡，如图6-65所示。剪映为用户提供了包括渐变色样式在内的丰富样式供选择。

图6-65

03 向左滑动样式列表，找到"音乐播放器"样式，点击添加，如图6-66所示。点击"全局应用"按钮 ⬛，即可将该样式背景应用到所有素材片段，点击 ⬛ 按钮可以将样式背景效果去除。

04 点击右下角的 ⬛ 按钮保存效果，最终效果如图6-67所示。

图6-66

图6-67

提示：除了使用剪映提供的样式背景外，用户还可以点击◻按钮，在本地相册中选择符合自身喜好、更合适的图片作为背景。

6.3.3 倒放：打造时间重置效果

有很多魔术般的效果，例如空翻跳跃、隔空取物都是通过倒放视频实现的。下面对此进行说明。

01 在剪映中导入素材"上楼梯"，点击底部工具栏中的"音频"按钮♫，在音乐素材库中选择添加一段明显节奏变化的音乐，对多余部分进行分割删除，处理完毕后轨道区域素材排布如图6-68所示。

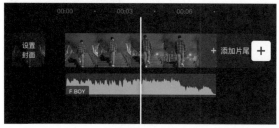

图6-68

02 双指拉长轨道，将时间轴移动至音乐节奏开始发生变化的时间刻度上，点击视频素材，在底部工具栏中点击"分割"按钮Ⅱ，然后将时间轴向右移动5帧，再次点击"分割"按钮Ⅱ，如图6-69所示。

图6-69

03 点击被分割出来的一小段视频素材，在底部工具栏中点击"复制"按钮◻，对此段素材进行复制，使复制片段覆盖音乐节奏加快的段落，如图6-70所示。

04 分别点击第二、四、六等偶数个复制片段，向左滑动底部工具栏，点击"倒放"按钮◻，对素材进行倒放处理，如图6-71所示。

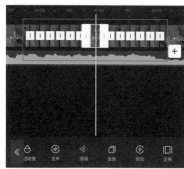

图6-70　　　　　　　　　　图6-71

05 再次调整音频轨道和视频轨道长度，在尾端删除多余素材。点击"播放"按钮▷对效果进行预览，如图6-72所示。

图6-72

图6-72（续）

6.3.4　动画：设置素材的动态效果

　　剪映为用户提供了缩放、旋转、画面分割等各式各样的动画效果。当所使用的素材都是照片，或者素材运动较为单调时，可以通过给素材添加动画来使画面变得丰富活泼。下面对具体操作进行说明。

01 将"古街夜景"图片素材导入剪映，分别点击主轨道上的素材，拖动左右滑块，使每个素材的持续时间为3秒，如图6-73所示。

图6-73

02 点击第一段素材，在底部工具栏中点击"动画"按钮▣，如图6-74所示。

03 在二级工具栏中点击"组合动画"按钮，出现动画效果选择列表。向左滑动选择列表，点击"旋转降落"动画效果，此时主视频轨道上第一段素材的缩略图覆盖了一层透明的浅黄色，表明此段素材已经被添加了动画效果，如图6-75所示。

图6-74

图6-75

04 依次为余下素材添加"旋转缩小""小陀螺Ⅱ""放大弹动""四格旋转""四格旋转Ⅱ"等动画效果，如图6-76所示。点击右下角的✓按钮保存效果。

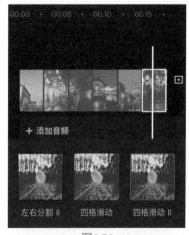

图6-76

05 为了使视频更美观，可以在画面中适当添加贴纸。点击底部工具栏中的"贴纸"按钮▣，在"电影感"列表下找到贴纸"生活美学"，点击，将其加入轨道区域。在画面中确定贴纸的摆放位置，在轨道区域调整轨道长度，使该素材长度与主视频轨道长度保持一致。

06 点击"播放"按钮▶进行预览，最终效果如图6-77所示。

图6-77

6.3.5 定格：凝固视频的精彩瞬间

剪映提供的"定格"功能，可以帮助用户制作拍照效果，定格精彩瞬间。配合各种贴纸素材一起使用，还能制造视频卡顿的趣味效果。下面对具体操作进行说明。

01 在剪映中添加视频素材"发球"。双指拉长主轨道，点击素材"发球"，移动时间轴至画面中球拍举起时，即时间刻度"00:07"左右的位置，如图6-78所示。

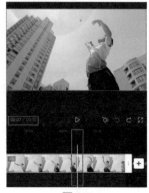

图6-78

02 点击素材"发球"，在底部工具栏中点击"定

格"按钮 ⏸，此时主轨道上的素材在时间轴处被分割，并出现一段时长为3秒的图片素材，如图6-79所示。该图片与之前时间轴停留处的画面相同。这时定格效果已经制作完成。

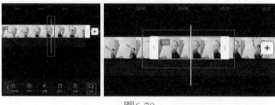

图6-79

03 点击底部工具栏中的"贴纸"按钮 ◔，在"界面元素"列表中找到动画贴纸"LOADING"，如图6-80所示。点击，将其加入轨道区域，用该贴纸模拟视频卡顿的加载效果。

图6-80

04 将贴纸素材移动至定格画面处，点击贴纸素材，滑动滑块以调整此贴纸素材轨道长度与定格画面长度保持一致，如图6-81所示。

图6-81

05 点击"播放"按钮 ▷ 进行预览，最终效果如图6-82所示。

图6-82

图6-82

6.3.6　画中画：制作三分屏画面效果

"画中画"指的是在画面中出现另一个画面，在用手机与他人进行视频通话时，手机屏幕上同时出现己方和对方摄像头捕捉的画面，这就是"画中画"的一种运用方式。如果想要在一个视频中同时看到多个画面，可以使用剪映的"画中画"功能。下面使用剪映的"画中画"功能制作三分屏效果案例，并对具体操作进行说明。

01 将视频素材"花海中奔跑-远景"导入剪映，点击底部工具栏中的"比例"按钮■，将视频比例设置为9∶16，如图6-83所示。

02 长按预览区域中的素材画面，将其移动至画面顶部，如图6-84所示。

图6-83

图6-84

03 点击底部工具栏中的"画中画"按钮■，在二级工具栏中点击"新增画中画"按钮■，在素材添加界面选择添加素材"花海中奔跑-全景"，如图6-85所示。可以看见"画中画"轨道位于主视频轨道的下方。

图6-85

04 在预览区域双指背向滑动放大画面中的素材，如图6-86所示。

图6-86

05 同样的方法将素材"花海-特写"以"画中画"的形式导入剪映，并将之放大移动至画框下方位置，如图6-87所示。

图6-87

06 依次点击轨道区域中的三段素材，移动右侧滑块使素材时长都为10秒。操作完毕后轨道区域素材排布如图6-88所示。

图6-88

图6-90

> **提示**：在剪映App中，一次只能添加一条"画中画"轨道。过多的"画中画"轨道将会影响预览的流畅性。

07 注意到画面中素材与素材之间存在黑边，可以双指放大位于画框中间的素材，盖住黑边，如图6-89所示。也可以选择为视频添加背景盖住黑边。这里选择为视频添加渐变背景，效果如图6-90所示。

> **提示**：当底部工具栏为一级工具栏时（此时没有任何素材为被选中状态），"画中画"轨道将以气泡形式位于主视频轨道的上方，如图6-91所示。如果需要对"画中画"轨道上的素材进行编辑，直接点击气泡即可。

图6-89

图6-91

08 点击主视频轨道上方的气泡，轨道区域中显示"画中画"轨道。从上到下依次为视频素材添加入场动画"向右滑动""动感放大""向左滑动"，并将动画时长全部设置为2秒。

09 返回一级工具栏，点击"贴纸"按钮 🌙，在"线条风"列表下选择"奔赴夏日"动态贴纸，在预览区调节贴纸大小和位置，然后将贴纸轨道的起始端移动至时间刻度"00:02"处。

10 点击"播放"按钮 ▷ 进行预览，最终效果如图6-92所示。

图6-92

6.3.7　镜像：制作空间堆叠画面效果

使用剪映的"镜像"功能可以对画面进行镜像翻转，从而轻松制作出空间堆叠的画面效果。下面对具体操作进行说明。

01 将视频素材"湖岸剧院"导入剪映，点击底部工具栏中的"比例"按钮⬜，将比例设置为9：16。

02 点击主轨道上的视频素材，向左滑动底部工具栏，点击"复制"按钮⬜，此时主视频轨道上出现一段素材"湖岸剧院"的复制素材，如图6-93所示。

图6-93

03 点击复制出来的第二段素材，滑动底部工具栏，点击"切换画中画"按钮⤧，此时该素材被移动至主视频轨道下方的"画中画"轨道上，如图6-94所示。

图6-94

04 长按并拖动第二段素材，使其轨道起始端与主视

频轨道起始端对齐，在预览区域调整素材的位置，使第二段复制素材位于原素材的上方，如图6-95所示。

图6-95

05 点击第二段素材，在底部工具栏中点击"编辑"按钮⬜，点击二级工具栏中的"镜像"按钮⚐，使画面进行水平翻转，如图6-96所示。

图6-96

06 接着点击两次"旋转"按钮◈，使第二段素材进行180°旋转。

07 点击"播放"按钮▷进行预览，最终效果如图6-97所示。

图6-97

6.3.8　美颜美体：一键改善人物状态

在对视频进行后期处理时，有时需要对画面主体人物进行美化，以使人物看起来更上镜，更富有魅力。

为此，剪映为用户提供了"美颜美体"功能。下面对此功能进行详细说明。

01 将两段视频素材"瑜伽锻炼"导入剪映，点击第一段素材，滑动底部工具栏，找到并点击"美颜美体"按钮，如图6-98所示。

图6-98

02 在二级工具栏中点击"智能美体"按钮，可以对画面中的人物进行"瘦身""长腿""瘦腰""小头"等形体美化，如图6-99所示。

图6-99

03 滑动数值设置滑块，分别将"瘦身"数值设置为80、"长腿"数值设置为30、"瘦腰"数值设置为30、"小头"数值设置为30。最终效果对比如图6-100所示。

04 点击第二段素材，滑动底部工具栏，找到并点击

"美颜美体"按钮。在二级工具栏中点击"智能美颜"按钮，可以对画面中的人物进行"磨皮""瘦脸""大眼""瘦鼻"等处理，如图6-101所示。

图6-100

图6-101

05 滑动数值设置滑块，分别将"磨破"数值设置为80、"瘦脸"数值设置为100、"大眼"数值设置为35、"美白"数值设置为40。最终效果对比如图6-102所示。

图6-102

图6-102（续）

6.3.9　关键帧：添加视频运动关键帧

　　给素材添加关键帧，调节关键帧的各种设置，不仅能模拟各种运镜效果，还能使素材随时间发生多种动态变化。下面对剪映中的关键帧设置进行说明。

01 在剪映中导入视频素材"春"，点击底部工具栏中的"比例"按钮，将视频比例设置为16：9。

02 以"画中画"的形式将"夏""秋""冬"三段素材导入画中画轨道，并使画中画轨道起始端与主视频轨道起始端间隔一小段距离，并分别调整素材，使每段素材时长都为7秒，如图6-103所示。

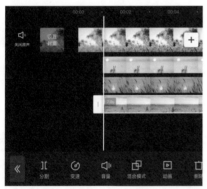

图6-103

03 点击第一段素材，在底部工具栏中点击"编辑"按钮，在二级工具栏中点击"裁剪"按钮，选择裁剪比例为5.8∥，用裁剪框裁取合适的画面，如图6-104所示。

04 在预览区域移动此段素材，使素材左边缘与画框左边缘贴合，如图6-105所示。

05 双指拉长轨道，移动时间轴至第1秒内的时间刻度"15f"处，点击时间刻度上

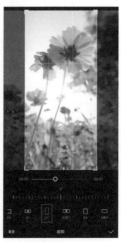

图6-104

方的按钮，在此添加关键帧，如图6-106所示。如果操作失误，可以点击按钮删除关键帧。

图6-105

图6-106

06 将时间轴移动至时间刻度"00:00"处，点击按钮，在此添加关键帧，如图6-107所示。

图6-107

07 使时间轴保持在"00:00"处，在预览区向右移动素材，直至将素材移至画框外，如图6-108所示。

图6-108

08 将时间轴移动至第1秒内的时间刻度"5f"处，将素材"夏"所在轨道的起始端移动至此。再将时间轴移动至第1秒内的时间刻度"20f"处，点击素材"夏"，将素材以5.8∥比例裁剪框选合适画面，并在预览区调节素材画面使之与素材"春"并列，如图6-109所示。

图6-109

09 在第1秒内的时间刻度"15f"处点击 ◇ 按钮打上关键帧，移动时间轴，在第1秒内的"5f"也打上关键帧，并在此将预览区域的素材"夏"也向右移动至画面外，如图6-110所示。

图6-110

10 将剩下两段素材做相同的处理：移动素材"秋"所在轨道起始端至第1秒内的"10f"处，在第1秒内的时间刻度"25f"处调整素材"秋"的画面比例并在此打上关键帧，在"10f"处打上关键帧并在此将素材移出预览区画面外，如图6-111所示；移动素材"冬"所在轨道起始端至第1秒内的"15f"处，在时间刻度"00:01"处调整素材"冬"的画面比例并在此打上关键帧，在"15f"处打上关键帧并在此将素材移出预览区画面外，如图6-112所示。

11 将时间轴轨道移动至第6秒内的"25f"处，点击素材"春"，在此为该素材打上关键帧。将时间轴移动至"00:07"处，在此打上关键帧，并在底部工具栏中点击"不透明度"按钮 ◎，移动滑块，将不透明度数值调整为0，如图6-113所示。对余下素材进行相同处理，如图6-114所示。

图6-111　　　　　　图6-112

图6-113

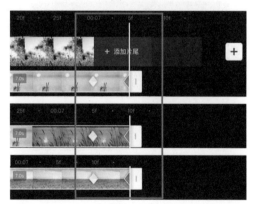

图6-114

12 回到一级工具栏，点击"贴纸"按钮 ◎，在"线条风"列表中选择文字贴纸"live in the moment"（活在当下），调整贴纸长度，并在贴纸的首尾两端分别设置持续时长为0.5秒"渐显"入场动画和"渐隐"出场动画，如图6-115所示。

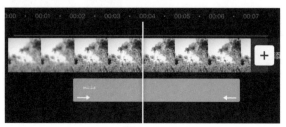

图6-115

⓭ 点击"播放"按钮▷进行预览，最终效果如图6-116所示。

图6-116

6.3.10 变速功能：快动作与慢动作混搭

剪映能够调节视频素材的播放速度，使其变快或者变慢。快与慢的变速搭配能够增添画面的紧张感，吸引观众的注意力。下面对剪映的视频速度调节说明。

⓪⓵ 将视频素材"航船"导入剪映，点击主轨道上的素材，在底部工具栏中点击"变速"按钮⊘，二级工具栏中出现"常规变速"按钮⊿和"曲线变速"按钮⊿，如图6-117所示。

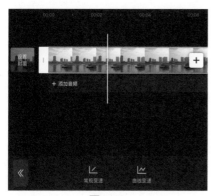

图6-117

提示："常规变速"只能对一段视频素材整体进行加速或减速，而选择"曲线变速"能够使同一段视频素材变得忽快忽慢。

⓪⓶ 点击"曲线变速"按钮⊿，点击"自定"模式调节视频速度，如图6-118所示。剪映为用户提供了一些时间调节的预设，也可以点击这些预设，再结合素材画面进行调整。

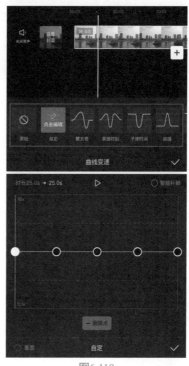

图6-118

⓪⓷ 移动黄色速率曲线上的锚点即可调节素材的速度。按住最中间的锚点，观察预览画面。略微向右移动该锚点，当预览区画面显示船只的正面时间时，将该锚点向上移动至纵坐标显示十倍速"10x"的横线上，如图6-119所示。

图6-119

⓪⓸ 按住第二个锚点，观察预览画面，向左移动锚点，直至预览区画面显示船只侧面；按住第四个锚点，观察预览画面，向右移动锚点，直至预览区画面显示船只侧面，如图6-120所示。

⓪⓹ 点击右上角"智能补帧"选框为素材补帧。点击"播放"按钮▷可以进行效果预览。

图6-120

图6-121　　　　　　　　图6-122

提示：在曲线变速设置中，用户可以在黄色速率曲线上移动时间轴，然后点击"添加点"按钮 +添加点 ，在需要调节速度的位置添加锚点，如图6-121所示。也可以将时间轴移动至锚点所在位置，点击"删除点"按钮 -删除点 ，删除锚点，如图6-122所示。在进行"添加点"和"删除点"的操作时，速率曲线会发生变化。曲线越陡，速度变换越迅速；曲线越平，速度变化越缓慢。

第7章
特效制作：短视频还能更吸睛

特效能够为视频带来各种各样炫彩夺目的特殊效果。对于特效的合理运用，能够使短视频更加吸引人的目光。多数手机剪辑App的素材库中都为用户内置了丰富的特效，本章将以剪映、必剪这两个手机剪辑App为例，对短视频的特效添加进行说明。

7.1
视频特效的类型

虽然特效的类型很多，但不同的剪辑App的特效分类大同小异。以剪映为例，特效首先被分成画面特效和人物特效两大类：画面特效下有基础、氛围、动感、复古等分类；人物特效下有装饰、环绕、形象等分类，如图7-1所示。

图7-1

不同类型的特效适用于不同的场合，下面对一些基础的视频特效的运用场合和运用效果进行说明。

7.1.1　人物特效：人物形象别有趣味

当视频画面的主体是人物时，适当地为人物添加特效能够增添人物的动感，也能够增添视频的趣味性。在剪映为用户提供的人物特效中，有能够夸张展示人物情绪的"情绪"特效，有为人物增加趣味装饰的"头饰""装饰"等特效，如图7-2所示。还有为人物增添感光效的"环绕""手部"等特效，下面结合具体案例效果进行说明。

图7-2

01 点击剪映主界面中的"开始创作"按钮█，导入视频素材"跳舞"。点击底部工具栏中的"音频"按钮█，在音乐库中选择添加一段动感音乐。

02 在底部工具栏中点击"特效"按钮█，在二级工具栏中点击"人物特效"按钮█，在"手部"列表中选择"音符拖动"特效，如图7-3所示。

03 点击特效轨道"音符拖动"，拖动素材右侧的滑块，使该特效时长与视频"舞蹈"保持一致，如图

7-4所示。此类素材会自动跟随画面中人物的手部动作变化。

图7-3

图7-4

04 返回上级工具栏，点击"人物特效"按钮◎，分别添加"情绪"列表下的特效"大头"以及"装饰"列表下的特效"背景氛围Ⅱ""科技氛围Ⅱ""科技氛围Ⅲ"，根据音乐调整这几个特效素材长度及其轨道的位置，如图7-5所示。

提示：在剪映中，一次只能添加一个特效。如果要使用多个特效，需再次进入特效列表进行选择。

图7-5

图7-5（续）

05 点击"播放"按钮▷进行预览，最终效果如图7-6所示。

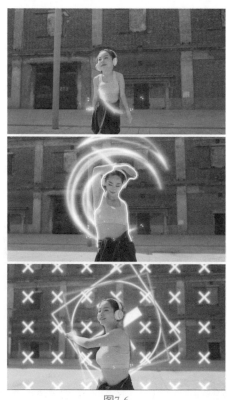

图7-6

7.1.2 基础特效：热门特效任意选

基础特效包含许多常用特效，这些特效能够丰富视频细节，为视频添加开幕、闭幕效果以及鱼眼、广角镜头效果等，如图7-7所示。

图7-7

图7-7（续）

下面结合具体案例效果进行说明。

01 点击主界面中的"开始创作"按钮，将视频素材"琴""棋""书""画"导入剪映，并对素材进行粗剪，调整素材时长。

02 将时间轴移动至主视频轨道起始端，在底部工具栏中点击"特效"按钮，在二级工具栏中点击"画面特效"按钮，依次在"基础"列表中选择添加特效"色差开幕""镜头变焦""暗角"至轨道区域，并在轨道区域调整它们的长度位置，使其与主视频轨道长度保持一致，如图7-8所示。

图7-8

03 点击轨道区域中的"色差开幕"特效轨道，在底部工具栏中点击"调整参数"按钮，对特效参数进行调整，将"开幕速度"数值调整为10；点击"镜头变焦"特效轨道，在底部工具栏中点击"调整参数"按钮，将"变焦速度"数值调整为10，如图7-9所示。

04 再次点击底部工具栏中的"画面特效"按钮，在"基础"列表下点击添加"鱼眼Ⅲ"特效，并调整特效轨道，使该素材长度与主视频轨道长度保持一致，如图7-10所示。

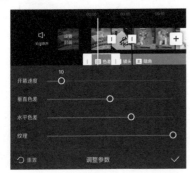

图7-9

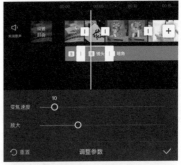

图7-9（续）

图7-10

05 在轨道区域点击特效"鱼眼Ⅲ"，在底部工具栏中点击"调整参数"按钮，对特效参数进行调整，如图7-11所示。将"不透明度"数值调整为70、"滤镜"数值调整为55、"强度"数值调整为65、"扭曲"数值调整为100。

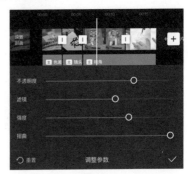

图7-11

提示：特效的添加顺序会在特效轨道重叠时影响画面的表现效果。例如在此案例中，如果先添加"镜头变焦"特效，再添加"鱼眼Ⅲ"特效的效果如图7-12所示；而先添加"鱼眼Ⅲ"特效，再添加"镜头变焦"特效所得效果如图7-13所示。通过对比可以发现，后添加的特效将作用于已经添加特效的画面

06 将时间轴移动至时间刻度"00:16"处，点击底部工具栏中的"画面特效"按钮，点击添加"基础"列表中的"全剧终"特效，如图7-14所示。

图7-12

图7-13

图7-14

07 返回一级工具栏，点击"文本"按钮■，在二级工具栏中点击"文字模板"按钮■，在"气泡"列表中选择如图7-15所示模板，修改模板文字为"琴"。

图7-15

08 为文字添加"逐字虚影"出场动画，设置动画时

长为1秒，如图7-16所示。

图7-16

09 调整点击工具栏中的"复制"按钮■，复制三段相同的文字，点击工具栏中的"编辑"按钮■，把其中的文字分别修改为"棋""书""画"，并移动至与画面相对应的轨道位置，调节文字素材长度，如图7-17所示。

图7-17

10 点击"播放"按钮■进行预览，最终效果如图7-18所示。

图7-18

7.1.3　氛围特效：增加视频氛围感

氛围特效主要是为视频画面添加浮动光影、气泡，以此增加画面的氛围感。例如"萤火""泡泡""星火"等特效能够表现梦幻感，而"庆祝彩带""节日彩带"等特效能够烘托热闹感等，如图7-19所示。

图7-19

下面结合案例进行说明。

01 点击主界面中的"开始创作"按钮，将三段与"情侣散步"相关的视频素材导入剪映，并对素材进行粗剪，选择合适画面、调整素材时长，并为第一段视频素材添加时长为1秒的"渐显"出场动画。

02 返回一级工具栏，点击工具栏中的"特效"按钮，在二级工具栏中点击"画面特效"按钮，在"氛围"列表中依次选择添加"光斑飘落""浪漫氛围Ⅱ""彩虹气泡"三个特效，并在轨道区域调整它们的时长，使之分别作用于与主视频轨道上的三段视频素材，如图7-20所示。

图7-20

图7-20（续）

03 返回一级工具栏，点击工具栏中的"贴纸"按钮，在"线条风"列表中选择添加"时光不老，我们不散"动态文字贴纸，将贴纸移动至主视频轨道最后一段素材所在位置，并使两者长度保持一致。

04 点击"播放"按钮进行预览，最终画面效果如图7-21所示。

图7-21

7.1.4　动感特效：视频画面更酷炫

为视频添加动感特效能够使画面变得更加酷炫，如图7-22所示。

图7-22

下面运用剪映中的动感特效，制作具有大片感的片头效果。

01 点击主界面中的"开始创作"按钮▣，将需要用到的四段素材导入剪映，点击底部工具栏中的"音频"按钮♫，在音乐库中选择添加一段音乐，按照音乐节奏调整素材的时长，如图7-23所示。

图7-23

02 返回一级工具栏，点击"贴纸"按钮◔，在"电影感"列表下选择如图7-24所示的电影元素贴纸，并在预览区调整贴纸的大小和位置。在轨道区域拖动贴纸轨道，使该素材长度与主视频轨道长度保持一致。分别在主视频轨道上每两段素材的衔接处对贴纸进行分割，操作完毕后，轨道区的素材排布如图7-25所示。

图7-24

03 依次点击主视频轨道上的视频素材和分割后的贴

纸素材，点击底部工具栏中的"动画"按钮，为每段素材都加上"渐隐"出场动画，并设置动画持续时长为1秒，如图7-26所示。

图7-25

图7-26

04 回到一级工具栏，将时间轴移动至主视频轨道起始端，点击工具栏中的"特效"按钮◰，在二级工具栏中点击"画面特效"按钮◲，在"动感"列表中选择添加"70s"特效，如图7-27所示。在轨道区域中，点击特效素材，拖动素材右端滑块使之与第一段视频素材长度保持一致。

图7-27

05 依次添加"动感"列表中的"人鱼滤镜""横纹

故障"以及"闪动"特效，调整这些特效轨道的位置和长度，分别使它们与主视频轨道上的第二、三、四段视频素材保持一致，如图7-28所示。

图7-28

06 点击"播放"按钮▶进行预览，最终效果如图7-29所示。

图7-29

7.1.5　复古特效：打造视频怀旧感

为视频添加复古特效，能够使视频获得怀旧感。特别是当所拍摄的素材是小镇的人群、古朴的街道时，复古特效能够赋予视频年代风味，使视频表现出独特的质感。剪映中的一些复古特效，例如"荧幕噪点""黑线故障"等，能使视频看起来有老电视的感觉，如图7-30所示。

图7-30

下面结合案例，对复古特效的表现效果进行展示。

01 点击主界面中的"开始创作"按钮⊕，将四段与"老街"相关素材导入剪映，并对素材进行粗剪，选择合适画面、调整素材时长。

02 返回一级工具栏，点击工具栏中的"特效"按钮，在二级工具栏中点击"画面特效"按钮，在"复古"列表中选择添加"放映机"特效，如图7-31所示。

图7-31

03 点击轨道区域上的特效素材，将其复制三次。拖动特效素材，调整它们的长度和位置，使之与主视频轨道上的视频素材一一对应，如图7-32所示。

图7-32

04 在工具栏中点击"画面特效"按钮，在"复古"列表中选择添加"黑线故障"特效，如图7-33所示。点击轨道上的特效素材"黑线故障"，将之拉长，使该素材长度与主视频轨道长度保持一致，如图7-34所示。

05 点击"播放"按钮▶进行预览，最终效果如图7-35所示，完成后即可导出视频。

图7-33

图7-34

图7-36

下面分别为"氛围特效""复古特效"两个小节中所制作的案例添加"边框特效",以展示边框特效的画面表现效果。

1. MV封面

01 在剪映的主界面草稿区点击7.1.3节中制作的"情侣散步"项目草稿,进入剪辑界面。点击底部工具栏中的"特效"按钮 **▣**,在二级工具栏中点击"画面特效"按钮 **▣**,在"边框"列表中选择添加"MV封面"特效,如图7-37所示。

图7-37

02 在轨道区域将特效"MV封面"拉至与主视频轨道长度保持一致,如图7-38所示。

图7-38

图7-35

7.1.6 边框特效:给视频加个边框

给视频添加边框能够创造多重空间感,使画面更具有故事性,如图7-36所示。

03 点击"播放"按钮▶进行预览，最终效果如图7-39所示。加上边框之后，这段视频就有了MV播放的质感。

图7-39

2. 黑色老电视

01 点击主界面中的"开始创作"按钮⊞，将7.1.5节中导出的视频"老街"作为素材导入剪映。

02 点击底部工具栏中的"特效"按钮⊠，在二级工具栏中点击"画面特效"按钮⊡，在"复古"列表中选择添加"电视开机""电视关机"这两个特效，将其分别置于视频的开头与结尾，如图7-40所示。

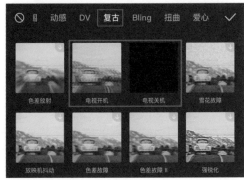

图7-40

图7-40（续）

03 再次点击"画面特效"按钮⊡，在"边框"列表中选择添加"黑色老电视"特效，在轨道区域拖动此特效素材轨道，使该素材长度与主视频轨道长度保持一致，如图7-41所示。

图7-41

04 点击"播放"按钮▶进行预览，最终效果如图7-42所示。

图7-42

图7-42（续）

7.1.7 综艺特效：画面内容更轻快

在视频中使用"综艺特效"能够增强画面的综艺感，使视频显得更加有趣、轻快，如图7-43所示。

图7-43

下面使用剪映中的"综艺特效"制作人物出场效果。

01 在剪映的主界面草稿区点击7.1.1节中制作的"跳舞"项目草稿，删除其中的"大头"人物特效，并将"音符拖尾"特效轨道的起始端拖动至时间刻度"00:04"处。

02 点击主视频轨道上的素材，给此素材加上"渐显"入场动画，并将此动画时长设置为1秒。

03 将时间轴移动至轨道起始端，点击底部工具栏中的"特效"按钮■，在二级工具栏中点击"画面特效"按钮■，在"综艺"列表中选择添加"手电筒"特效，如图7-44所示。

04 双指背向滑动拉长主视频轨道，在时间刻度第4秒内的"5f"处点击"定格"按钮■，得到一段定格画面，如图7-45所示。将定格画面时长调整为2秒，点击底部工具栏中的"复制"按钮■，复制定格

画面。点击复制得到的素材，点击底部工具栏中的"切画中画"按钮■，将之移动至画中画轨道，如图7-46所示。

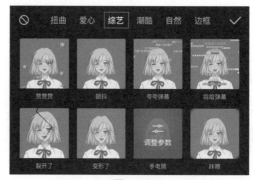

图7-44

图7-45　　　　　　　　图7-46

05 点击画中画轨道上的素材，在底部工具栏中点击"抠像"按钮■，在二级工具栏中点击"智能抠像"按钮■。然后点击主视频轨道上的定格画面，在底部工具栏中点击"滤镜"按钮■，选择添加"黑白"列表中的"赫本"滤镜，并将强度数值调至100，得到的效果如图7-47所示。

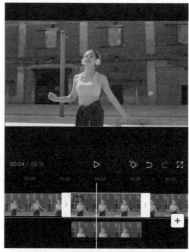

图7-47

06 返回一级工具栏，点击"特效"按钮■，在二级工具栏中点击"画面特效"按钮■，在"综艺"列表中点击添加"冲刺"特效，将此特效素材置于定格画面之下，如图7-48所示。

图7-48

07 点击"冲刺"特效，在底部工具栏中点击"作用对象"按钮，设置作用对象为"全局"，如图7-49所示。

图7-49

08 回到一级工具栏，点击"文本"按钮 T 。在二级工具栏中点击"文字模板"按钮 ，在"综艺感"列表中选择合适的文字模板，并在文字输入框中将模板文字替换为"舞蹈老师""音符舞动"，如图7-50所示。

图7-50

09 根据预览区画面，对各个素材轨道的位置进行调整，最终轨道区域的素材排布如图7-51所示。

图7-51

10 点击"播放"按钮 进行预览，最终效果如图7-52所示。

图7-52

7.1.8　分屏特效：多屏展示视频画面

使用画面特效中的"多屏"特效，能够制造多屏分区的效果，如图7-53所示。

图7-53

图7-53（续）

下面结合案例对此进行说明。

01 点击主界面中的"开始创作"按钮，将一段视频素材导入剪映。在底部工具栏中点击"特效"按钮，在二级工具栏中点击"画面特效"按钮，在"分屏"列表中，选择添加"九屏"特效，使该素材长度与主视频轨道长度保持一致，如图7-54所示。

图7-54

02 将时间轴移动至主视频轨道末端，点击轨道区域右侧的"添加"按钮，将所需的六段视频素材导入主视频轨道。依次点击后添加的六段素材，点击底部工具栏中的"切画中画"按钮，将之添加至画中画轨道，如图7-55所示。

提示：在剪映中，目前一个视频项目最多添加六个画中画轨道。

图7-55

03 将第一段画中画轨道上的视频素材起始端拖动至时间刻度"00:00"处，在预览区域双指缩小此段素材，使之正好覆盖画面正中间的格子，然后将之往周围格子移动，如图7-56所示。这里将素材移动至正上方的格子中。

图7-56

04 对余下的画中画素材进行相同的处理，并将它们分别移动至周围的格子中，如图7-57所示。

05 依次点击每段画中画轨道上的视频素材，向左拖动右侧滑块使每段素材的时长都为9秒钟。点击右上角的级联菜单，将"分辨率"数值调至最高，如图7-58所示。点击"导出"按钮，将此视频导出。

图7-57

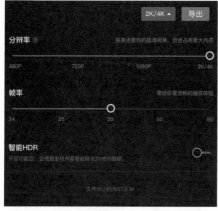

图7-58

06 点击"开始创作"按钮 ⊞，将刚刚导出的视频再次导入剪映。在轨道区域点击"添加"按钮 ⊞，将两段视频素材导入剪映，点击底部工具栏中的"切画中画"按钮 ⚄，把它们添加至画中画轨道。采用同样的方法，用这两段素材覆盖画面中余下的两个格子，如图7-59所示。调整这两段素材时长，使之与主视频轨道长度保持一致。再次导出视频。

图7-59

07 再次点击"开始创作"按钮 ⊞，将刚刚导出的第二段视频再次导入剪映，分别在时间刻度"00:00"和"00:02"处点击 ◈ 按钮打上关键帧。将时间轴移

动至时间刻度"00:00"处，在预览区双指放大画面，如图7-60所示。

图7-60

08 点击"特效"按钮 ✦，在二级工具栏中点击"画面特效"按钮 ▨，在"分屏"列表下选择添加"动态格"特效，将特效素材轨道长度调至3秒，使轨道末端与时间刻度"00:03"对齐，如图7-61所示。

图7-61

09 将时间轴移动至时间刻度"00:03"处，点击底部工具栏中的"文本"按钮 🆃，点击"文字模板"按钮 ▣，在"热门"列表中选择模板"Mini Vlog"，在文字输入框将文字修改为"旅行日记"，如图7-62所示。然后点击"动画"选项，为文字加上"闭幕"出场动画。

10 分别在时间刻度第7秒内、第8秒内的"15f"处添加关键帧。将时间轴移动至第二个关键帧，在预览区双指放大画面，使右下角格子中的画面充满画框，如图7-63所示。

图7-62

图7-63

11 点击"播放"按钮▶进行预览，最终效果如图7-64所示。

图7-64

图7-64（续）

提示：多次重复导出、添加一段处理过的视频可能会导致素材变得模糊。实际操作中可以选择"六屏""四屏"等分屏较少的效果，或使用分辨率较高的素材。

7.2
基础特效的应用（必剪）

巧妙运用基础特效，能够制作出很多有趣的效果。每个手机剪辑App特效列表中可供选择的特效不尽相同，本节将使用必剪App进行视频编辑，对其中一些基础特效的应用效果进行说明。

7.2.1 倒计时：预告视频高能内容

倒计时通常出现在赛事场合，因此在制作运动竞技类视频时，可以在主体人物进行准备动作时为视频添加倒计时特效，增添画面的紧张感，吸引观众注意力。此外，倒计时特效还能对视频的精彩内容进行预告，产生综艺效果。下面结合具体案例对此进行说明。

01 点击必剪主界面中的"开始创作"按钮⊙，导入两段不同机位拍摄的视频素材"起跑"，并对视频素材进行粗剪以及镜头组合，如图7-65所示。

图7-65

02 点击底部工具栏中的"特效"按钮❖，在"基础"列表中选择添加"倒计时"特效，如图7-66所示。

图7-66

03 在轨道区域调整"倒计时"特效素材的位置，观察预览区画面，使倒计时的"1"与主体人物的起跑动作保持一致，如图7-67所示。

图7-67

04 双指拉长轨道，在"倒计时"特效画面中的数字"1"消失时，在主视频轨道上增加一个时长为0.3秒的定格画面，如图7-68所示。

05 点击"播放"按钮▶进行预览，最终画面效果如图7-69所示，完成后即可导出视频。

图7-68

图7-69

7.2.2 手机相机：突出视频精美画面

使用特效"手机相机"，可以给视频素材添加一个手机拍照界面的边框，模拟拍照效果。下面对此进行展示说明。

01 点击必剪主界面中的"开始创作"按钮◉，导入视频素材"草地看书"，并对视频素材进行粗剪。

点击轨道上的视频素材，移动时间轴至时间刻度
"00:03"处，点击底部工具栏中的"分割"按钮✂，
如图7-70所示。

图7-70

02 将时间轴移动至时间刻度"00:08"处，点击轨
道上的视频素材，在底部工具栏中点击"定格"按钮
◎。删除定格画面前后多余的素材，拖动素材右侧
的滑块，将定格画面时长缩短至2秒，将时间轴移动
至素材中间，将定格画面分割成两段时长为1秒的素
材，如图7-71所示。给第二段定格画面加上"渐显"
入场动画。

图7-71

03 返回一级工具栏，点击"特效"按钮✦，在"基
础"列表中选择添加"手机相机"特效，如图7-72
所示。

图7-72

04 在轨道区域拖动"手机相机"特效素材右侧的滑
块，使此轨道末端与时间刻度00:04对齐，如图7-73
所示。

图7-73

05 点击底部工具栏中的"新增特效"按钮◉，在
"边框"列表中选择添加"ins边框"特效，使此素
材在轨道区域与第二段定格画面对齐；在运动画面素
材与定格画面素材相接处，添加"基础"列表中的
"咔嚓"特效以及"梦幻"列表中的"星火炸开2"
特效，并观察预览区的画面，调整素材在轨道区域
的位置，调整完毕后，轨道区域的素材排布如图7-74
所示。

图7-74

06 点击"播放"按钮▶进行预览，最终画面效果如
图7-75所示。

图7-75

7.2.3 开启录像：增加画面故事感

在制作一些氛围浓厚、突出情绪的视频时，可以为视频添加特效表现录制拍摄的效果，增强视频画面的故事性。下面对此进行演示说明。

01 点击必剪主界面中的"开始创作"按钮◉，导入视频素材"看海"，将视频时长缩短至6秒钟。

02 点击底部工具栏中的"特效"按钮■，在"基础"列表中选择添加"开启录像"特效，并在轨道区域调整特效持续时长与主视频轨道长度保持一致，如图7-76所示。

图7-76

03 点击底部工具栏中的"添加特效"按钮，在视频开头与结尾处分别添加"淡入开幕"和"渐隐闭幕"两个特效，如图7-77所示。

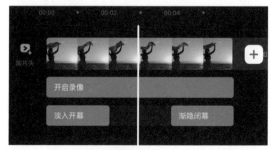

图7-77

04 点击"播放"按钮▶进行预览，最终画面效果如图7-78所示。

图7-78

7.2.4 相机变清晰：制作故事开场画面

镜头画面从清晰到模糊，可以用来表示拍摄的开始。当镜头处于主观视角时，还能以此表示主角模糊的视角，暗示主人公刚刚醒来等。如果在前期准备时没有拍摄此类镜头，运用剪辑App里的特效可以轻松制作出这样的效果。下面结合具体案例进行说明。

01 点击必剪主界面中的"开始创作"按钮◉，导入视频素材"沏茶"并对素材进行粗剪。

02 将时间轴移动至主视频轨道起始端，点击底部工具栏中的"特效"按钮■，在"基础"列表中选择添加"逐渐清晰"特效，如图7-79所示。

03 返回一级工具栏，点击"文字"按钮Ⅱ，选择合适的模板为视频添加开头导入文字。此处选择了"热门"列表中如图7-80所示的模板。

04 将模板中的文字修改为"茶""人间有仙品，茶为草木珍"，将文字的字体都调整为必剪字体库中所提供的"方正清刻木悦"体，并在预览区对文字的大小进行调整，如图7-81所示。

图7-79

图7-80

图7-81

05 点击"播放"按钮▶进行预览，最终效果如图7-82所示。

图7-82

7.2.5 结尾参演列表：制作视频趣味结尾

很多视频在结尾时会放出参与视频拍摄制作的人员名单，而这份名单通常是以滚动字幕的形式出现在单色背景之上，但这种形式只有文字，画面稍显单调，放在结尾处可能会影响视频的完播率。此时，可以使用"结尾参演列表"等特效来制作视频趣味结尾。

01 点击必剪主界面中的"开始创作"按钮⊕，导入视频素材"毕业季"并对素材进行粗剪。

02 将时间轴移动至主视频轨道起始端，点击底部工具栏中的"特效"按钮✦，在"基础"列表中选择添加"结尾参演列表"特效，并在轨道区域向右拖动此特效右侧滑块，使该素材长度与主视频轨道长度保持一致，如图7-83所示。

图7-83

图7-83（续）

03 返回一级工具栏，点击"文字"按钮 **T**，点击"模板"选项，在"字幕"列表中选择合适的文字模板，在文字输入框中输入参演人员名单，如图7-84所示。

04 在轨道区域点击文字素材，调整文字条的长度为2秒，并添加"逐字下落"入场动画和"向右淡出"出场动画，且将动画时长均设置为0.5秒，如图7-85所示。

05 在轨道区域点击文字素材，点击底部工具栏中的"复制"按钮 **▣**，将文字素材移动至同一轨道，点击第二段文字素材，在底部工具栏中点击"编辑"按钮 **▣**，在文字输入框中修改替换其中的文字，如图7-86所示。以此类推，制作余下的参与人员字幕条，制作完毕后，轨道区域素材排布如图7-87所示。

06 点击"播放"按钮 **▶** 进行预览，最终效果如图7-88所示。

图7-84

图7-85

图7-86

图7-87

图7-88

7.3
进阶特效的应用

除了运用单一的基础特效进行视频编辑以外，在制作视频时，特效的综合运用往往能够产生奇妙的效果，不仅能够丰富画面内容，还能使视频变得更加有趣。下面以剪映App和必剪App为例，对进阶特效的综合运用进行说明。

7.3.1 闪电：画面定格晴天霹雳

在观看综艺节目或一些情景喜剧时，在人感觉到事情不符合预期或者情况变得糟糕时，常常会出"晴天霹雳"的画面特效。这种效果运用剪映也能实现，下面结合具体案例进行说明。

01 点击剪映主界面中的"开始创作"按钮，导入视频素材"下棋"，点击"播放"按钮▷预览画面，寻找适合进行定格的画面。这里在进行画面预览后，选择将时间轴移动至时间刻度"00:05"处，点击主视频轨道上的素材，在底部工具栏中点击"定格"按钮，得到定格画面，如图7-89所示。

图7-89

02 点击轨道区域的定格画面，向左移动右侧滑块，将定格画面时长调整为2秒，如图7-90所示。

图7-90

03 返回一级工具栏，点击工具栏中的"特效"按钮，在二级工具栏中点击"画面特效"按钮，在"自然"列表中选择添加"闪电"特效，然后在轨道区域调整此特效条的位置，使其位于定格画面素材的下方且与定格画面长度保持一致，如图7-91所示。

图7-91

04 点击底部工具栏中的"画面特效"按钮，在"动感"列表中选择添加"抖动"特效。在轨道区域调整此特效条的位置，使其位于定格画面素材的下方且长度保持一致，如图7-92所示。

图7-92

05 点击底部工具栏中的"人物特效"按钮，在"情绪"列表中选择添加"衰"特效。在轨道区域将此特效轨道的起始端移动至时间刻度"00:08"处，如图7-93所示。

图7-93

06 点击"播放"按钮▷进行预览，最终效果如图7-94所示。

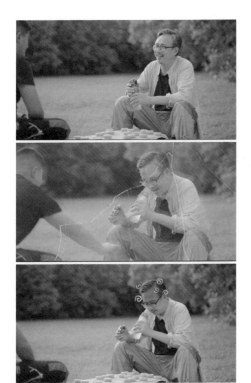

图7-94

提示：在"人物特效"的"情绪"列表中，"打击"这一特效的画面表现与之类似，如图7-95所示。在不需要考虑画面抖动效果时，可以直接添加此特效以节省时间。

图7-95

7.3.2　播放器：观看视频精彩片段

运用边框特效"播放器"能够为视频添加播放器边框，制造电脑观看视频的趣味效果。下面结合具体案例进行说明。

01 点击必剪主界面中的"开始创作"按钮⊙，从本地相册导入7.2.1节制作完成的视频"跑步倒计时"。

02 点击底部工具栏中的"特效"按钮▣，在"边框"列表中选择添加"播放器"特效，并且在轨道区域调整特效轨道长度与主视频轨道长度保持一致，如图7-96所示。

图7-96

03 将时间轴移动至轨道起始端，点击底部工具栏中的"新增特效"按钮⊕，在"分屏"列表中选择添加"斜向三屏"特效，并在轨道区域调整此特效轨道长度，使之时长为3秒，如图7-97所示。

04 返回一级工具栏，将时间轴移动至时间刻度"00:01"处，点击底部工具栏中的"贴纸"按钮◔，在"标记符号"列表中选择添加如图7-98所示的鼠标箭头贴纸。在预览区域对此贴纸的大小和位置进行调整，使其位于如图7-99所示的位置。

05 点击轨道区域上的贴纸素材轨道，分别在这一轨道的起始端时间刻度"00:01"处、结束端时间刻度"00:04"处以及时间刻度"00:03"处打上关键帧，如图7-100所示。

06 将时间轴移动至第一个关键帧处，在预览区将贴纸素材移动至画框外，如图7-101所示。将时间轴移

动至第三个关键帧处，同样在预览区将贴纸素材移动至画框外，如图7-102所示。

图7-97

图7-98

图7-99

图7-100

图7-101

图7-102

07 点击"播放"按钮▶进行预览，最终画面效果如图7-103所示。

图7-103

7.3.3　小剧场：制作大幕拉开效果

在制作小品喜剧类的视频时，在开场时可以加上一个"小剧场"特效制作大幕拉开效果进行报幕。下面结合具体案例进行说明。

01 点击剪映主界面中的"开始创作"按钮，导入视频素材"大扫除"。点击主视频轨道上的视频素材，在底部工具栏中点击"动画"按钮，给视频加上持续时长2.5秒的"渐显"入场动画。

02 返回一级工具栏，将时间轴移动至轨道起始端。点击底部工具栏中的"特效"按钮，在二级工具栏中点击"画面特效"按钮，在"综艺"列表中选择添加"小剧场"特效，并在轨道区域拖动特效轨道使其持续时长为2秒，如图7-104所示。

图7-104

03 点击底部工具栏中的"作用对象"按钮，设置作用对象为"全局"，如图7-105所示。

图7-105

04 返回一级工具栏，将时间轴移动至轨道起始端。

点击底部工具栏中的"文本"按钮，在二级工具栏中点击"新建文本"按钮，在文字输入框中输入"第一集 大 扫 除"。

05 点击"花字"选项，在"发光"列表中选择如图7-106所示的花字效果。在轨道区域拉长文字轨道，使其长度为2秒，如图7-107所示。

图7-106

图7-107

06 点击底部工具栏中的"动画"按钮，为字幕加上持续时长为1秒的"随机弹跳"入场动画和持续时长为0.5秒的"向上飞出"出场动画，如图7-108所示。

图7-108

07 点击"播放"按钮进行预览，最终画面效果如图7-109所示。

图7-109

7.3.4 回忆文件夹：进入下一精彩内容

使用特效"回忆文件夹"可以分割一幕幕画面，进入下一段精彩内容。下面结合具体案例进行说明。

01 点击剪映主界面中的"开始创作"按钮，导入五段与旅拍相关的视频素材，并对素材进行粗剪，操作完毕后轨道区域素材排布如图7-110所示。

图7-110

02 将时间轴移动至第一段素材和第二段素材衔接处，即时间刻度"00:04"处，点击底部工具栏中的"特效"按钮，在二级工具栏中点击"画面特效"按钮，在"边框"列表中选择添加"回忆文件夹"特效，如图7-111所示。

03 在轨道区域拖动此特效的右侧滑块，使此特效的持续时长为2秒，如图7-112所示。

图7-111

图7-112

04 点击底部工具栏中的"复制"按钮，将复制的素材拖动至主视频轨道上第四段素材的起始端，如图7-113所示。

图7-113

05 将时间轴移动至时间刻度"00:01"处，点击底部工具栏中的"新增特效"按钮，在二级工具栏中点击"画面特效"按钮，在"基础"列表中点击添加"渐隐闭幕"特效，在轨道区域调整特效素材长度，如图7-114所示。

图7-114

06 回到一级工具栏，点击底部工具栏中的"文本"按钮，在二级工具栏中点击"文字模板"按钮，在"片头标题"列表中选择添加如图7-115所示的模板，在文字输入框中修改文字为"我的回忆文件夹"。在轨道区域调整文字轨道的长度，如图7-116所示。

图7-115

图7-116

07 将时间轴移动至时间刻度"00:06"处。回到一级工具栏，点击"特效"按钮，在二级工具栏中点击"画面特效"按钮，在"复古"列表中选择添加"纸质抽帧"特效，并在轨道区域调整此特效的轨道时长，如图7-117所示。

图7-117

08 点击轨道区域中的"纸质抽帧"特效轨道，在底部工具栏中点击"复制"按钮，将复制的轨道移动

至主视频轨道上第五段素材下方，调整轨道持续时长，如图7-118所示。

图7-118

09 点击"播放"按钮进行预览，最终画面效果如图7-119所示。

图7-119

7.4 抠图抠像的应用

抠图抠像功能能够制作更多的效果，赋予视频画面更多的可能性，本节介绍手机剪辑App中抠图抠像功能的应用。

7.4.1　色度抠图：制作视频趣味背景

　　色度指的是抠图可以通过取色器对视频、图片等素材进行局部抠图，调节强度、阴影度可以控制抠像范围。以剪映为例，导入素材后，点击轨道区域上的轨道，在底部工具栏中点击"抠像"按钮，点击"色度抠图"按钮，在预览区移动圆形取色器至画面中的蓝色区域，取色器圆环也变成了蓝色，如图7-120所示。

　　点击工具栏中的"强度"选项，滑动选择标尺上的圆形滑块至数值为20、40、100处，其抠图效果如图7-121所示。随着抠图强度的增强，还会抠去与取色器所选择颜色的色度相近的颜色。

图7-120

图7-121

> **提示：颜色是由亮度和色度共同表示的，色度是不包括亮度在内的颜色的性质，反映的是颜色的色调和饱和度。**

　　考虑到在进行特效合成时需要替换人物所处的背景，在进行拍摄时通常会使用绿幕作为拍摄背景，方便后期抠图，因为绿幕使用的荧光绿色在电脑系统中更容易与前景分离，且颜色较为明亮，在进行抠图时不易产生黑边。下面结合具体案例对此进行说明。

01 点击剪映主界面中的"开始创作"按钮，导入三段与景点场景相关的视频素材和一段"边走边看"的绿幕素材。

02 点击主视频轨道上的绿幕素材，在底部工具栏中点击"切画中画"按钮，并将此轨道拖动至轨道起始端，如图7-122所示。

03 对轨道区域上的素材时长进行调整，使主视频轨道上的每段素材时长都为3秒，使画中画轨道的绿幕

素材时长为9秒，如图7-123所示。

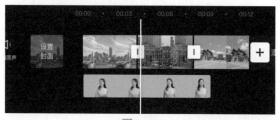

图7-122

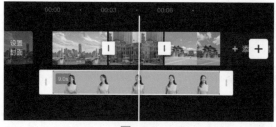

图7-123

04 点击绿幕素材，点击底部工具栏中的"抠像"按钮，点击"色度抠图"按钮，将取色器移动至绿幕部分，如图7-124所示。点击工具栏中的"强度"

选项，滑动选择标尺上的滑块至数值50处，如图7-125所示。

图7-124

图7-125

05 在预览区域调整人物的大小和位置，如图7-126所示。

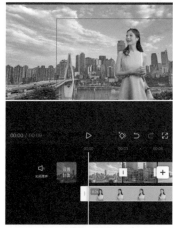

图7-126

06 将时间轴依次移动至绿幕素材的起始端、中间点以及结尾处，在这三个位置点击 ◇ 按钮打上关键帧，并在预览区域向右移动人物，如图7-127所示。

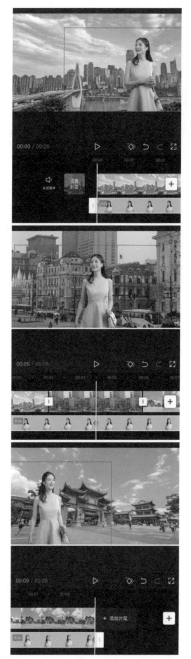

图7-127

07 点击"播放"按钮 ▷ 进行预览，最终画面效果如图7-128所示。

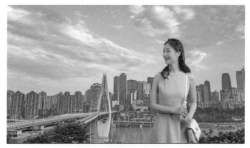

图7-128

图7-129（续）

图7-130

02 在预览区域调整相框素材的位置，点击底部工具栏中的"抠像"按钮，将取色器移动至画面中的白色区域，如图7-131所示。点击"强度"选项，将数值调整为20；点击"阴影"选项，将数值调整为100，如图7-132所示。

图7-128（续）

7.4.2 智能抠像：制作走进画面效果

使用"智能抠像"功能可以锁定画面中的人物，非常轻松地将视频画面中的人像部分抠出来，替换背景，如图7-129所示。

运用"智能抠像"功能可以制作人物走近画面的效果，使视频更具趣味性。下面结合具体案例对此进行说明。

01 点击剪映主界面中的"开始创作"按钮，导入一段"海边行走"的视频素材。点击底部工具栏中的"画中画"按钮，导入"手机框"素材，如图7-130所示。

图7-129

图7-131　　　　　　图7-132

03 点击主视频轨道上的素材，在底部工具栏中点击"复制"按钮。点击复制出来的素材，在底部工具栏中点击"切画中画"按钮，将此段轨道移动至相框轨道的下方，如图7-133所示。

04 点击第二段画中画素材，在底部工具栏中点击"抠像"按钮，在二级工具栏中点击"智能抠像"按钮进行智能抠像，如图7-134所示。

05 返回一级工具栏，点击工具栏中的"贴纸"按钮，为视频加上合适的贴纸装点画面。

06 点击"播放"按钮进行预览，最终画面如图7-135所示。

图7-133

图7-134

图7-135

7.5
蒙版功能的应用

蒙版，顾名思义，就是在为一个画面蒙上一层板，显示或隐藏画面中的特定内容。这层"板"分为透明区域和不透明区域，透明区域遮蔽、隐藏画面内容，不透明区域则显示画面内容，如图7-136所示。其中黑色区域实际上是透明区域，而显示人物的圆形区域则是不透明区域。

图7-136

一个图层上的蒙版只作用于该图层画面。例如，如果在单一图层下方放置一个背景图层，再进行蒙版，所得到的画面效果如图7-137所示，可以发现，原本显示黑色的透明图层直接显示了最底层的背景图层画面。此外，为了使得蒙版边缘不那么生硬，可以调整边缘羽化度，使画面看起来更加柔和，如图7-138所示。

图7-137

图7-138

使用蒙版功能能够制作多种多样的视频效果，本节结合具体案例对此进行说明。

7.5.1 蒙版：添加移动与调整

绝大多数剪辑软件和剪辑App都具备蒙版功能，下面使用剪映App，对添加蒙版的操作进行说明。

01 点击剪映主界面中的"开始创作"按钮 ⊞，导入视频素材"海上彩虹"，点击主视频轨道上的轨道，在底部工具栏中点击"复制"按钮 ⊡。点击复制出来的素材，在底部工具栏中点击"切画中画"按钮 ⋈，将此素材移动至画中画轨道，如图7-139所示。

图7-139

02 点击底部工具栏中的"新增画中画"按钮 ⊡，导入一段"手指点击"绿幕素材，并调整上面两段视频素材，使素材持续时长为5秒，如图7-140所示。

图7-140

03 点击绿幕素材，在底部工具栏中点击"抠像"按钮 ⊡，在二级工具栏中点击"色度抠图"按钮 ⊗，将吸色器移动至绿幕部分，调整"强度"数值为100，如图7-141所示。

04 返回上级工具栏，点击主视频轨道上的素材，在底部工具栏中点击"滤镜"按钮 ⊡，选择"黑白"列

表中的"赫本"滤镜，并将滤镜强度调整为100，如图7-142所示。

图7-141

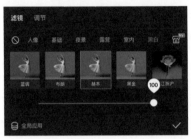

图7-142

05 点击轨道区域画中画轨道中的第一段素材，点击底部工具栏中的"蒙版"按钮 ⊡，选择添加"圆形"蒙版，如图7-143所示。

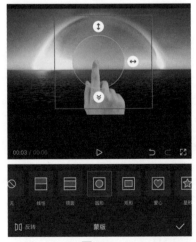

图7-143

06 将时间轴移动至时间刻度"00:01"处，观看预览区画面可知此时手指正要点击画面。在预览区移动蒙版选区，使选区中心位置位于手指指尖，如图7-144所示。

07 在时间刻度"00:01"处点击 ⊙ 按钮在此打上关键

帧，在预览区域双指缩小蒙版选区，使之缩小为一个点，如图7-145所示。

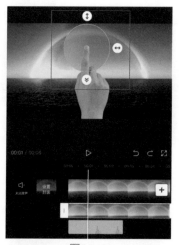

图7-144

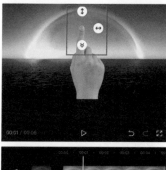

图7-145

08 将时间轴移动至时间刻度"00:04"处，点击◙按钮在此打上关键帧，在预览区域轻微下拉◙按钮，调节蒙版选框边缘羽化程度，双指背向滑动放大蒙版选区，使之扩大至整个画框，如图7-146所示。

图7-146

提示：单指拉动蒙版选区上方的◙按钮时会改变选框的高度，而单指拉动蒙版选区右侧的◙按钮时会改变选框的宽度。拉动蒙版选区下方的◙按钮则可以调节蒙版选框边缘的羽化程度。而在使用矩形蒙版选框时，向外拉动左上角的◙按钮，可以调节矩形转角的弧度。

09 点击"播放"按钮▷进行预览，最终画面效果如图7-147所示。

图7-147

7.5.2 单一蒙版：制作人物大头特效

单一蒙版就能制作有趣的效果，例如用蒙版制作大头特效来强调人物的面部表情，或头部动作。下面对此进行说明。

01 点击剪映主界面中的"开始创作"按钮◙，导入视频素材"课后辅导"。在轨道区域点击轨道，将时间轴移动至时间刻度"00:04"处，点击底部工具栏中的"分割"按钮◙。

02 点击分割后的第二段素材，点击底部工具栏中的"复制"按钮◙，选中复制后的素材，点击"切画中画"按钮◙将之移入画中画轨道，并与主视频轨道上的第二段素材对齐，如图7-148所示。

图7-148

03 点击画中画轨道上的素材，将时间轴移动至时间刻度"00:04"处。在底部工具栏中点击"蒙版"按钮◙，选择"圆形"蒙版，并在预览区域将蒙版选区移动至小孩头部并调整蒙版选区的大小，如图7-149所示。

图7-149

04 返回上级工具栏，再次点击画中画轨道的素材，在预览区域双指放大画中画的画面，并调整画中画至合适的位置，如图7-150所示。

图7-150

05 返回到一级工具栏，使时间轴处于时间刻度"00:04"处。点击工具栏中的"特效"按钮❀，在二级工具栏中点击"画面特效"按钮◪，在"情绪"列表中依次选择添加"脸红"和"迷茫"特效。依次在轨道区域点击特效轨道，点击底部工具栏中的"作用对象"按钮◙，使特效作用对象为"画中画"，如图7-151所示。

图7-151

06 点击"播放"按钮▷进行预览，最终画面效果如图7-152所示。

图7-152

7.5.3 多个蒙版：制作多屏片头效果

使用蒙版也能制作多屏效果，且制作的多屏效果花样更多，趣味性也更强，下面结合具体案例对此进行说明。

01 点击剪映主界面中的"开始创作"按钮◘，导入视频素材"登山"，调整视频素材时长为5秒。

02 将时间轴移动至轨道起始端，点击轨道区域中的素材。在底部工具栏中点击"蒙版"按钮◙，选择"镜面"蒙版，在预览区用双指转动轨道选框，调整旋转角度为-45°，并放大选框，将之调整至合适位置，如图7-153所示。

03 返回上级工具栏，点击"复制"按钮▣。点击复制出来的素材，在底部工具栏中点击"切画中画"按钮⧓，将之移入画中画轨道，并使之与主视频轨道上的素材对齐。

图7-153

04 点击画中画轨道上的素材，在底部工具栏中点击"蒙版"按钮◉。在预览区域将蒙版选框移动至画面右下角，如图7-154所示。重复此步骤制作第二个画中画素材，在移动蒙版选框时，将其移动至画面左上角，如图7-155所示。

图7-154

图7-155

05 按照轨道区域上从上到下排列的顺序依次为三段视频素材加上持续时长为1.5秒的"缩小""向左滑动""向右滑动"入场动画。

06 返回一级工具栏，将时间轴移动至时间刻度

"00:02"处。点击底部工具栏中的"文本"按钮▣，在二级工具栏中点击"画面特效"按钮▣，在"片头"列表中选择如图7-156所示的模板，在文字输入框中修改文字为"登山日记"。

图7-156

07 点击"播放"按钮▶，最终效果如图7-157所示。

图7-157

第 8 章

转场方式：让视频内容别有趣味

素材与素材如何衔接，场景间要如何变化转换，这都是进行视频编辑时需要好好思考的问题。在本书的第3章"拍摄转场的技巧"一节中，已经对通过镜头间自然过渡的转场进行了说明，本章则主要介绍视频后期处理中，常用的转场方式及其表现效果。

8.1
转场功能概述

转场指的是视频段落、场景间的过渡或切换。"看不见"的转场能够使观众忽略剪辑的存在，更加沉浸于视频的叙事中，而"看得见"的转场则能够使画面炫酷，带给观众视觉刺激。对转场的合理应用能够为视频加分不少，而在此之前，应该对各剪辑软件中的转场类型有所了解。

8.1.1 转场类型：各类转场任意选

包括剪映、必剪在内的众多手机剪辑App都为用户提供了大量的转场效果。剪映为用户提供的转场分类包括"基础""运镜""幻灯片""拍摄""特效""故障"等，如图8-1所示。而必剪为用户提供的转场分类则包括"基础""运镜""幻灯片""古风""游戏"等，如图8-2所示。

其中"基础""运镜""幻灯片"等都是比较常见的分类，这些分类列表中的转场效果实用而经典，而"古风""游戏"等特有分类则比较体现平台的风格和调性。

图8-1

图8-2

8.1.2 转场应用：在片段间加入转场

手机剪辑App能够简单、快速地在两个片段之间加入转场效果。以剪映为例，将素材导入轨道区域后，同一轨道上的相邻素材之间会出现"转场"按钮🔲，如图8-3所示。点击这一按钮即可进入转场效果展示列表，从中选择并添加需要的转场效果。

图8-3

点击需要添加的转场效果后，效果持续时长选择标尺将会变亮，拖动选择标尺上的滑块即可调节转场效果持续长度，如图8-4所示。点击左下角的"全局应用"按钮🔳，即可在所有相连的素材间加上相同的转场效果。点击右下角的🔲按钮添加转场效果后，素材片段间的按钮将从🔲变成🔲。

提示：每个转场效果都有一定的持续时长，当轨道上的素材时长过短时，将无法添加转场效果。

图8-4

8.2 创意转场的应用

了解对转场效果的分类以及如何在剪辑App中添加转场效果之后，就可以在编辑视频时在素材间添加转场效果。巧妙的转场效果能够使视频变得更加活泼有趣，本节结合具体案例，对创意转场的应用进行说明。

8.2.1 场记板转场：趣味转换视频剧情

在进行拍摄时，通常会用场记板打板作为一个镜头的开端，方便后期进行视频编辑时通过场记板上的文字记录快速查找素材。在制作非常正式的视频时，场记板出现的画面都会被减去，但在制作短视频时，却可以使用场记板转场来增加画面的趣味性。下面结合案例对此进行说明。

01 点击剪映主界面中的"开始创作"按钮█，导入三段与"拍摄"相关的视频素材，并对素材进行粗剪。

02 点击第一段和第二段素材间的"转场"按钮█，点击添加"综艺"列表中的"打板转场Ⅰ"转场，设置转场持续长度为2秒，如图8-5所示。

图8-5

03 点击第二段和第三段素材间的"转场"按钮█，

点击添加"综艺"列表中的"打板转场Ⅱ"转场，设置转场持续长度为2秒，如图8-6所示。

图8-6

04 将时间轴移动至时间刻度"00:03"与"00:04"之间，点击底部工具栏中的"特效"按钮█，在二级工具栏中点击"画面特效"按钮█，在"氛围"列表中点击添加"庆祝彩带"特效，在轨道区域调整特效轨道，使轨道末端位于时间刻度"00:04"至"00:05"之间。复制此轨道，并将复制所得的轨道起始端移动至时间刻度"00:09"与"00:10"之间，如图8-7所示。

图8-7

05 将时间轴移动至轨道起始端，点击底部工具栏中的"画面特效"按钮█，在"边框"列表中点击添加"录制边框"特效，并将轨道拉长至与主视频轨道等长。

06 分别在主视频轨道的起始端和结尾处添加持续时长均为2秒的"模糊开幕"和"模糊闭幕"特效，操作完毕后，轨道区域的素材排布如图8-8所示。

图8-8

07 点击"播放"按钮▶预览画面，最终画面效果如图8-9所示。

图8-9

8.2.2 翻页转场：模拟翻书的场景切换

翻页转场是一个比较常用的创意转场，在制作电子相册时经常采用这一方式进行转场，如图8-10

所示。翻页转场能够使静态画面变得动感，更具趣味。

图8-10

除了制作静态的电子相册外，动态视频也能使用翻页转场进行场景切换，通常在制作片尾画面时较为常见，下面结合案例进行说明。

01 打开必剪App，在草稿箱中点击打开7.2.5小节中制作的"毕业季"案例草稿。

02 在轨道区域点击主视频轨道上第一个素材片段和第二个素材片段之间的"转场"按钮[], 在"幻灯片"列表中点击添加"折叠翻页"转场，并使转场持续时间为1秒，如图8-11所示。

03 依次点击之后的第二、三个"转场"按钮[], 分别添加"幻灯片"列表中的"下翻页""向左翻页"转场，并将持续时长均设置为1秒，如图8-12所示。

图8-11

图8-12

04 点击"播放"按钮▶进行预览，最终画面效果如图8-13所示。

图8-13

提示：剪映中的翻页转场同样也在"幻灯片"列表中，但目前只有"翻页"一种效果。

8.2.3　叠化转场：人物瞬移和重影效果

叠化转场能够制造瞬移和重影效果，如图8-14所示。这种转场效果常常用来表现时间的流逝，也常常用来渲染情绪氛围。下面结合案例进行说明。

图8-14

01 点击剪映主界面中的"开始创作"按钮⊡，导入一段人物走路的视频素材。

02 点击主视频轨道上的素材，在底部工具栏中点击"变速"按钮◎，在二级工具栏中点击"常规变速"按钮，调整播放倍速为"0.5x"，如图8-15所示。

图8-15

03 将时间轴分别移动至时间刻度"00：02""00：04""00：06""00：10""00：12""00：14""00：16"处，并点击底部工具栏中的"分割"按钮Ⅱ，对视频进行分割处理，将原始视频素材分为九段，如图8-16所示。

图8-16

04 点击并删除分割出来的第二、四、六、八段素材，剩下五段素材，如图8-17所示。

图8-17

05 点击第一段和第二段素材间的"转场"按钮□，在"基础"列表中点击添加"叠化"转场，并调整转场持续时长为0.5秒，点击左下角的"全局应用"按钮◙为所有片段添加"叠化"转场，如图8-18所示。

图8-18

06 点击"播放"按钮▶进行预览，最终效果如图8-19所示。

图8-18（续）

图8-19

8.2.4 立方体转场：顺势进入下一篇章

立方体转场指的是将所有素材放置在立方体的不同面上，在场景变化时，转动这个立方体以实现转场，如图8-20所示。

立方体转场常用于教程展示类视频，尤其是动手操作的、分步骤进行的教学类视频，立方体每进行一次翻转即表明一个步骤的结束，在节省步骤时长的同时，使视频看起来不那么乏味。此外，这种转场同样也应用于趣味视频的篇章衔接处。

下面结合案例进行说明。

01 点击剪映主界面中的"开始创作"按钮□，导入"泡茶"相关的三段素材。

02 点击第一段和第二段素材间的"转场"按钮Ⅰ，在"幻灯片"列表中点击添加"立方体"转场，调整转场持续时长为1秒，点击左下角的"全局应用"按钮◙为所有片段添加"立方体"转场，如图8-21所示。

图8-20

图8-21

03 点击"播放"按钮▶进行预览，最终画面效果如图8-22所示，此段视频展示了从泡茶到品茶的过程。

图8-22

第 9 章

音频剪辑：让视频更具视听魅力

给视频添加合适的音乐音效，能够使视频更具吸引力，尤其是当配乐与画面适配、音效使用得恰如其分时，将会给观众留下深刻的印象。本章主要对音频的基础编辑、音频的效果处理进行说明，并将结合具体案例对音频卡点效果的制作步骤进行详细介绍。

9.1
对音频进行基础编辑

音频的基础编辑包括音乐音效的导入、语音录制、音量调节、音频素材处理等操作。本节将结合具体案例，对这些音频处理操作进行详细说明。

9.1.1 添加音乐：导入新的声音

在使用剪映、必剪等剪辑App为视频添加音乐时，可以选择添加这些App音乐素材库中的音乐，也可以选择添加手机中下载好的本地音乐。以剪映为例，"添加音乐"界面由三个部分组成，即可以输入文字检索歌曲和歌手的搜索栏、以关键词进行分类的音乐合辑以及推荐音乐、收藏、抖音收藏、导入音乐四个选项卡，如图9-1所示。

搜索栏

音乐合辑

选项卡

图9-1

在四个选项卡中，"推荐音乐"中出现的是剪映为用户推荐的音乐，如图9-2所示；"收藏"选项卡则存放了用户在浏览曲库列表试听音乐时点击

"收藏"按钮收藏的音乐，如图9-3所示；"抖音收藏"则是用户在浏览抖音时收藏的音乐，登录抖音账号后即可在此同步，如图9-4所示。

图9-2

图9-3

图9-4

"导入音乐"则是导入外部音乐的窗口。用户在此可以点击"链接下载"选项，在输入框中粘贴视频链接或音乐链接导入外部音频，如图9-5所示；也可以点击"提取音乐"选项，提取本地视频中的背景音乐，如图9-6所示；还可以点击"本地音乐"选项直接导入本地已经下载完成的音乐，如图9-7所示。

图9-5

图9-6

图9-7

提示：导入音频时需确认音乐版权范围，在制作商用视频时尤其需要注意这一点。

下面结合具体案例对添加音频的步骤进行说明。

01 点击剪映主界面中的"开始创作"按钮，导入一段制作完成的视频素材"游玩"。

02 点击主视频轨道下方的"添加音频"按钮，或在底部工具栏中点击"音频"按钮，如图9-8所示。

图9-8

03 点击二级工具栏中的"音乐"按钮，进入"添加音乐"界面，点击"轻快"合辑，进入音乐选择列表，如图9-9所示。

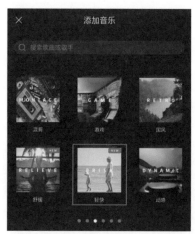

图9-9

04 点击音乐即可进行试听，在这里选择音乐"橘子汽水"，音乐下载完毕后，点击右侧的使用按钮，即可将音频添加进轨道区域，如图9-10所示。

图9-10

05 根据主视频长度对音乐素材进行裁剪，操作完毕后轨道区域素材排布如图9-11所示。

图9-11

06 点击"播放"按钮▶，即可预览视频的视听效果。

9.1.2　添加音效：让声音更丰富

音效指的是由声音制造的效果，能够进一步增加场面的真实感，烘托场景氛围，或者为画面增添戏剧感。各个剪辑App也为用户提供了丰富的音效供选择，图9-12所示是剪映的音效列表，图9-13所示是必剪的音效列表。用户可以根据分类查找需要的音效，或者在搜索栏中输入关键词进行检索。

图9-12

图9-13

下面结合具体案例对添加音效的步骤进行说明。

01 点击剪映主界面中的"开始创作"按钮▣，导入一段制作完成的视频素材"工作"，浏览视频画面，根据情景大致确定所需要的音效。

02 点击主视频轨道下方的"添加音频"按钮，或在底部工具栏中点击"音频"按钮♪，在二级工具栏中点击"音效"按钮，弹出音效选项卡。根据预览区画面选择合适的音效，这里选择添加的是"机械"列表中的"机械键盘打字"音效，点击右侧的 使用 按钮，将音效添加至轨道区域，并对音效轨道时长进行调整，如图9-14所示。

图9-14

03 观察预览区的画面，将时间轴移动至如图9-15所示的位置，点击底部工具栏中的"音效"按钮，在搜索栏输入框中输入"嗖"，点击添加列表中的"嗖，咻，唰"音效，如图9-16所示。根据预览区画面，在如图9-17所示位置再次添加一个相同的音效。

图9-15

04 观察预览区画面，往后移动时间轴至如图9-18所示位置，点击底部工具栏中的"音效"按钮，在搜索栏中输入"疑惑"，点击添加列表中的"黑人问号嗯？"音效，如图9-19所示。

05 以同样的方式，在如图9-20所示位置给视频素材加上"重击-震惊"和"啊"两个音效。

06 点击"播放"按钮 ▶，即可预览视频的视听效果。

图9-16

图9-17

图9-18

图9-19

图9-20

图9-20（续）

9.1.3　录制语音：加入视频旁白

除了添加音乐、音效之外，还可以选择直接录制语音加入视频旁白，特别是制作Vlog视频时，人声解说能够拉近与观众的距离，使视频更具亲切感。

使用剪辑App录制语音的操作也十分简单，将视频素材导入剪辑App后，将时间轴（指针）移动至需要录入音频的地方，点击底部工具栏中的"音频"按钮，在二级工具栏中点击"录音"按钮，就会弹出录音选项卡，出现"录音"按钮。图9-21所示的是剪映的录音选项卡，而图9-22所示的是必剪的录音选项卡。

图9-21

图9-22

在使用剪映的"录音"功能进行录音时，需长按录音按钮，如图9-23所示，松开按钮就会停止录音；而在使用必剪的"录音"功能进行录音时，不用长按，只需点击"录音"按钮即开始录音，如图9-24所示，再次点击"录音"按钮即可停止录音。

图9-23

图9-24

9.1.4　选起始点：选择合适片段

在使用必剪等剪辑App添加音乐时，除了直接添加整段音乐以外，在音乐列表浏览试听音乐时，可以选择合适的音乐起始点，为视频添加合适的片段，如图9-25所示。

图9-25

粉色时间轴表示导入后的音频起始点，粉色部分表示已试听片段，白色部分表示未播放部分，音频波形的右上方的"01:23"表示整个音频的时长，音频波形前方的"00:10"表示所选取的音频起始点在第10秒。

在音频素材被添加至轨道区域后，仍然可以对音乐的起始片段进行重新选择：选中音频轨道，点击底部工具栏中的"起始点"按钮，就会弹出音频编辑卡片，拖动时间轴即可重新选择音频起始处，如图9-26所示。点击右上角的按钮，音频轨道上的音乐轨道就会立即更新。

图9-26

9.1.5　调节音量：平衡视频音效

将音频素材导入剪辑App后，有时会发现，由于所使用的素材来源较为复杂，各种音频混合在一起时，由于原始素材的音量素材存在差异，容易造成杂乱的听觉感受，也容易使声音失去主次。尤其是在制作叙事类视频时，杂乱的音频不仅让人很难捕捉关键信息，还会让人产生厌烦感，失去继续观看视频的意愿。

因此，在进行多轨道音频编辑时，需要注意调节各个音频轨道上音频素材的音量，使视频音效处于较为均衡的状态，带给观众舒适的听觉感受。

下面结合案例对此进行说明。

01 点击剪映主界面中的"开始创作"按钮，导入一段制作完成的视频素材"林间散步"。

02 点击底部工具栏中的"音频"按钮，为视频素材添加剪映素材库中合适的音乐，以及"枯叶、杂草上的脚步声7""脚步声 踩树叶沙子声"这两段音效，添加完毕后，轨道区域上的轨道排布图9-27所示。

图9-27

03 根据画面呈现效果调整音乐和音效的音量。点击选中音乐轨道，在底部工具栏中点击"音量"按钮，滑动选择标尺上的滑块，调整音乐音量为210，如图9-28所示。音量数值发生变化后，音频素材将会自动播放，以便用户感受音量变化后的听觉效果。

图9-28

04 观察预览画面可知，第一段音效所对应的视频画面是脚踩树叶的特写，所以此段音效的音量应该稍大一点，在听觉上稍稍盖过背景音乐。由于此音效原始音量较低，这里将音量数调至820，如图9-29所示。

图9-29

05 第二段音效所对应的画面是人物逐渐远去的全景，所以此段音效的音量应该稍小一点，在听觉上略微有所感受即可。由于此段音效原始音量较高，这里将音量数值调节至20，如图9-30所示。

06 点击"播放"按钮▶，即可预览视频的视听效果。

图9-30

9.1.6 素材处理：分割复制与删除

将音频素材导入轨道区域后，为了使音频素材与画面更好地结合，需要对音频进行分割、复制以及删除等操作。下面结合具体案例进行说明。

01 点击剪映主界面中的"开始创作"按钮⊕，导入一段制作完成的视频素材"打高尔夫"。

02 保持时间轴位于轨道起始端，点击底部工具栏中的"音频"按钮♫，在二级工具栏中点击"音乐"按钮⊙，为视频添加合辑"轻快"列表中的音乐，如图9-31所示。

图9-31

03 将时间轴移动至主视频轨道结尾处，点击音乐素材，点击底部工具栏中的"分割"按钮⊞，对素材进行分割，如图9-32所示。

图9-32

04 点击分割后的第二段音频素材，在底部工具栏中点击"删除"按钮⊟将其删除，如图9-33所示。

图9-33

05 观察预览区画面，将时间轴移动至第一次挥杆处，返回上级工具栏，点击其中的"音效"按钮，在搜索栏中输入"高尔夫"，点击添加列表中的"高尔夫球（1）"音效，如图9-34所示。

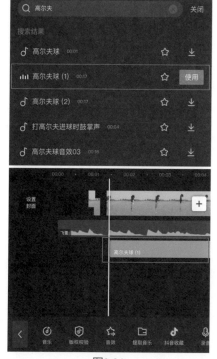

图9-34

06 选取音效条中需要的部分声音进行裁剪，截取其中挥杆的声音，并删除多余部分，操作完毕后轨道区域素材排布如图9-35所示。

图9-35

07 点击素材"高尔夫球（1）"，在底部工具栏中点击"复制"按钮，如图9-36所示。

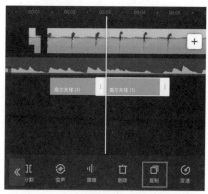

图9-36

08 观察预览区画面，将复制出来的音效素材移动至第二次挥杆处，调整音效条与画面相匹配，此音效轨道在轨道区域的位置如图9-37所示。

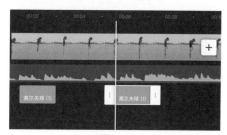

图9-37

09 观察视频画面，将时间轴移动至人物第三次挥杆击球处。返回上级工具栏，点击"音效"按钮，在此处添加"挥高尔夫球打球声"音效，如图9-38所示。

图9-38

10 往后移动时间轴至画面中庆祝彩带弹出处，在此处添加"啪的一声"音效，如图9-39所示。

11 点击"播放"按钮，即可预览视频的视听效果。

图9-39

9.2
对音频进行效果处理

除了导入、分割、复制、删除、调节音量等基础操作之外，大部分手机剪辑App还支持对音频进行更多的效果处理。本节主要对音频降噪、音频淡化、音频变声、音频变速四个常用效果进行介绍说明。

9.2.1 音频降噪：提升视频质量与观感

在进行前期拍摄时，拍摄场所、收音设备等都会影响视频的声音效果。除了从之前提及方面着手改善收音效果以外，在对视频进行后期处理时，还可以通过剪辑App的降噪功能改善视频的声音效果。下面对具体操作步骤进行说明。

01 点击剪映主界面中的"开始创作"按钮，导入一段包含音频的视频。

02 点击主视频轨道上的素材，在底部工具栏中点击"音频分离"按钮，从视频素材中分离出音频轨道，如图9-40所示。

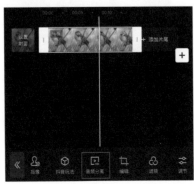

图9-40

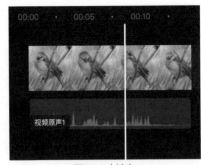

图9-40（续）

03 点击音频轨道上的素材，在底部工具栏中点击"降噪"按钮，打开"降噪开关"，如图9-41所示。

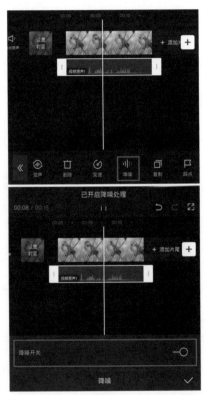

图9-41

04 点击"播放"按钮，即可预览视频的视听效果。

9.2.2 音频淡化：设置音频的淡入淡出

在开头处设置音频淡入，可以逐渐将观众带入场景氛围中而不显得突兀；在结尾处设置音频的淡出，可以制造悠远的意境，留有余味；而在段落与段落间设置音频的淡入淡出，能使场景的转换过渡在视听上显得更为平滑。音频的淡入淡出通常会与画面的渐显渐隐搭配使用，表现视听同步的效果。

下面结合具体案例进行说明。

01 点击剪映主界面中的"开始创作"按钮■，导入一段制作完成视频素材。

02 点击底部工具栏中的"音频"按钮■，在二级工具栏中点击"音乐"按钮■，为视频添加背景音乐，并在轨道区域对音乐轨道进行裁剪删除，如图9-42所示。

图9-42

03 点击音乐轨道，点击底部工具栏中的"淡化"按钮■，设置"淡入时长""淡出时长"均为1秒，如图9-43所示。

图9-43

04 点击"播放"按钮■，即可预览视频的视听效果。

9.2.3 音频变声：改变视频的声音效果

在进行音频编辑时，还能使用音频变声功能改变音频的声音效果。剪映为用户提供了"基础""搞笑""合成器""复古"四类声音效果，如图9-44所示。用户可以使用此功能让人声变声，例如男声变女声或女声变男声，也可以为音频增加

场景效果，例如加上"回音""电音"等音效。

图9-44

下面结合具体案例对此进行说明。

01 点击剪映主界面中的"开始创作"按钮■，导入一段在抖音用"万物五官"特效录制的、包含音频的"柠檬头吐槽"视频。

02 点击主视频轨道上的素材，向左滑动底部工具栏，点击"变声"按钮■，如图9-45所示。

图9-45

03 在声音效果选项卡中点击"合成器"选项，点击其中的"颤音"音效，分别将"频率"和"幅度"选择标尺上的滑块移动至数值100处，如图9-46所示。

图9-46

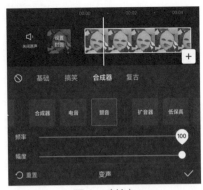

图9-46（续）

04 点击"播放"按钮▷，即可预览视频的视听效果。

9.2.4 音频变速：设置音频的播放倍速

在某些时候需要对音频进行变速处理，例如在讲解视频中的一些不太重要的内容，可以对画面和音频同时进行加速处理，一笔带过。一般短视频的语速都比较快，能够在较短的时间内，传递较为丰富的信息量，同时促使观众集中注意力。此外，调整音频播放速度还能在视听上产生奇特的效果。

下面结合具体案例对音频变速操作进行说明。

01 点击剪映主界面中的"开始创作"按钮⊞，导入一段制作完成画面效果的视频素材"公路行车"，如图9-47所示。在大约"00:06"位置，视频素材的画面开始出现变化。

02 点击左上角的"关闭"按钮，关闭这一项目。点击剪映主界面中的"开始创作"按钮⊞，导入剪映素材库的一段白色画面素材。点击底部工具栏中的"音频"按钮♪，为素材添加一段背景音乐。

03 点击音频轨道上的音乐素材，在底部工具栏中点击"变速"按钮◎。滑动速度选择标尺上的滑块，调整音乐播放倍速为"1.3x"，如图9-48所示。

图9-47

图9-47（续）

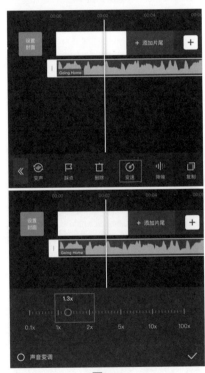

图9-48

04 在轨道区域对音频素材进行裁剪，使其持续时长为10秒。将这段视频作为素材导出。

05 在草稿区打开项目"公路行车"。保持时间轴位于轨道起始端，点击底部工具栏中的"画中画"按钮▣，将刚刚制作完成的带有音频的白屏视频作为画中画导入轨道区域。

06 点击底部工具栏中的"变速"按钮◎，在二级工具栏中点击"曲线变速"按钮⌇，选择"自定"模式，如图9-49所示。

07 再次点击"自定"选项，弹出速度调节卡片。删除速度线中间的三个点，移动时间轴至大约"00:06"

主视频轨道上的素材画面出现变化处，在"00:06"位置前后添加一个锚点，如图9-50所示。

图9-49

图9-51

图9-52

图9-50

08 往下拖动第三个点至如图9-51所示位置。在第三和第四个点之间添加点，并上下拉动锚点的位置，如图9-52所示，点击右下角的 ✓ 按钮保存效果。这样能够制造出音频故障效果。

09 返回到上一级工具栏并向左滑动工具栏，点击"音频分离"按钮 ，如图9-53所示，将白屏画面与音频素材分离开。返回一级工具栏，点击轨道区域上的"画中画"气泡，如图9-54所示。然后点击底部工具栏中的"删除"按钮 ，删除白屏画面，如图9-55所示。

图9-53

图9-54

图9-55

⑩ 点击音频轨道上的素材，设置"淡出时长"为1秒。

⑪ 观察预览区画面，将时间轴移动至时间刻度"00:09"处，在此添加"电视关机"音效，如图9-56所示。

图9-56

⑫ 点击"播放"按钮▶，即可预览视频的视听效果，如图9-57所示。

图9-57

> 提示：目前剪映还不能够对音频进行曲线变速，但可以进行上述操作，先对自带音频的视频素材进行曲线变速，然后将音频分离出来使用。

9.3 音频卡点效果的制作

音画同步的卡点视频能够给观众带来极致的视听享受，本节主要对运用手机剪辑App制作音频卡点效果进行说明。

9.3.1 音乐卡点：选定音频节奏点

绝大部分手机剪辑App都具有音乐卡点功能，用户可以根据音乐节奏在音频轨道上做踩点标记。以必剪为例，导入音频素材后，点击音乐轨道，在底部工具栏中点击"音乐踩点"按钮🗹，就会弹出做踩点标记的卡片，如图9-58所示。

图9-58

点击轨道左侧的"播放"按钮▶播放音乐，在音乐节奏处点击"踩点"按钮◎添加踩点标记，如图9-59所示。如果音乐速度过快，可以调整音乐的播放速度为0.75×或0.5×，再添加踩点标记。添加完踩点标记后，可以在音频轨道上看到所有标记，

如图9-60所示。按照踩点标记调整主视频轨道上的素材，即可制作踩点视频。

图9-59

图9-60

除了手动踩点以外，剪映还为用户提供了自动踩点功能，如图9-61所示。打开"自动踩点"的开关，选择"踩节拍Ⅰ"或"踩节拍Ⅱ"，音频轨道上就会出现两种不同的踩点标记，如图9-62所示。

图9-61

图9-62

图9-62（续）

> 提示：在使用自动踩点功能时，可能有踩点出现偏差的情况，用户可以根据自己所听到的鼓点节奏，点击"添加点"按钮 ⨁添加点 或"删除点"按钮 ⊖删除点，对音轨上的节奏点进行调整。

9.3.2　卡点操作：制作音乐卡点视频

对卡点操作有所了解之后，就可以使用剪辑App中的踩点功能编辑视频了。下面结合具体案例，对制作音乐卡点视频的操作进行说明。

01 点击剪映主界面中的"开始创作"按钮⊞，导入十张"城市夜景"图片，将视频比例设置为16∶9，并对每张图片素材都进行调整，使它们都铺满画框。

02 点击底部工具栏中的"音频"按钮♪，为视频添加音乐素材。此处选择的是"卡点"合辑中的音乐，截取前10秒音乐片段即可，操作完毕后轨道区域素材排布如图9-63所示。

图9-63

03 点击音频轨道上的素材，在底部工具栏中点击"踩点"按钮⊡，如图9-64所示。打开"自动踩点"开关，选择"踩节拍Ⅰ"的踩点节奏，如图9-65所示。

04 点击"播放"按钮▷试听音乐节奏，在鼓点位置点击"添加点"按钮 ⨁添加点，手动添加部分踩点标记，最终效果如图9-66所示。

05 将时间轴移动至第一个节奏点标记上，点击主视频轨道上的素材，在底部工具栏中点击"分割"按钮Ⅱ对素材进行分割，保留分割后的第一段素材，删除第二段素材，如图9-67所示。

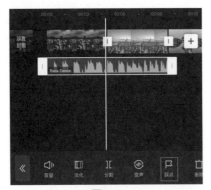

图9-64

图9-65

图9-66

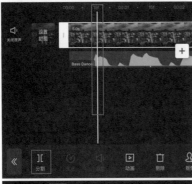

图9-67

06 在第二、三、四个节奏点标记处，对第二、三、四段素材进行相同的处理，如图9-68所示。

图9-68

07 将时间轴移动至第八个节奏点标记处，点击分割第五段素材，并删除多余素材。对余下素材进行相同的处理，并在时间刻度00:09处分割音频，删除多余素材，最终轨道上的素材排列如图9-69所示。

图9-69

08 点击第五段素材，在底部工具栏中点击"蒙版"按钮 ⊙，选择"镜面"蒙版，在预览区域调整蒙版大小，并调整蒙版位置至如图9-70所示位置。

图9-70

09 向左滑动底部工具栏，点击"复制"按钮 ⊡，获得一段相同的素材。点击复制出的素材，点击底部工具栏中的"切画中画" ⊠ 按钮将之切换至画中画轨道，移动此素材轨道与原素材对齐，如图9-71所示。

10 点击画中画轨道上的素材，在底部工具栏中点击"蒙版"按钮 ⊙，选择"镜面"蒙版，在预览区域移动画面中的蒙版选框至如图9-72所示位置。

11 将时间轴移动至节奏点处，分割画中画轨道上的素材，并删除轨道左侧的多余素材，如图9-73所示。

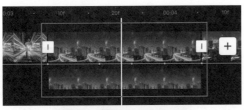

图9-71

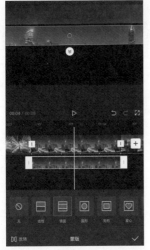

图9-72

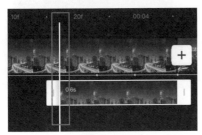

图9-73

12 用同样的方式为第五段素材再加上两段画中画蒙版，如图9-74所示。并采用同样的方式为第九段素材加上画中画蒙版，如图9-75所示。

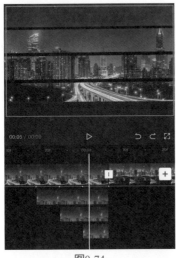

图9-74

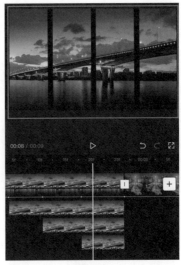

图9-75

13 依次点击轨道区域上的图片素材，为它们加上出场动画。这里为第二、三、四段素材加上了持续时长为0.2秒的"向上转入"入场动画；为第五段素材及其蒙版画中画加上持续时长为0.1秒的"向下滑动"入场动画；为第六、七、八段素材加上持续时长为0.2秒的"向上转入Ⅱ"入场动画；为第九段素材及其蒙版画中画加上持续时长为0.1秒的"向左滑动"入场动画；为第十段素材加上持续时长为0.2秒的"旋涡旋转"入场动画，如图9-76所示。

图9-76

图9-76（续）

14 返回一级工具栏，将时间轴移动至于如图9-77所示位置。点击"特效"按钮，在画面特效的二级工具栏中点击"画面特效"按钮，在"动感"列表中选择添加"水波纹"特效，点击轨道区域的特效轨道，选择特效作用对象为"全局"，如图9-78所示。

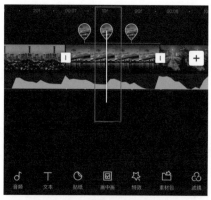

图9-77

图9-78

15 点击"播放"按钮，即可预览视频的视听效果，如图9-79所示。

图9-79

第10章
画面调色：使视频画面焕然一新

由于拍摄设备和拍摄环境的影响，手机拍摄的视频原片在画面色彩呈现上可能表现得并不出彩，再加上进行镜头组接时也常常会发现不同段落的视频素材在色调上也存在较大差异，如果不对素材的颜色进行修正和调整，成片的整体画面就会显得比较杂乱。

因此，在视频进行后期处理时，都会对视频素材进行调色，使画面看起来和谐统一。本章主要对视频的调色技巧进行说明。

10.1
调节工具的使用

剪映、必剪等手机剪辑App都有调色功能。导入视频素材后，点击底部工具栏中的"调节"按钮，就会弹出画面调节选项卡，图10-1所示是剪映的调节选项卡，图10-2所示是必剪的调节选项卡。

图10-1

图10-2

在使用剪映或必剪的调色功能时，可以调节的基本参数有亮度、对比度、饱和度、锐化、高光、阴影、暗角、褪色、色温等，下面对这些参数的作用效果进行说明。

- 亮度：画面的明亮程度。亮度数值越大，画面显得越明亮。
- 对比度：画面黑与白的比值。对比度的数值越大，从黑到白的层次对比就越明显，色彩的表现也会更加丰富。
- 饱和度：画面色彩的纯度或鲜艳程度。饱和度的数值越大，色彩纯度就越高，画面看起来就越鲜艳。
- 锐化：调节画面的锐度，也就是画面的清晰程度。锐化程度越高，画面中图像边缘就越清晰，细节对比度也更高，看起来更清楚。
- 色温：表现颜色的冷暖倾向。色温的数值越大，画面越偏向于暖色；数值越小，画面越偏向于冷色。
- 高光/阴影：高光表现的是物体直接反射光源的部分，而阴影指的是光被遮住产生的投影。适当调整高光和阴影的数值，能够增强画面的立体感。
- 暗角：使画面四角变暗，制造"失光"效果。
- 褪色：指画面中颜色的附着程度。褪色数值越大，色彩附着程度越低。

10.1.1 基础调色：还原视频画面本色

"调节"功能的作用主要有两点，一是矫正画面的颜色，二是对画面的色调进行风格化处理。在前期拍摄时，由于多种因素的影响，拍摄获得的画面有时会与原来的颜色有所偏差，为了还原视频画面的本色，在后期处理素材时，就要对画面进行校色处理。除了使用专业的调色软件外，手机剪辑

App也可以通过对各个参数的调节进行简单的色彩校正。下面结合具体案例对此进行说明。

01 点击剪映主界面中的"开始创作"按钮⊙，导入一段需要进行调色处理的视频素材。如图10-3所示，可以看到，这段素材的画面偏灰偏暗。因此在进行调节时主要调节的就是亮度、对比度和饱和度。

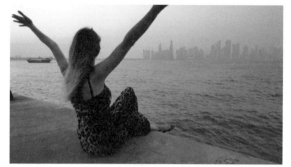

图10-3

02 点击底部工具栏中的"调节"按钮，点击选项列表中的"亮度"选项，将"亮度"数值调为20，如图10-4所示。将"对比度"数值调为10，如图10-5所示。将"饱和度"数值调为15，如图10-6所示。画面整体上已经变得较为明亮。

03 在此基础上对画面的色彩进行微调。将"光感"数值调为5，如图10-7所示；将"锐化"数值调为50，如图10-8所示；将"色温"数值调为-5，如图10-9所示。

04 调色前后对比，如图10-10所示为校色前，如图10-11所示为校色后。

> 提示：对各项参数的调节需要视画面的具体情况而定，在进行调节时要注意预览区域的画面，以便获得最佳调色效果。

图10-4　　　　　图10-5

图10-6　　　　　　　图10-7

图10-8　　　　　　　图10-9

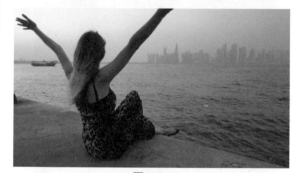

图10-10

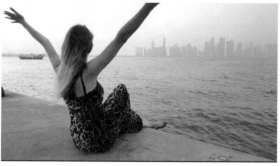

图10-11

10.1.2 HSL 曲线：调整画面色度明暗

剪映为用户提供了HSL调节功能。HSL是Hue（色调）、Saturation（饱和度）、Lightness（亮度）合在一起的简称。在剪映里使用这项功能时，可以对画面中某个单一颜色的色调、饱和度以及亮度进行更为细致的调节。

图10-12

以图10-12所示为例，在剪映中打开HSL调节卡片，在颜色选项中点击蓝色，即可调节画面中蓝色的色调、饱和度和亮度。向右拖动"色调"选择标尺上的滑块，画面中的蓝色变成了紫色，而向左拖动滑块，画面中的蓝色则变成了青色，如图10-13所示。

图10-13

向右拖动"饱和度"选择标尺上的滑块，画面中的蓝色饱和度提高，变得更为鲜艳，如图10-14所示；而向左拖动滑块，画面中蓝色的饱和度降低，颜色接近黑白，如图10-15所示。

向右拖动"亮度"选择标尺上的滑块，画面中的蓝色区域的亮度提高，如图10-16所示；而向左拖动滑块，画面中蓝色区域的亮度明显降低，如图10-17所示。

图10-14　　　　　　图10-15

图10-16　　　　　　图10-17

10.1.3 风光大片：凸显画面冷暖对比

当画面中存在比较大面积的对比色时，可以通过调色强化这种色彩对比，使画面显得更有质感，在对风景类素材进行处理时尤为如此，如图10-18所示。

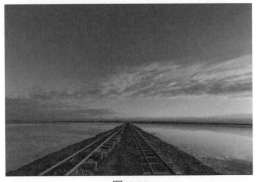

图10-18

图10-18（续）

下面结合具体案例进行说明。

01 点击剪映主界面中的"开始创作"按钮 **⊞**，导入一段需要进行调色处理的视频素材"日照雪山"，原始画面如图10-19所示，可以看到整体颜色偏灰，颜色对比不够强烈，画面看上去较为平淡。

图10-19

02 首先对整体画面进行调节。点击底部工具栏中的"调节"按钮 **⟐**，依次将"对比度"数值调为20，"饱和度"数值调为20，"锐化"数值调为50，如图10-20所示。观察预览区域，调节后的画面如图10-21所示。

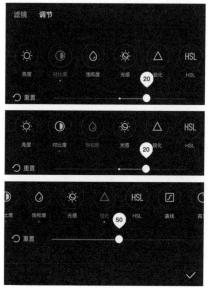

图10-20

图10-21

03 其次分别调整画面中橙色和蓝色的HSL值。点击底部工具栏中的"HSL"按钮 **HSL**，点击"橙色"选项，分别将"色调"数值调为-40，将"饱和度"数值调为30，将"亮度"数值调为-20，如图10-22所示。

图10-22

04 点击HSL选项列表中的"蓝色"选项，分别将"色调"数值调为20，将"饱和度"数值调为-20，将"亮度"数值调为-10，如图10-23所示。

图10-23

05 如图10-24所示为调色之前的画面，如图10-25所示为调色之后的画面。

图10-24

图10-25

10.1.4　日系清新：让视频柔和明亮

如果想让画面显得清晰通透、干净清爽，可以尝试向日系清新的风格进行调色，如图10-26所示。

图10-26

日系小清新的特点是画面较为明亮，画面中的相邻色比较多，色彩对比没有那么强烈，画面看上去非常和谐干净，且通常以冷色为基调。下面结合具体案例对日系清新风格的调色操作进行说明。

01 点击剪映主界面中的"开始创作"按钮，导入一段需要进行调色处理的视频素材"荡秋千"，原始画面如图10-27所示，人物面部稍暗，画面显得比较平淡。

图10-27

02 首先调节整体画面的明亮程度。点击底部工具栏中的"调节"按钮，依次将"亮度"数值调为10，"对比度"数值调为-20，"光感"数值调为15，"高光"数值调为20，如图10-28所示。

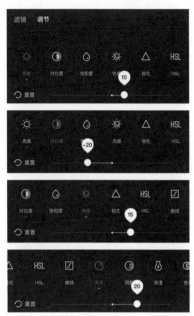

图10-28

03 然后调节整体画面的色彩倾向和色调。依次将"色温"数值调为-20，"色调"数值调为-20，如图10-29所示。

图10-29

04 如图10-30所示为调色之前的画面，如图10-31所示为调色之后的画面。

图10-30

图10-31

10.2
画面滤镜的应用

除了通过调节各个参数对画面进行调色以外，还可以直接套用各个剪辑App为用户准备的滤镜来调节画面。根据不同的场景和效果，剪映和必剪对滤镜进行了分类，如图10-32所示，用户可以根据画面场景选择合适的滤镜。

图10-32

在使用剪映中的滤镜时，长按选项列表中的滤镜即可对其进行收藏。这样一来，可以直接在"收藏"列表中调用已经收藏了的滤镜，如图10-33所示。

点击分类选项最右端的"滤镜商店"按钮，即可进入"滤镜商店"，如图10-34所示。选择添加后，选项列表中就会出现相应的滤镜选择列表，如图10-35所示。通过添加其他用户制作完成的滤镜，可以丰富自己的滤镜选择。

图10-33

图10-34

图10-35

为视频选择合适的滤镜，能够使画面更具特色。本节结合具体案例，对各种常用滤镜的应用效果进行介绍说明。

10.2.1 美食滤镜：让食物更加诱人

在制作美食类视频时，为画面加上"美食"类滤镜能使食物色泽更有质感，看起来更加诱人，如

图10-36所示。在加上滤镜后，还可以继续调节各项
参数，以获得更好的画面效果，如图10-37所示。

图10-36

图10-37

下面结合具体案例进行说明。

01 点击剪映主界面中的"开始创作"按钮⬛，导入
一段需要进行调色处理的视频素材"烧烤"，视频原
始画面如图10-38所示。画面整体上看起来偏灰，食
物质感并不突出。

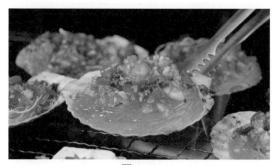

图10-38

图10-38（续）

02 点击底部工具栏中的"滤镜"按钮⬛，在"美
食"列表中点击添加"暖食"滤镜，将强度调为
100，如图10-39所示。滤镜作用效果如图10-40所
示，画面的亮度和鲜艳程度得到了提升。

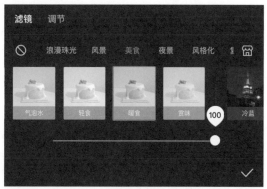

图10-39

图10-40

03 点击底部工具栏中的"新增调节"按钮⬛，继续
对画面进行微调。依次将"对比度"数值调为20，
"饱和度"数值调为25，"高光"数值调整为20，
"锐化"数值调整为50。

04 画面前后对比如图10-41所示。

图10-41

10.2.2　胶片滤镜：画面具有大片感

在制作一些复古风格的视频时，可以为画面加上"胶片"类滤镜，这类滤镜风格化较为明显，能够提升画面的大片感，如图10-42所示。

图10-42

为视频添加胶片滤镜能够使画面具有大片感，下面结合具体案例进行说明。

01 点击剪映主界面中的"开始创作"按钮 ，导入一段需要进行调色处理的视频"街道"，视频原始画面如图10-43所示。画面色调较为平淡，表现的是客观的观察视角。

02 点击底部工具栏中的"滤镜"按钮 ，在"复

古胶片"列表中点击"三洋VPC"滤镜，将强度调为100，如图10-44所示。滤镜作用效果如图10-45所示，画面的颜色变得偏向暖色，质感也发生了改变。

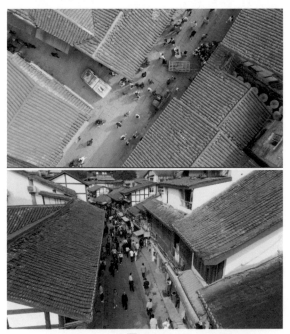

图10-43

图10-44

图10-45

03 点击底部工具栏中的"新增调节"按钮![按钮]，继续对各项参数进行调整，使其变成带有回忆性质的主观视角画面，增添悬疑效果。依次将"对比度"数值调为50，"饱和度"数值调为-20，"阴影"数值调为-15，"色调"数值调为20，"暗角"数值调为35。

04 画面前后对比如图10-46所示，对画面进行调节后，视频所传达的情感色彩发生了变化。

图10-46（续）

10.2.3 电影滤镜：营造电影氛围

为视频加上影视滤镜，可以调整画面的情感基调，增添画面的氛围感，如图10-47所示。

图10-47

除了一般的电影滤镜外，剪映和必剪还为用户提供了一些经典影视画面调色相近的滤镜效果，例如剪映中的"敦刻尔克""闻香识人"和必剪中的"王家卫港风""花样年华"等滤镜，如图10-48所示。当所制作的视频与这些经典影视的风格相近时，可以选择添加这些相似的滤镜。

下面结合具体案例进行说明。

01 点击必剪主界面中的"开始创作"按钮![按钮]，导入一段需要进行调色处理的视频素材"外卖员"，视频原始画面如图10-49所示。根据视频画面的呈现效果，可以选择为视频添加"王家卫港风"或"花样年华"滤镜。

图10-46

图10-48

图10-49

图10-49（续）

02 点击底部工具栏中的"滤镜"按钮，在"电影"列表中选择添加"花样年华"滤镜，并将强度调至100，如图10-50所示。滤镜效果如图10-51所示，滤镜强化了灯光效果，整个画面笼罩在暖黄的光晕中，视频的质感得到了极大提升。

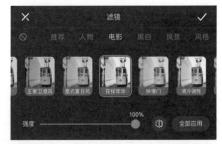

图10-50

图10-51

03 返回一级工具栏，点击"特效"按钮，在"边框"列表中选择添加"唱片风边框"特效丰富画面。

04 画面前后对比如所图10-52示，对画面进行调节后，视频画面变得更具电影质感。

图10-52

10.2.4 风景滤镜：让画面更加清新

在制作旅游等风景出现较多的视频时，为画面加上风景滤镜不仅能够弥补一些前期拍摄时留下的瑕疵，还能使画面显得更加清新明亮，给观众带来愉悦的视觉观感。例如，图10-53所示的画面颜色较为暗沉，为其添加剪映中的风景滤镜"仲夏"后，就使画面变得明快透亮起来，如图10-54所示。

图10-53

图10-54

下面结合具体案例进行说明。

01 点击剪映主界面中的"开始创作"按钮，导入一段需要进行调色处理的视频素材"蒙古包"，视频原始画面如图10-55所示。

图10-55

02 点击底部工具栏中的"滤镜"按钮，在"风景"列表中选择添加"绿妍"滤镜，并将强度数值调至100，如图10-56所示。由于原视频素材在时间刻

度"00:04"处有摄像机拍摄效果，在轨道区域调节滤镜素材条，将其起始端移动至时间刻度"00:05"处，如图10-57所示。这样能够制作相机拍照效果。

图10-56

图10-57

03 点击底部工具栏中的"新增调节"按钮，对各项参数进行微调。这里依次将"亮度"数值调为10，"饱和度"数值调为15，"锐化"数值调为45。

04 画面调整前后对比如图10-58所示，调色处理后的图片颜色更为明快透亮。

图10-58

10.3
创意调色的制作

　　虽然剪辑App为用户提供了大量滤镜，但在实际使用的过程中，也会遇到找不到合适滤镜，或添加滤镜后仍需要进一步调节的情况。这时就需要创作者形成自己的调色思路，学会根据实际画面选择滤镜，并按照需求来调节各项参数获得最佳调色效果，最终形成自己的调色风格。

　　本节将从具体案例入手，对六种创意调色的制作思路进行说明。

> 提示：本节主要对调色思路进行介绍，案例中所提供的调色参数仅供参考。在实际进行调色的过程中，需要创作者对原素材进行观察，根据画面特点作出针对性的调节。

10.3.1　赛博朋克：霓虹暖色的科技感

　　在制作城市夜景时，使用赛博朋克风格的调色能够增强画面的视觉冲击感。一般赛博朋克风格所搭配的色彩以黑、紫、绿、蓝、红为主，霓虹闪烁间突出一种独特的科技感，如图10-59所示。

图10-59

　　剪映为用户提供了以"赛博朋克"命名的滤镜，它们在"风格化"滤镜列表中可以找到，如图10-60所示。需要快速出片时，可以选择直接套用这一滤镜。

图10-60

　　但目前必剪、快影等剪辑App中并没有为用户提供这一滤镜，而剪映为用户提供的"赛博朋克"滤镜在细节上还有可以调整的空间，用户可以选择通过调节各项参数以获得此种风格的画面效果。下面结合案例，对如何制作赛博朋克风格的调色进行说明。

01 点击剪映主界面中的"开始创作"按钮 ⊡，导入一段需要进行调色处理的视频素材"霓虹街道"，素材原始画面如图10-61所示。

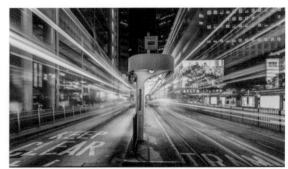

图10-61

02 观察画面原始颜色。这段素材以暖黄色为主，亮度较高，颜色虽多，但对比并不强烈。而赛博朋克风格以蓝色、青绿色为主，紫红、洋红为辅，画面较暗，对比强烈。因此在进行调色时，需要着重调节画面的亮度、色彩对比度以及色调，并通过调节单色HSL突出重点颜色。

03 点击底部工具栏中的"调节"按钮 ⬚。依次将"亮度"数值调为-15，"对比度"数值调为30，"饱和度"数值调为25，"光感"数值调为-20，"色温"数值调为-50，"色调"数值调为50，调节后画面如图10-62所示。此时蓝色和洋红色已经得到了凸显，但仍然有杂色干扰，需要进行进一步调节。

04 点击"调节"工具栏中的"HSL"按钮 ᴴˢᴸ，依次选择颜色进行调节。对红、蓝、紫等颜色进行强化调节，对橙、黄等颜色进行弱化调节。将红色的"色调"数值调为-100；将橙色的"色调"数值调

为-100、"饱和度"数值调为-50；将黄色的"色调"数值调为100、"饱和度"数值调为-30；将青色的"色调"数值调为60、"饱和度"数值调为60；将蓝色的"色调"数值调为50、"饱和度"数值调为50；将紫色的"色调"数值调为100、"饱和度"数值调为40；将洋红的"色调"数值调为100。调节后画面如图10-63所示，效果已经初步制作完毕，但在细节上仍需要继续调整。

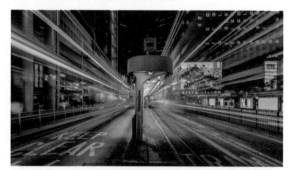

图10-62

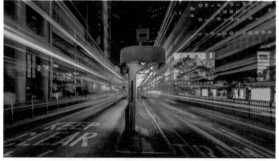

图10-63

提示：对于画面中不需要的干扰色进行处理时，可以通过剪映的调节单色HSL功能改变此种颜色的色调，并降低其饱和度来实现。在此案例中，对于画面中橙色、黄色的处理就是调节它们的色调，使橙色的色调偏向红色，使黄色的色调偏向绿色，并降低其饱和度，如图10-64和图10-65所示。这样可以减弱它们在画面中的表现强度。

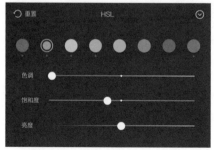

图10-64

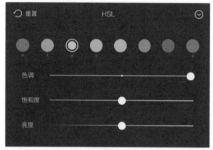

图10-65

05 返回上级工具栏，点击"新增调节"按钮 ，点击"色温"选项，将数值调为-50，如图10-66所示。画面有些偏灰，缺少质感，需要在细节上进行微调。

图10-66

06 点击"调节"工具栏中的"HSL"按钮 ，依次选择颜色进行调节。将红色的"色调"数值调为-40，"饱和度"数值调为100；将橙色的"色调"数值调为-100、"饱和度"数值调为-20；将黄色的"色调"数值调为100；将绿色的"饱和度"数值调为100；将洋红的"色调"数值调为40，"饱和度"数值调为40。

07 最终画面调整前后对比如图10-67所示。

图10-67

10.3.2 古风色调：色彩浓郁氛围感强

使用古风色调的风格进行调色时，虽然色彩之间的对比并不十分强烈，但在多种层次相似色的相互映衬下，色彩也显得浓郁。这种风格的调色能够营造出一种强烈的氛围感，从而赋予画面独特韵味，如图10-68和图10-69所示。

图10-68

图10-69

下面结合具体案例进行说明。

01 点击剪映主界面中的"开始创作"按钮 ，导入一段需要进行调色处理的视频素材"倚栏杆"，素材原始画面如图10-70所示。

图10-70

02 观察画面原始颜色。画面颜色相对来说较为单调、清淡。在进行调色时，可以适当强调前景中栏杆

的深褐色，以及背景中门框的黄褐色。人物与和墙体则可以往蓝色、白色方向调整，从而达到互相映衬的效果。

03 点击底部工具栏中的"调节"按钮 。依次将"亮度"数值调为-10，"对比度"数值调为-20，"饱和度"数值调为15，"光感"数值调为15，"锐化"数值调为20，"高光"数值调为-10，"阴影"数值调为-20，"色温"数值调为-20，"色调"数值调为-20，调节后画面如图10-71所示。

图10-71

04 点击"调节"工具栏中的"HSL"按钮 ，将橙色的"色调"数值调为-40、"饱和度"数值调为10、"亮度"数值调为-40。

05 最终画面调整前后对比如图10-72所示。

图10-72

> 提示：在对有人像的画面进行调色处理时，需要注意参数调节对人像的画面呈现的影响。在剪映中调节单色HSL时，尤其需要注意这一点。

10.3.3　冬日色调：洁白清透的纯净感

在对雪景进行调色时，往往需要提高画面的亮度和清晰度，以使画面呈现出通透清亮的冰雪质感，如图10-73所示。

图10-73

下面结合具体案例对此进行说明。

01 点击剪映主界面中的"开始创作"按钮◘，导入一段需要进行调色处理的视频素材"冬日湖景"，素材原始画面如图10-74所示。

图10-74

02 观察素材原始画面。整个画面看上去偏灰，显得比较暗沉，画面颜色较为实在，缺乏雪的轻盈感。在进行调色处理时，需要提升画面的亮度和透明质感。

03 点击底部工具栏中的"调节"按钮❖。依次将"亮度"数值调为15，"对比度"数值调为12，"饱和度"数值调为18，"光感"数值调为16，"锐化"数值调为60，"阴影"数值调为10，"色温"数值调为-25。

提示： 在对画面亮度进行调节时，需要注意不要使画面出现"死白"，如图10-75所示。"死白"的出现，会使画面丢失细节，过于强烈的白色对比，也会显得比较刺眼，失去了透明感。

图10-75

04 最终画面调整前后对比如图10-76所示。

图10-76

10.3.4　黄昏色调：夕阳下的静美孤独

对所拍摄的黄昏场景进行调色，能够渲染画面色彩，表现出静美的氛围，或使画面传达出孤独的情绪，如图10-77和图10-78所示。

下面结合具体案例对此进行说明。

01 点击剪映主界面中的"开始创作"按钮◘，导入一段需要进行调色处理的视频素材"日落背影"，素材原始画面如图10-79所示。

02 观察素材原始画面。可以针对天空进行调色，增强色彩强度，以强化画面的氛围感。

图10-77

图10-78

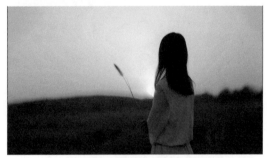

图10-79

03 点击底部工具栏中的"调节"按钮，依次将"亮度"数值调为-10，"饱和度"数值调为10，"光感"数值调为10，"锐化"数值调为55，"高光"数值为-10，"阴影"数值调为-0，"色温"数值调为10，"色调"数值调为11。调节后画面如图10-80所示。

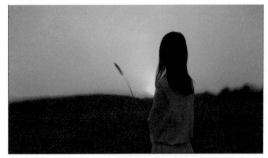

图10-80

04 点击"调节"工具栏中的"HSL"按钮，依次选择颜色对画面色彩进行微调。将橙色的"色调"数值调为-35、"饱和度"数值调为10；将黄色的"色调"数值调为-25；将绿色的"饱和度"数值调为-50，"亮

度"数值调为-30。

05 最终画面调整前后对比如图10-81所示。

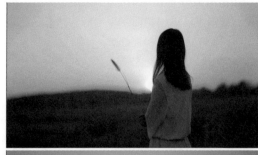

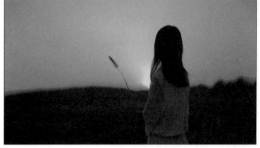

图10-81

10.3.5　蓝冰色调：冷色调的凉爽风格

想要使画面看起来清爽透亮，可以尝试蓝冰色调的调色，使画面颜色偏向冷色，表现出夏日的凉爽感，如图10-82和图10-83所示。

图10-82

图10-83

下面结合具体案例对此进行说明。

01 点击剪映主界面中的"开始创作"按钮，导入一段需要进行调色处理的视频素材"海"。素材原始

画面如图10-84所示，画面整体看起来较暗。

图10-84

02 点击底部工具栏中的"调节"按钮■。依次将"亮度"数值调为20，"对比度"数值调为-10，"饱和度"数值调为16，"光感"数值调为10，"锐化"数值调为25，"阴影"数值调为10，"色温"数值调为-10。调节后画面如图10-85所示。画面中青色部分过量，需要进一步调节。

图10-85

03 点击"调节"工具栏中的"HSL"按钮■，将青色的"色调"数值调为26、"饱和度"数值调为23。

04 最终画面调整前后对比如图10-86所示。

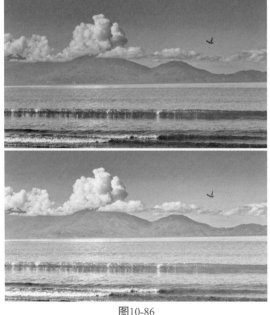

图10-86

10.3.6　青橙色调：冷暖色的清新风格

使用青橙色调对视频进行调色处理，能够使原本色彩杂乱的画面变得统一，看上去更为高级，如图10-87和图10-88所示。这对互补色所形成的冷暖对比在视觉上看上去也较为和谐，使画面呈现出一种别样的清新感觉。

图10-87

图10-88

下面结合具体案例对此进行说明。

01 点击剪映主界面中的"开始创作"按钮■，导入一段需要进行调色处理的视频素材"商场"。素材原始画面如图10-89所示，画面整体比较平淡。

图10-89

02 点击底部工具栏中的"调节"按钮■。依次将"亮度"数值调为5，"对比度"数值调为20，"饱和度"数值调为20，"光感"数值调为-7，"锐化"数值调为30，"高光"数值调为-10，"色温"数值调为15，"色调"数值调为10，调节后画面如

图10-90所示。此时青色和橙色得到了一定的凸显，但在程度上仍需要进一步调节，以增强风格化的表现效果。

图10-90

03 点击"调节"工具栏中的"HSL"按钮 ，依次选择颜色进行调节。将橙色的"色调"数值调为-39，"饱和度"数值调为20；将黄色的"色调"数值调为-56；将绿色的"色调"数值调为100、"饱和度"数值调为35；将青色的"色调"数值调为-15、"饱和度"数值调为40；将蓝色的"色调"数值调为-20、"饱和度"数值调为-10。

04 最终画面调整前后对比如图10-91所示。

图10-91

第 11 章
字幕效果：超好玩的后期剪辑

字幕能够起到提示内容、解释说明的作用。在制作剧情故事类视频时，为人物的对白加上字幕，能方便观众理解对话内容。而一些奇特的字幕效果还能提升视频的趣味性。本章主要对字幕的添加和运用效果进行说明。

11.1
在视频中添加字幕

使用剪映、必剪等手机剪辑App就能非常方便、快捷地为视频添加字幕，本节主要对此进行说明。

11.1.1 语音转字幕：高效提取视频文字

当需要为有语音的视频添加字幕时，可以尝试使用剪辑App中的"识别字幕"功能，快速实现语音转字幕，以节省视频制作时间。

以剪映为例，导入一段需要添加字幕的视频，点击底部工具栏中的"文本"按钮▥，在二级工具栏中点击"识别字幕"按钮▥，即可对语音识别的选项进行设置，如图11-1所示。

点击右上角的▨按钮，即可加载字幕。此时，字幕已经添加至预览区域的画面上，如图11-2所示；轨道区域也出现了相应的文字轨道，如图11-3所示。可以在这两个区域对字幕素材进行细节调整。

图11-1（续）

图11-1

图11-2

图11-3

采用此种方式添加字幕的优势在于能够快速为文字信息量大的视频添加字幕，所生成的字幕基本上与语音对应，这样一来就极大地节省了后期制作的时间。

但语音识别对音频质量的要求较高，相对来说，噪声干扰少、普通话发音较为标准的视频的文字识别率更高。此外，在进行语音转文字的处理后，最好回过头检查一遍字幕中的文字，以防出现错漏，影响观众理解。

11.1.2 基本字幕：了解字幕添加方式

在剪辑App中添加字幕的方式十分简单。以剪映为例，在导入需要添加字幕的素材后，点击底部工具栏中的"文本"按钮Ｔ，然后点击二级工具栏中的"新建文本"按钮A+，即可在输入框中为视频添加基本字幕，如图11-4所示。

根据素材画面，在文字输入框中输入"南风知我意，吹梦到西洲"，此时预览区域的素材画面中也出现了相应的文字，如图11-5所示。

观察画面，系统字体看起来与画面的匹配度略低，此时可以更换字幕的字体，使之与画面更加适配。点击"书法"选项，在选择列表中选择"毛笔行楷"字体，如图11-6所示。

图11-4

图11-4（续）

图11-5

图11-6

在预览区域调节字幕的位置与大小，最终画面效果如图11-7所示。

图11-7

11.1.3 字幕样式：原创的独特字幕

需要字幕表现出更多效果时，可以对字幕的样式进行调节。

以剪映为例，在导入需要添加字幕的素材后，点击底部工具栏中的"文本"按钮 **T**，先点击二级工具栏中的"新建文本"按钮 **A+** 建立一个基础字幕"中秋"，并将字体改成列表中的"柳公权"字体。然后点击"样式"选项，开始调节字幕样式。

剪映为用户提供了部分字幕样式的预设，点击即可直接使用，如图11-8所示。如果没有找到合适的样式预设，用户还可以调节"文本""描边""背景""阴影""排列""粗斜体"这些文字设置创造独特的字幕效果，如图11-9所示。

- 文本：调节文字的颜色、字号以及文字透明度。
- 描边：为文字添加描边效果。在此可以选择描边的颜色，调节描边的粗细。
- 背景：为文字添加背景。在此可以选择背景的颜色，调节背景的透明度、圆角程度、高度、宽度、上下偏移程度以及左右偏移程度。
- 阴影：为文字添加阴影。在此可以选择阴影的颜色，调节阴影的透明度、模糊度、与文字间的距离，以及与文字间的角度。
- 排列：设置文字的排列方式。在此可以设置文字的排列方式以及对齐方式，如横排左对齐、横排居中对齐、横排右对齐、竖排上对齐、竖排居中对齐、竖排下对齐。还能缩放文字大小，调节字间距和行间距。
- 粗斜体：为文字加上粗体、斜体效果，或为文字加上下画线。

提示：套用样式预设后，仍可以在此基础上继续对字幕进行编辑。

对字幕进行逐一调节后，画面效果如图11-10所示。再次新建字幕时，直接显示的就是同一样式，如图11-11所示。如果需要对样式进行修改，可以在此基础上进行调整，或直接点击"取消"按钮，重新进行设置，如图11-12所示。

图11-8

图11-9

图11-10

图11-11

图11-12

> 提示：新建字幕的样式与"新建字幕"这一操作前的最近一次字幕样式相同。当需要使用之前的字幕样式时，可以在轨道区域复制使用此样式的字幕条，然后点击选中复制出来的字幕条，点击工具栏中的"编辑"按钮，对文字进行修改即可，如图11-13所示。

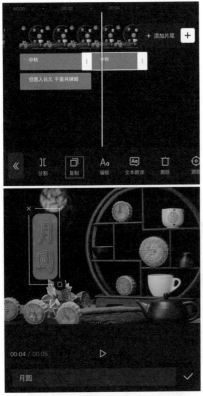

图11-13

11.1.4 字幕动画：让字幕变得灵动

为字幕加上动画效果，能够使之变得更为灵动，增添画面的趣味感。

以剪映为例，在导入需要添加字幕的素材后，首先新建字幕，并对字幕的样式进行设置，此时预览区域画面以及轨道区域素材排列如图11-14所示。

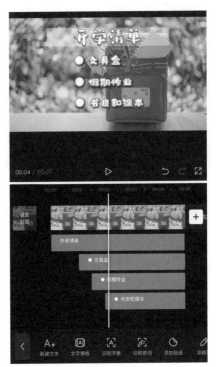

图11-14

点击轨道区域中的文字轨道"开学清单"，在下方工具栏中点击"动画"按钮 ，即可为此段文字素材添加动画效果，如图11-15所示。此处为该素材添加了持续时长为1秒的"晕开"入场动画，如图11-16所示。

图11-15

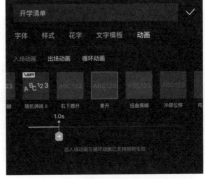

图11-16

为文字轨道"文具盒""假期作业""书皮和课本"都加上持续时长为0.5秒的"向上弹入"入场动画，最终的画面效果如图11-17所示。

图11-17

11.1.5 字幕模板：一键制作精美字幕

除了自制字幕外，还可以使用剪辑App为用户提供的各种字幕模板一键制作精美字幕。图11-18所示是剪映的字幕模板选择列表，图11-19所示是必剪的字幕模板选择列表。这些字幕模板大部分都对字幕文字进行个性化设置，拥有独特的背景图案和动画效果。

图11-18

图11-19

点击即可选择合适的字幕模板，在文字输入框中修改替换其中的示例文字，即可获得模板文字效果，图11-20和图11-21所示是分别使用了剪映和必剪中的模板文字。

图11-20

图11-21

11.1.6 字幕跟踪：字幕跟随主体移动

在一些视频中，经常可以看到字幕跟随画面主体进行移动，如图11-22所示。

图11-22

图11-22（续）

这种效果可以通过移动文字素材的位置并添加关键帧做到，但这样操作比较花费时间，这时就可以使用剪辑App中的文字追踪功能一步到位完成效果。

以剪映为例，在导入视频素材并为之添加文字后，点击轨道区域中的文字轨道，在下方工具栏中点击"跟踪"按钮⊙，如图11-23所示。在预览区域的画面中移动选区范围，使之锁定移动的主体，如图11-24所示。

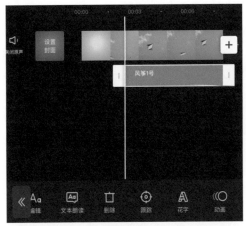

图11-23

图11-24

点击"开始追踪"选项，即可加载文字追踪效果。最终效果如图11-25所示。

图11-25

11.1.7 智能配音：完善声线增加趣味

如果在制作视频时缺乏录音条件，可以在为视频添加完字幕后，使用剪辑App中的"文本朗读"功能为视频配音。

以剪映为例，打开制作中的视频素材，在轨道区域中点击第一段文字轨道，在底部工具栏中点击"文本朗读"按钮▣，如图11-26所示。剪映为用户提供了各种各样的音色，如图11-27所示。用户可以根据视频的类型进行选择。

图11-26

图11-27

此处视频中的文字偏向解说风格，因此选择了"女声音色"列表中的"知性女生"音色，如图11-28所示。点击"应用到全部文本"单选按钮，使此视频的解说音色保持统一。

图11-28

点击右下角的 ✓ 按钮，即可加载文本朗读功能。加载完成后，轨道区域出现音频轨道，如图11-29所示。此时可以根据实际表现效果对各项素材进行调节。

图11-29

11.2
不同字幕效果的制作

在对字幕的基本用法有所了解之后，就可以对字幕效果进行进一步探索。本节介绍几种既常用又具有视觉吸引力的字幕效果，并对其制作过程进行详细说明。

11.2.1　片头字幕：电影感镂空效果

在观赏电影时，经常会在故事的片头看到一种文字镂空穿越效果，如图11-30所示。这种效果能够实现文字介绍与画面的无缝衔接，让观众产生进入故事的感觉。

图11-30

下面结合具体案例对如何制作这一效果进行说明。

01 点击剪映主界面中的"开始创作"按钮 ⊡，在素材库中选择导入一段黑幕素材，如图11-31所示。在轨道区域的主视频轨道上拉长此轨道，使视频时长为5秒钟。

图11-31

02 将时间轴移动至时间刻度"00:00"处。点击底部工具栏中的"文本"按钮 Ｔ，在二级工具栏中点击"文字模板"按钮 ⊡，在列表中选择如图11-32所示

的模板，在文字输入框中修改模板文字，如图11-33所示。在轨道区域拉长文字轨道，使之与主视频轨道上的黑幕素材时长保持一致。

图11-32

图11-33

03 点击"导出"按钮 导出，将此段视频导出。

04 点击剪映主界面中的"开始创作"按钮 ，导入需要制作片头字幕的视频素材"棋局"，在底部工具栏中点击"画中画"按钮 ，将刚刚制作完成的字幕视频作为画中画导入，如图11-34所示。

图11-34

05 在预览区双指放大画中画素材的大小，使之铺满画框，如图11-35所示。

06 将时间轴移动至时间刻度"00:03"处，点击画中画素材。点击 按钮，在此处添加一个关键帧，如图11-36所示。

图11-35

图11-36

07 将时间轴移动至画中画素材的结尾处，即时间刻度"00:05"处，点击 按钮，在此添加一个关键帧，并同时在预览区域双指放大这一素材，使白色充满画框，如图11-37所示。

图11-37

08 点击底部工具栏中的"混合模式"按钮 ，选择"变暗"混合模式，如图11-38所示

图11-38

09 点击"播放"按钮▷进行预览，最终画面效果如图11-39所示。

图11-39

11.2.2 开头字幕：逼真的打字机效果

在一些视频的开头会设置黑幕作为开头，伴随着键盘的敲击声，黑幕上会逐渐出现一些引导性的文字对视频内容进行说明，如图11-40所示。

下面结合具体案例对如何制作这一效果进行说明。

图11-40

图11-40（续）

01 点击剪映主界面中的"开始创作"按钮▣，在素材库中选择导入一段黑幕素材，根据需求在轨道区域的主视频轨道上拉长此轨道。这里拉长素材使视频时长为10秒。

02 返回一级工具栏，将时间轴移动至时间刻度"00:00"处，点击底部工具栏中的"文本"按钮⊤，在二级工具栏中点击"新建文本"按钮A₊，在文字输入栏中输入文字，如图11-41所示。

图11-41

03 对文字样式进行调节。点击"样式"选项，点击"排列"选项。选择"横排向右对齐"，将"缩放"数值调为10，"字间距"数值调为2，"行间距"调为5，如图11-42所示。

04 点击"字体"选项，在"书法"列表中选择字体"挥墨体"，如图11-43所示。

图11-42 图11-43

05 在轨道区域拖动文字轨道右侧滑块，使素材持续时间与视频时长保持一致，如图11-44所示。

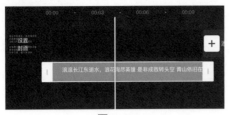

图11-44

06 点击底部工具栏中的"动画"按钮◎，向左滑动"入场动画"选择列表，为文字添加"打字机Ⅰ"入场动画，并调整动画持续时长为8秒，如图11-45所示。

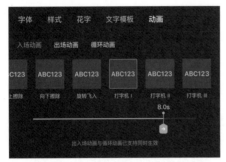

图11-45

07 返回一级工具栏，将时间轴移动至时间刻度"00:00"处。点击底部工具栏中的"音频"按钮♪，点击二级工具栏中的"音效"按钮☆，在输入框中输入"打字"，检索打字音效，点击时长为10秒的"键盘快速打字音效"，如图11-46所示。

图11-46

08 在轨道区域拖动音效轨道的右侧滑块，使音效持续时长为8秒钟，与文字素材的打字动画持续时长保持一致，如图11-47所示。

图11-47

09 点击"播放"按钮▶进行预览，最终效果如图11-48所示。

图11-48

11.2.3 装饰字幕：有趣的贴纸效果

在观看视频时，观众有时会在视频画面中看到一些文字。这些文字在对视频内容进行解释说明的同时，也能够像贴纸一样装饰画面，如图11-49和图11-50所示。

图11-49

图11-50

下面结合具体案例对此进行说明。

01 点击剪映主界面中的"开始创作"按钮◙，在素材库中选择导入视频素材"写作业"。

02 将时间轴移动至时间刻度"00:02"秒处，点击底部工具栏中的"文本"按钮▣，在二级工具栏中点击"新建文本"按钮▣。在输入框中输入文字"天"，并将字体设置为"书法"列表中的"毛笔体"。继续新建三个文本，分别输入"道""酬""勤"三个字，如图11-51所示。

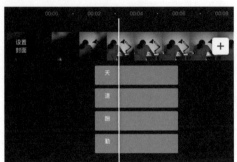

图11-51

03 在预览区域对文字素材的位置和大小进行初步调整，如图11-52所示。

图11-52

04 对文字效果进行微调。点击文字轨道"天"，在底部工具栏中点击"编辑"按钮▣，对文字样式进行设置。点击"排列"选项，将文字的"缩放"数值调为20，如图11-53所示。

图11-53

05 采用同样的方法，将文字"道"的缩放数值调为

20，将"酬"的缩放数值调为25。将"勤"的缩放数值调为35，并将颜色设置为红色。在预览区域中对这四个文字的位置进行调节，调节后画面如图11-54所示。

图11-54

06 点击底部工具栏中的"新建文本"按钮▣，在文字框中输入文字"不积跬步，无以至千里""不积小流，无以成江海"，并设置字体为"书法"列表中的"毛笔行楷"。点击"样式"中的"排列"选项，将文字"缩放"数值调为10，"字间距"数值调为2，"行间距"数值调为5。点击"文本"选项，将"透明度"数值调为80%，如图11-55所示。最后在预览区调整文字的位置，如图11-56所示。

图11-55

图11-56

07 依次点击轨道区域上的文字轨道，为它们添加入场动画效果。给文字"天""道""酬"添加持续时长为1秒钟的"渐显"入场动画，如图11-57所示。给文字"勤"添加持续时长为2秒的"缩小Ⅱ"入场动

画，如图11-58所示。给余下的文字素材添加持续时长为1秒的"闪动"入场动画，如图11-59所示。

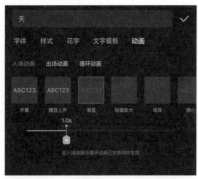

图11-57

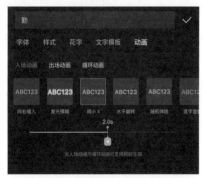

图11-58

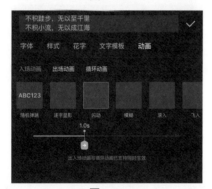

图11-59

08 在轨道区域调整各个文字轨道的位置。使文字轨道的起始端依次分别位于时间刻度"00:02""00:03""00:04""00:05""00:06"处，并使文字轨道的末端与主视频轨道上素材末端对齐，如图11-60所示。

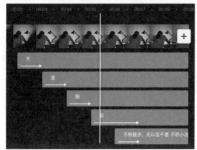

图11-60

09 点击"播放"按钮▷进行预览，最终效果如图11-61所示。

图11-61

11.2.4 歌词字幕：卡拉 OK 文字效果

在制作歌曲MV视频时，可以为视频添加卡拉OK文字效果的字幕，如图11-62和图11-63所示。

下面结合具体案例对如何制作这一效果进行说明。

图11-62

图11-63

01 点击剪映主界面中的"开始创作"按钮[图]，在素材库中选择导入视频素材"亲子时光"。

02 将时间轴移动至时间刻度"00:01"处，点击底部工具栏中的"音频"按钮[图]为视频添加音乐，在音乐合辑"儿歌"中选择音乐《爱我你就抱抱我》。

03 将时间轴移动至视频素材末端，点击音频轨道，点击底部工具栏中的"分割"按钮[图]，然后点击底部工具栏中的"删除"按钮[图]，删除时间轴右侧多余的音频素材，轨道区域素材排列如图11-64所示。

图11-64

04 返回一级工具栏，将时间轴移动至时间刻度"00:00"处。点击底部工具栏中的"文本"按钮[图]，在二级工具栏中点击"文字模板"按钮[图]，在"卡拉OK"列表中选择如图11-65所示的模板。根据歌曲信息替换模板中的文字，如图11-66所示。

05 在轨道区域调整文字轨道，使之持续时长为1秒。

06 返回上级工具栏，点击底部工具栏中的"识别歌词"按钮[图]，点击"开始匹配"按钮，识别音频中所包含的歌词。识别完毕后，轨道区域出现歌词轨道，如图11-67所示。

图11-65

图11-66

图11-67

07 点击第一段歌词轨道，在底部工具栏中点击"编辑"按钮[图]，然后点击"文字模板"按钮[图]，在"卡拉OK"列表中，选择如图11-68所示的模板。此时轨道区域的这条歌词轨道由玫红色变成橙色，如图11-69所示。对余下三段歌词素材进行同样的处理。

图11-68

图11-69

08 点击"播放"按钮[图]进行预览，最终效果如图11-70所示。

图11-70

11.2.5 结尾字幕：向上滚动的文字效果

很多制作者通常会把包括视频的参演者、拍摄者、制作者、配乐等在内的信息放在视频的结尾处，以向上滚动的字幕进行放送，如图11-71所示。

图11-71

下面结合具体案例对如何制作这一效果进行说明。

01 点击剪映主界面中的"开始创作"按钮 ⊡，在素材库中选择导入一段黑幕素材。点击底部工具栏中的"比例"按钮 ▣，将视频比例调整为5.8秒。根据需求在轨道区域的主视频轨道上拉长此轨道。这里拉长素材使视频时长为10秒。

02 返回一级工具栏，将时间轴移动至轨道起始端。点击底部工具栏中的"文本"按钮 **T** 新建文本，在文字输入框中输入视频信息，如图11-72所示。

图11-72

03 点击"样式"选项，点击"排列"选项对文字的排列进行设置。将文字"缩放"数值调为20，将"行间距"数值调为12，预览区域画面如图11-73所示。

图11-73

04 在轨道区域调整文字素材时长与主视频轨道素材保持一致，点击"导出"按钮 导出，将此段视频导出。

05 点击剪映主界面中的"开始创作"按钮 ⊡，在素材库中选择导入一段黑幕素材。点击底部工具栏中的"比例"按钮 ▣，将视频比例调整为16：9。拖动素

材右侧滑块，使视频时长为10秒。

06 返回一级工具栏，将时间轴移动至轨道起始端。点击底部工具栏中的"画中画"按钮 ◙，将之前导出的文字视频作为画中画导入轨道区域。

07 点击画中画轨道上的素材，在预览区双指放大画中画素材，使素材顶端的边框与预览区域画框底部重合。点击 ◈ 按钮，在此处加上关键帧，如图11-74所示。

图11-74

08 将时间轴移动至时间刻度"00:10"处，在预览区域向上移动画中画素材，使画中画素材底部边框与预览区域画框顶部重合。此时在素材轨道上自动添加了关键帧，如图11-75所示。

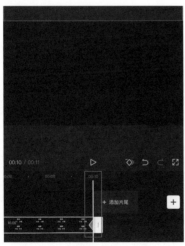

图11-75

09 点击"播放"按钮 ▷ 进行预览，最终效果如图11-76所示。

图11-76

第 12 章

剪辑实战：用剪映 App 制作短视频

"纸上得来终觉浅"，视频剪辑最重要的还是实战操作。本章将使用剪映App进行实战演练，制作五个不同类型的视频，并对制作步骤进行详细说明。

12.1
复古风格 Vlog 短视频

本节介绍的案例是制作文艺复古风Vlog视频《饮茶》，记录了从泡茶到饮茶的全过程。在制作此类视频的过程中，最重要的是统一画面色调，通过添加滤镜、运用特效等方法奠定画面的复古基调。此外，还需要注意把握视频节奏，每段素材的持续时间不宜过短，尽量添加较为平滑的转场，使观众的关注重心放在画面和文字上。

下面对制作此视频的具体步骤进行说明。

12.1.1 导入视频素材，进行初步剪辑

01 点击剪映主界面中的"开始创作"按钮▣，导入六段视频素材"饮茶"。点击底部工具栏中的"比例"按钮▣，将视频比例设置为16∶9。按照泡茶顺序排列素材，并对素材进行粗剪，选取其中画面合适的片段。粗剪后素材在轨道区域的排列如图12-1所示。

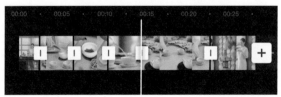

图12-1

02 依次点击轨道区域上的视频素材，在底部工具栏中点击"变速"按钮◎，在二级工具栏中点击"常规变速"按钮☑，移动滑块使素材速度全部变为"0.6X"。点击单选框"智能补帧"，使画面保持流畅。进行变速处理后，素材在轨道区域的排列如图12-2所示。

图12-2

> 提示：在放慢素材速度后，可以继续对素材进行分割、删除等操作，以寻求最佳表现画面。但如果变速时已经进行了智能补帧，在进行分割、删除等操作之后，需要再次点击"智能补帧"前的选框为视频补帧。

12.1.2 添加转场和特效，增强画面表现力

01 在素材之间加入转场效果。在轨道区域点击第一段素材与第二段素材之间的"转场"按钮▯，在"叠化"列表中点击添加"云朵Ⅱ"转场，并调整转场时长为1.5秒，如图12-3所示。

图12-3

02 在第二段与第三段素材间、第三段与第四段素材

间、第四段与第五段素材间均加入持续时长为1.6秒的"叠化"转场，如图12-4所示；在第五段与第六段素材间加入持续时长为3.5秒的"水墨"转场，如图12-5所示。

图12-4

图12-5

03 给素材加上特效。返回一级工具栏，将时间轴移动至时间刻度"00:00"处，点击工具栏中的"特效"按钮，在"画面特效"的"边框"列表中点击"怀旧边框Ⅱ"特效，为画面加上边框，如图12-6所示。

图12-6

04 将时间轴再次移动至时间刻度"00:00"处，点击底部工具栏中的"画面特效"按钮，在"基础"列表中点击"模糊开幕"为画面加上开幕效果，如图12-7所示。再次点击"模糊开幕"进行参数设置，将"速度"数值调为12，将"模糊度"数值调为50。

05 将时间轴移动至最后一段素材人物饮茶处，这里

约处于时间刻度"00:34"的位置。点击底部工具栏中的"画面特效"按钮。在"基础"列表中点击"模糊闭幕"为画面加上闭幕效果，如图12-8所示。再次点击"模糊开幕"进行参数设置，将"速度"数值调为25，将"模糊度"数值调为35。

图12-7

图12-8

06 在轨道区域拖动"怀旧边框Ⅱ"特效轨道右侧滑块，使之与主视频轨道素材的长度保持一致；拖动"模糊开幕"特效轨道右侧滑块，使之与第一段素材时长保持一致；拖动"模糊闭幕"特效轨道右侧滑块，使之与主视频轨道末端对齐。对特效轨道进行调整以后，轨道区域素材排列如图12-9所示。

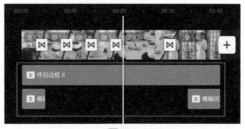

图12-9

12.1.3　添加滤镜，调节画面

01 为视频添加滤镜。返回一级工具栏，将时间轴移动至时间刻度"00:00"处，点击底部工具栏中的"滤镜"按钮，在"影视级"列表中点击添加"青橙"滤镜，并将滤镜强度调节为70，如图12-10所示。

02 对视频进行进一步调色处理。点击底部工具栏中的"新增调节"按钮，依次将"亮度"数值调为-6，将"对比度"数值调为10，将"饱和度"数值调为10，将"褪色"数值调为25，将"颗粒"数值调为25，如图12-11所示。

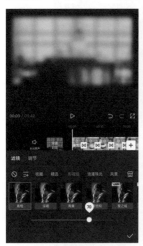 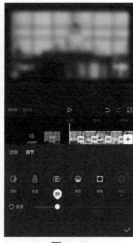

图12-10　　　　　　图12-11

03 在轨道区域拉长滤镜轨道和色彩调节轨道，使它们与主视频轨道上的素材长度保持一致，如图12-12所示。

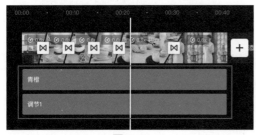

图12-12

12.1.4　为视频添加字幕

01 为视频添加文字。返回一级工具栏，将时间轴移动至时间刻度"00:00"处，点击底部工具栏中的"文本"按钮，在二级工具栏中点击"文字模板"按钮，在"字幕"列表中选择如图12-13所示的模板，并在文字输入框将文字修改为"清茶慰岁月，静坐听时光"。点击"字体"选项，在"书法"列表中选择字体"蝉影隶书"，如图12-14所示。

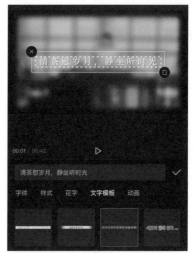

图12-13

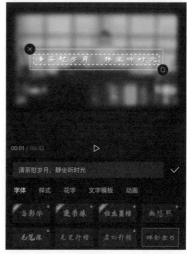

图12-14

02 在轨道区域点击文字轨道，向右拖动轨道右侧滑块使轨道末端与第一段素材末端对齐。点击底部工具栏中的"动画"按钮为文字素材添加出场动画，此处为这段文字素材添加了持续时长为1.5秒的"逐字虚影"出场动画，如图12-15所示。操作完毕后，轨道区域画面如图12-16所示。

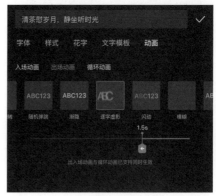

图12-15

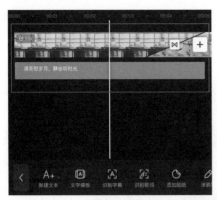

图12-16

03 将时间轴移动至最后一段素材人物饮茶处，这里约处于时间刻度"00:34"的位置。在底部工具栏中点击"新建文本"按钮 **A+**，在文字输入框中输入文字"慢煮时光"，换行后输入文字"静享岁月"。点击"字体"选项，将字体设置为"毛笔"列表中的"毛笔行楷"，如图12-17所示。

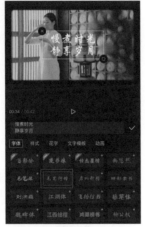

图12-17

04 点击"样式"按钮，然后点击"排列"按钮调整文本排列设置。选择对齐方式为"竖排上对齐"，如图12-18所示。

05 将"缩放"数值调为13。将"字间距"数值调为5、"行间距"数值调为10。点击文字输入框，将光标移动至第二行文字最前端，点击文字输入键盘上的空格按钮，直到预览区域画面中两行文字错开位置。点击"粗体"选项加粗文字。在预览区域将文字移动至画面右侧，如图12-19所示。

图12-18

图12-19

06 在轨道区域拖动此文字轨道的右侧滑块，使之与主视频轨道末端对齐。点击底部工具栏中的"动画"按钮 **◎**，为文字素材加上入场动画。此处将为此段文字素材加上了持续时长5.5秒的"逐字显影"入场动画，如图12-20所示。操作完毕后，轨道区域画面如图12-21所示。

图12-20

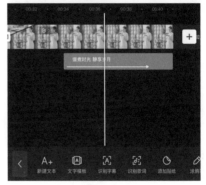

图12-21

07 在轨道区域点击结尾处的文字轨道，点击底部工具栏中的"复制"按钮 **▣**，获得一段复制出来的素材。将此复制出来的文字素材拖动至主视频轨道上第二段视频素材的下方，调整该轨道长度，使与第二段素材对齐，如图12-22所示。

图12-22

08 点击底部工具栏中的"动画"按钮 **◎**。修改入场动画为持续1.5秒的"模糊"入场动画，如图12-23所

示;添加持续1.5秒的"晕开"出场动画,如图12-24所示。

图12-23

图12-24

09 点击底部工具栏中的"编辑"按钮 <kbd>Aa</kbd>,修改第一行文字为"茶如人生",修改第二行文字为"闻有馨香四溢"。点击"字体"选项,将字体重新设置为"书法"列表中的"蝉影隶书"。在文字输入框将光标移动至第二行文字的最前端,适当增减空格数。在预览区域将此文字素材移动至画面左侧,如图12-25所示。

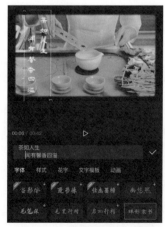

图12-25

10 复制此段文字素材三次,将它们分别拖动至主视频轨道上第三、四、五段视频素材的下方,如图12-26所示。

图12-26

11 分别根据视频轨道的长度调整文字轨道的长度以及出入场动画持续时长。修改第三段视频素材所对应文字为"浮沉万千""饮有苦涩甘甜",如图12-27所示;修改第四段视频素材所对应文字为"将一杯茶""喝到无味",并在预览区将文字移动至画面左侧,如图12-28所示;修改第五段视频素材所对应文字为"把平淡的日子""过到无悔",并在预览区将文字移动至画面左侧,如图12-29所示。

图12-27

图12-28

图12-29

> 提示：在修改文字时，可对文字进行适当的调节，以获得最佳画面效果。

12 文字添加完毕后，轨道区域中的轨道排列如图12-30所示。

图12-30

12.1.5　添加音乐，导出视频

01 为视频添加音乐。返回一级工具栏，将时间轴移动至时间刻度"00:00"处，点击底部工具栏中的"音频"按钮 ，在二级工具栏中点击"音乐"按钮 ，在搜索栏中输入"古筝"进行检索。向下滑动选择列表，点击添加音乐"古筝伴奏"，如图12-31所示。

图12-31

02 在轨道区域将时间轴移动至主视频轨道末端。点击音频轨道，点击底部工具栏中的"分割"按钮 ，将多余音乐素材分割并删除。点击余下的音频轨道，在底部工具栏中点击"淡化"按钮 ，将"淡出时长"设置为3秒。操作完毕后轨道区域中的素材排列如图12-32所示。

图12-32

03 点击"播放"按钮 进行预览，确认无误后即可导出视频，最终视频效果如图12-33所示。

图12-33

12.2
美食制作短视频

本节介绍的案例是美食制作短视频《美味蛋挞》，记录制作蛋挞的整个流程。在制作此类视频的过程中，最重要的是通过画面和文字的配合展示制作蛋挞的流程，精简冗长的烹饪过程，保留必要的操作和提示。可以给文字添加有趣的动画效果，起到强调说明的作用，还可以添加趣味贴纸，防止画面过于单调。

下面对制作此视频的具体步骤进行说明。

12.2.1 导入视频素材，进行初步剪辑

01 点击剪映主界面中的"开始创作"按钮，导入十二段视频素材"蛋挞制作"。点击"播放"按钮▷预览视频画面，选择合适画面对素材进行粗剪。删除多余画面后，依次点击主视频轨道上的素材，点击底部工具栏中的"变速"按钮，在二级工具栏中点击"常规变速"按钮，对素材进行加速处理，加速后每段素材时长不低于3秒钟，如图12-34所示。

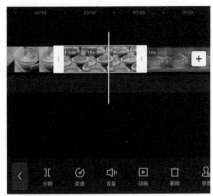

图12-34

02 点击最后一段视频素材，在底部工具栏中点击"复制"按钮，将复制出来的素材拖动至主视频轨道起始端，将之作为第一段素材，此时主视频轨道上共有十三段素材，如图12-35所示。

03 由于使用的视频素材画幅不统一，需要对视频比例进行调整。返回一级工具栏，点击底部工具栏中的"比例"按钮，将视频调整为9：16的竖画幅，如图12-36所示。

04 调整比例后，部分素材出现了大块黑边，在播放时显得较为突兀。返回一级工具栏，点击底部工具栏中的"背景"按钮，点击"画布模糊"按钮。点击二级模糊，如图12-37所示。点击左下角的"全局

应用"按钮，使此效果作用于每段素材。

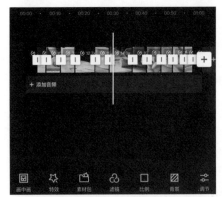

图12-35

图12-36　　　　　　　图12-37

05 蛋挞制作分为两个阶段。第一阶段制作蛋挞皮，包括第二段至第七段视频素材；第二阶段制作蛋挞液，包括第八段至第十一段视频素材。点击第七段和第八段素材之间的"转场"按钮，添加持续时长0.6秒的"闪黑"转场，以示区分。

12.2.2 为视频添加讲解字幕

01 为视频添加文字。将时间轴移动至第二段素材起始端，此处为时间刻度"00:04"处。点击底部工具栏中的"文本"按钮，在二级工具栏中点击"新建文本"按钮。在输入框中输入文字"300克低筋面粉"，换行后输入"加入适量的鸡蛋液"。在预览区域调整文字的位置和大小。点击"花字"选项，在"热门"列表中向下滑动选型列表，选择如图12-38所示的花字模板。

02 在轨道区域将文字素材拉至与第二段素材等长。点击底部工具栏中的"动画"按钮，为文字添加入场动画。此处为此文字素材添加了持续时长为2秒的

"放大"入场动画，如图12-39所示。

图12-38　　　　　　图12-39

03 点击底部工具栏中的"复制"按钮◻，复制多段文字素材，按照制作步骤修改其中的文字，将文字与画面一一匹配，并适当调节入场动画持续时间和素材持续时间。操作完毕后，文字素材在轨道区域上的排布如图12-40所示。

图12-40

提示：可以录制一段操作步骤的语音，再通过语音识别功能将语音转化为文字。这样转化出来的文字可以进行批量编辑，能够节省视频制作时间。

04 将时间轴移动至时间刻度"00:01"处，点击底部工具栏中的"文字模板"按钮◻，在"简约"列表中点击如图12-41所示的模板，修改模板文字为"美味蛋挞"。点击"字体"选项，将字体修改为"手写"列表中的"花语手书"字体。在预览区域对文字进行调节。操作完成后，效果如图12-42所示。

图12-41

图12-42

05 将时间轴移动至时间刻度"00:04"处理，点击底部工具栏中的"新建文本"按钮▲₊，在输入栏中输入文字"蛋挞皮制作"。在预览区域调整文字的位置和大小。点击"花字"选项，在"热门"列表中向下滑动列表，选择如图12-43所示的花字模板。

06 点击底部工具栏中的"动画"按钮◻，为文字添加入场动画。此处为此文字素材添加了持续时长为1.3秒的"向上弹入"入场动画，如图12-44所示。

图12-43　　　　　　图12-44

07 在轨道区域拉长此段文字轨道，使之持续出现在

蛋挞皮制作的过程中，即第二段至第七段素材，如图12-45所示。

图12-45

08 点击底部工具栏中的"复制"按钮，将复制出来的素材中的文字改成"蛋挞液制作"。拖动轨道，使之持续出现在蛋挞液制作的整个过程中，即第八段至第十二段素材中，如图12-46所示。

图12-46

12.2.3 添加贴纸，美化画面

01 将时间轴移动至最后一段视频素材，此处为时间刻度"00:58"处。点击底部工具栏中的"添加贴纸"按钮，在搜索栏中输入"时钟"进行检索，选择添加如图12-47所示的时钟贴纸。再次点击"添加贴纸"按钮，在搜索栏中输入"叮"进行检索，选择添加如图12-48所示的贴纸。

图12-47

图12-48

02 依据文字素材的位置，在预览区调整贴纸的位置，在轨道区域调整贴纸轨道的排列，操作完成后，轨道区的素材排布如图12-49所示。

图12-49

12.2.4 添加音乐音效，增强视听感受

01 为视频添加音乐。返回一级工具栏，将时间轴移动至时间刻度"00:00"处。点击底部工具栏中的"音频"按钮，在二级工具栏中点击"音乐"按钮，选择添加合辑"轻快"中的音乐，如图12-50所示。在轨道区域对此段音频素材进行分割，删除多余部分。操作完成后，轨道上的素材排布如图12-51所示。

图12-50

图12-51

02 为视频添加音效。将时间轴移动至时间刻度"00:01"处，点击底部工具栏中的"音效"按钮🌟，在搜索栏中输入"气泡"进行检索，选择添加"单气泡提示音"音效。将此音效复制三次，并在轨道区域调整这四段音效轨道的持续时长，使它们与文字"美味蛋挞"的动画效果相配合，如图12-52所示。

图12-52

03 将时间轴移动至时间刻度"00:04"处，点击底部工具栏中的"音效"按钮🌟，在此处添加"嗖，咻，唰"音效，并调整此段音效轨道使之与文字"蛋挞皮制作"的动画效果相配合。

04 复制"嗖，咻，唰"音效素材，并将复制出来的素材移动至时间刻度"00:42"处，使之与文字"蛋挞液制作"的动画效果相配合，如图12-53所示。

图12-53

05 点击底部工具栏中的"音效"按钮🌟，添加"时

钟"音效，使之与贴纸素材"时钟"相配合；添加"叮，关注，点赞"音效，使之与贴纸素材"叮"相配合。完成上述操作后，轨道区域的素材排布如图12-54所示。

图12-54

12.2.5　预览画面，导出视频

点击"播放"按钮▷进行预览，确认无误后即可导出视频，最终视频效果如图12-55所示。

图12-55

12.3
产品带货短视频

本节介绍的案例是产品带货短视频《耳机》，介绍了耳机的卖点。在制作此类视频的过程中，需要重点突出产品的卖点。例如，此视频中的推销产品是耳机，需要重点突出隔音和降噪等特性，那么在制作短视频时，可以通过画面对比来表现耳机的隔音效果：戴着耳机的人在嘈杂的人群中沉浸在音乐里；还可以通过声音效果的对比，来表现耳机的隔音能力：戴上耳机前是嘈杂的噪声，而戴上耳机后出现的是动听的乐音。

下面对制作此视频的具体步骤进行说明。

12.3.1 导入视频素材，制作蒙版画中画

01 点击剪映主界面中的"开始创作"按钮回，导入四段视频素材"耳机"。设置视频比例为16：9，并对视频素材进行粗剪，且对部分素材进行加速处理。

02 返回一级工具栏，将时间轴移动至时间刻度"00:00"处，点击"画中画"按钮回，添加本地图片素材"耳机1"，在轨道区拉长此图片轨道使之与主视频轨道素材时长保持一致。此时预览区画面以及轨道区域素材排布如图12-56所示。

03 点击画中画轨道上的素材，向左滑动底部工具栏，点击"蒙版"按钮回，
选择"矩形"蒙版，并在预览区域调整蒙版选框的大小和位置，如图12-57所示。

04 依次点击主视频轨道上的视频素材，在轨道区域对素材画面进行缩放，使视频画面与画中画蒙版嵌合，如图12-58所示。

05 在第一段与第二段素材间添加持续时间为0.5秒的"闪黑"转场，在第二段与第三段素材间添加持续时间为1秒的"拉远"转场，在第三段与第四段素材间调价持续时间为1秒的"推进"转场。

06 返回一级工具栏，将时间轴移动至时间刻度"00:00"处。点击底部工具栏中的"画中画"按钮回，添加本地视频素材"转动的耳机"，在预览区域双

指缩小素材，并将素材移动至画面左下角，如图12-59所示。在轨道区域对此素材进行分割，删除多余画面。

图12-57　　　　图12-58

07 返回上级工具栏，点击"新增画中画"按钮回，添加本地图片素材"红色耳机-正面""红色耳机侧面"。在轨道区域分别拉长这两个图片轨道，使它们与主视频轨道素材长度保持一致，并在预览区双指缩小图片至合适大小，将图片移动至画面右下角，如图12-60所示。

图12-59

08 分别点击这两段图片轨道，点击底部工具栏中的"混合模式"按钮回，选择"滤色"模式，并将强度拉满，如图12-61所示。然后为这两个图片素材添加持续时长均为0.5秒的"动感缩小"入场动画。

图12-60　　　　图12-61

12.3.2　添加文案字幕，介绍产品特性

01 为视频添加文字。返回一级工具栏，将时间轴移动到时间刻度"00:01"左右的位置。点击底部工具栏中的"文本"按钮 T，在二级工具栏中点击"文字模板"按钮，在"字幕"列表中选择如图12-62所示的模板，并将第一行文字改成"精选"，将第二行文字改成"钢丝和包覆材料"。在预览区域调节文字的大小和位置，如图12-63所示。

图12-62

图12-63

02 在轨道区域点击此段文字轨道，在底部工具栏中点击"动画"按钮，给文字加上持续时长为0.5秒的"逐字翻转"入场动画，如图12-64所示。

图12-64

03 点击底部工具栏中的"复制"按钮，将此文字

素材复制三次，调整复制出来文字轨道的位置，按照广告词修改其中的文字，使它们与画面一一对应。操作完成后素材在轨道区域的排布如图12-65所示。

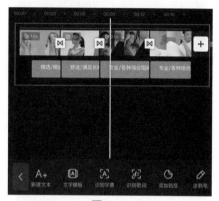

图12-65

04 将时间轴再次移动到时间刻度"00:01"左右的位置。点击底部工具栏中的"文字模板"按钮，在"标签"列表中选择如图12-66所示的模板。将其中文字修改为"弹性良好"，并在预览区域调节文字的大小和位置，如图12-67所示。

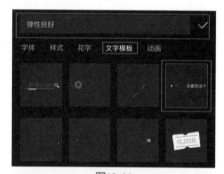

图12-66

图12-67

05 复制此段文字素材，并根据广告词修改其中的文字，在预览区域调整文字的位置，如图12-68所示。多次复制文字素材，在预览区域和轨道区域调整文字素材的位置。操作完毕后，轨道区域的素材排布如图12-69所示。

图12-68

图12-69

12.3.3　添加音乐音效，增强视听感受

01 为视频添加音乐。返回到一级工具栏，将时间轴移动至时间刻度"00:00"处。在底部工具栏中点击"音频"按钮 ，在二级工具栏中点击"音乐"按钮 添加合适的音乐，如图12-70所示。将时间轴移动至主视频轨道的末端，在轨道区域对音频轨道进行分割，删除多余的音乐片段。

图12-70

02 将时间轴移动至第三段视频素材起始处，观察预览区画面。将画面人物戴耳机前的音乐片段分割并删除。对第四段素材下方的音乐轨道进行同样的操作。操作完成后轨道区域的素材排布如图12-71所示。

03 给视频添加音效。将时间轴移动至时间刻度"00:00"处，点击底部工具栏中的"音效"按钮 ，

在搜索框中输入"唰"，在选择列表中点击添加"回忆-唰一下"音效，调整音效轨道时长，使之与画面右下角耳机进入的动画相配合。以同样的方式在三段视频素材下方添加"打字声""室内嘈杂环境"音效，在第四段素材下方添加"室内嘈杂环境"音效。操作完成后轨道区域的素材排布如图12-72所示。

图12-71

图12-72

04 对音乐和音效的衔接处进行淡入淡出处理，制造声音效果。点击第一段视频素材下方的音乐轨道，点击底部工具栏中的"淡化"按钮 ，设置"淡入时长"为0.5秒。点击第二段素材下方的"室内嘈杂环境"音效，设置"淡出时长"为1秒。点击第二段素材下方的音乐轨道，设置"淡入时长"为1秒。对第四段素材下方的音效和音乐素材进行相同的处理。操作完成后轨道区域的素材排布如图12-73所示。

图12-73

12.3.4　添加特效，导出视频

01 为视频添加特效以增强画面的动感。返回一级工具栏，将时间轴移动至于时间刻度"00:00"处。点击底部工具栏中的"特效"按钮，在二级工具栏中点击"画面特效"按钮，在"动感"列表中选择添加"心跳"特效，如图12-74所示。点击"调整参数"按钮，将特效的速度调整为20。

图12-74

02 在轨道区域点击特效轨道，在底部工具栏中点击"作用对象"按钮，选择作用对象为含有蒙版的"画中画"素材，如图12-75所示。

图12-75

03 复制此段特效素材，将复制出来的轨道放置在音乐轨道下方。操作完成后轨道区域的素材排布如图12-76所示。

图12-76

04 点击"播放"按钮进行预览，确认无误后即可导出视频，最终视频效果如图12-77所示。

图12-77

12.4
萌宠治愈短视频

　　本节介绍的案例是萌宠治愈短视频《猫猫袭来》，内容是萌宠视频集锦。制作此类视频时，首先需要搜集符合主题的萌宠视频素材，根据每段素材中萌宠的特点制作说明字幕，然后在画面中添加贴纸，提升画面趣味性。此外，在添加背景音乐时，选择能使人感到愉悦的音乐。

　　下面对制作此视频的具体步骤进行说明。

12.4.1　导入素材，进行粗剪

01 点击剪映主界面中的"开始创作"按钮，导入五段视频素材"猫"。设置视频比例为16：9，并对视频素材进行粗剪排列。

02 将时间轴移动至时间刻度"00:00"处，点击主视

频轨道右侧的"添加"按钮■，在剪映素材库中选择添加一段黑色图片素材，如图12-78所示，并在轨道区域拉长此轨道使之持续时长为4.5秒。

图12-78

03 按照同样的方法在第一段与第二段素材、第二段与第三段素材、第三段与第四段素材、第四段与第五段素材间添加持续时长为1.5秒的黑色图片素材。操作完毕后，轨道区域中的素材排布如图12-79所示。

图12-79

12.4.2　制作定格效果

01 将时间轴移动至时间刻度"00:29"与"00:30"之间，即第四段猫咪素材中小猫回头处。点击此段视频素材，在底部工具栏中点击"定格"按钮■，调整定格画面时长为2秒钟，如图12-80所示。

图12-80

02 在定格画面与前后视频素材的衔接处，均加上持续时长为0.5秒的"眨眼"转场，如图12-81所示。

图12-81

03 给此段素材加上特效以增强画面表现效果。此处为此段素材添加了"氛围"列表中的"光斑飘落"特效，如图12-82所示。在轨道区域对特效轨道的长度进行调整，如图12-83所示。

图12-82

图12-83

12.4.3　添加字幕，补充文字信息

01 给视频加上文字。返回一级工具栏，将时间轴移动至时间刻度"00:00"处，点击底部工具栏中的"文本"按钮■，在二级工具栏中点击"文字模板"按钮■，在"手写"列表中点击如图12-84所示的模板。将模板中两个部分的文字分别替换为"治愈猫猫""袭来！"，在预览区调整文字的大小和位置，如图12-85所示。

图12-84

图12-85

02 在轨道区域调整此段文字素材的时长，使其持续约1.5秒，并添加持续1.5秒的"颤抖Ⅱ"循环动画。

03 复制此段文字轨道，将复制出的素材移动至原文字轨道后方，修改第一部分的文字为"你"，修改第二部分的文字为"喜欢了么！"，并修改动画效果为持续时长为0.3秒的入场动画"向下飞入"。

04 再次点击底部工具栏中的"文字模板"按钮回，在"文字模板"列表中选择如图12-86所示的模板。将模板文字修改为"第一个 互动猫猫"，并在预览区域调整文字的大小和位置，如图12-87所示。

图12-86

图12-87

05 将此段文字轨道复制四次，并将复制出来的四段文字轨道往后依次放置在黑色图片轨道的下方，并根据每段猫咪视频素材画面，依次修改其中的文字。

06 将时间轴移动至时间刻度"00:23"处，即第三段猫咪视频素材中间部分。再次点击底部工具栏中的"文字模板"按钮回，在"气泡"列表中点击如图12-88所示的模板。修改模板文字，在预览区域调整文字的大小和位置，如图12-89所示。操作完成后轨道区域的素材排布如图12-90所示。

图12-88

图12-89

图12-90

12.4.4　添加贴纸，增强画面趣味性

01 为视频添加贴纸以增加画面的趣味性。将时间轴移动至第一段猫咪素材起始端，点击底部工具栏中的"添加贴纸"按钮🖼，在"情绪"列表中点击添加如图12-91所示的贴纸，在预览区调整此贴纸的位置，将其放置在小猫头顶，如图12-92所示。在轨道区域调整此贴纸素材的长度使之持续时长约为2秒。

图12-91

图12-92

02 将时间轴向后移动至时间刻度"00:08"至"00:09"之间的位置。点击底部工具栏中的"添加贴纸"按钮🖼，在"情绪"列表中点击添加如图

12-93所示的贴纸。在预览区域调整此贴纸的位置，将其放置在小猫头顶，如图12-94所示。在轨道区域调整此贴纸素材的长度使之持续时长约为2秒。点击底部工具栏中的"跟踪"按钮◎，在预览区域调整跟踪选区的大小和位置，使贴纸随着猫咪的头部一起动作，如图12-95所示。

图12-93

图12-94

图12-95

03 按照同样的方法，在第二段猫咪视频素材上添加如图12-96和图12-97所示贴纸。在第五段猫咪视频素材上添加如图12-98所示贴纸，并为贴纸加上持续1秒的"弹簧"入场动画。

04 添加完文字和贴纸素材后，轨道区域上的素材排布如图12-99所示。

图12-96

图12-97

图12-98

图12-99

12.4.5　添加音乐音效，导出视频

01 为视频加入音乐。返回一级工具栏，将时间轴移动至时间刻度"00:00"处。点击底部工具栏中的"音频"按钮，在二级工具栏中点击"音乐"按钮，为视频添加合适的背景音乐。在轨道区域对此音乐素材进行分割，删除多余素材。

02 为视频加入音效。点击底部工具栏中的"音效"按钮，为第一段猫咪视频素材添加"疑惑或弹出"音效与贴纸动画相配合，如图12-100所示；为第二段猫咪视频素材添加"惊讶氛围音效"音效与贴纸动画相配合，如图12-101所示；为第三段猫咪视频素材添加"可爱猫咪叫声"音效与画面相配合，如图12-102所示。

03 为第四段猫咪视频素材添加"仙尘（1）"音效与特效相配合，如图12-103所示；为第五段猫咪视频素材添加"弹出"音效与贴纸动画相配合，如图12-104所示。

图12-100

图12-101

图12-102

图12-103

图12-104

04 添加完音乐和音效素材后，轨道区域上的素材排列如图12-105所示。

05 点击"播放"按钮▷进行预览，确认无误后即可导出视频，最终视频效果如图12-106所示。

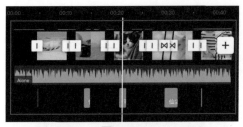

图12-105

图12-106

12.5
日转夜特效短视频

本节介绍的案例是特效短视频《关月亮》，通过特效表现日转夜的过程。在制作此视频的过程中，需要注意在对画面进行调色处理时对各项数值的把控，一边调节一边观察画面。而在添加贴纸等画面装饰配件时，需要注意让它们的出现与使用关键帧所制作的日夜变化效果同步。

下面对制作此视频的具体步骤进行说明。

12.5.1　导入素材，制作变速效果

01 点击剪映主界面中的"开始创作"按钮□，导入

一段视频素材"城市"。设置视频比例为16：9。

02 点击轨道上的视频素材，将时间轴移动至时间刻度"00:10"处。点击底部工具栏中的"定格"按钮，获得一段定格画面。

03 点击定格画面前的视频素材，点击底部工具栏中的"变速"按钮，在二级工具栏中点击"曲线变速"按钮，点击"自定"模式，调整视频的速度曲线，如图12-107所示。点击定格画面后面的视频素材，再次在底部工具栏中点击"变速"按钮，同样在二级工具栏中点击"曲线变速"按钮，点击"自定"模式。调整视频的速度曲线，如图12-108所示。

图12-107

图12-108

12.5.2 添加滤镜和特效，制作日夜变化效果

01 对视频进行调色处理。返回一级工具栏，将时间轴移动至时间刻度"00:02"与"00:03"之间。点击底部工具栏中的"滤镜"按钮，在"精选"列表中选择添加"暗夜"滤镜，如图12-109所示。在轨道区域点击滤镜轨道，向右拖动此轨道右侧滑块使之与主视频轨道末端对齐。

图12-109

02 将时间轴移动至滤镜轨道起始处，点击按钮在此轨道的起始端打上一个关键帧，然后点击底部工具栏中的"编辑"按钮，将滤镜强度设置为0，如图12-110所示。将时间轴移动至定格画面与后一段视频素材衔接处，点击按钮，在此打上关键帧，然后同样点击底部工具栏中的"编辑"按钮，将滤镜强度设置为100，如图12-111所示。

图12-110

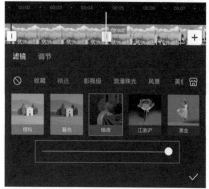

图12-111

03 返回上级工具栏，将时间轴再次移动至时间刻度"00:02"与"00:03"之间。点击底部工具栏中的"新增调节"按钮，点击"亮度"选项，新建一个调节轨道"调节1"。在轨道区域移动调节轨道的位置和长度，使之与滤镜轨道保持一致。

04 将时间轴移动至轨道"调节1"起始端，点击▨按钮，在此处打上关键帧。将时间轴移动至定格画面与后一段视频素材衔接处，点击▨按钮，在此打上关键帧，如图12-112所示。

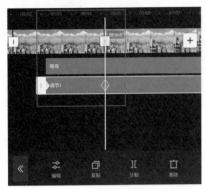

图12-112

05 点击底部工具栏中的"编辑"按钮▧，将"亮度"数值调为-30，将"光感"数值调为-50，将"高光"数值调为-50，将"阴影"数值调为-50。进行调色处理后，画面效果如图12-113所示。

图12-113

06 添加特效增强画面表现效果。返回一级工具栏，将时间轴移动至时间刻度"00:01"与"00:02"之间，即第二段视频素材起始处。点击底部工具栏中的"特效"按钮▧，在二级工具栏中点击"画面特效"按钮▧，在"氛围"列表中选择添加"关月亮"特效，如图12-114所示。

图12-114

07 在轨道区域调节此特效轨道的长度，使轨道尾部位于时间刻度"00:03"与"00:04"之间，使其持续时长约为2秒。点击底部工具栏中的"编辑"按钮▧，调节特效的参数。将"速度"数值调为33，将"变暗"数值调为0，如图12-115所示。

图12-115

08 将时间轴移动至时间刻度"00:04"与"00:05"之间，即第三段视频素材起始处。点击底部工具栏中的"画面特效"按钮▧。在"Bling"列表中选择添加"星夜"特效，如图12-116所示。

图12-116

09 在轨道区域调整此特效轨道的长度，使其与第三段视频素材长度保持一致。点击底部工具栏中的"编辑"按钮▧，调节特效的参数。将"速度"数值调为40，如图12-117所示。

图12-117

12.5.3　添加贴纸，丰富画面

01 给视频添加贴纸。返回一级工具栏，将时间轴移动至时间刻度"00:03"处，点击底部工具栏中的"贴纸"按钮◎，在搜索栏中输入"月亮"进行检索，点击添加如图12-118所示的贴纸。在轨道区域点击此轨道，拖动右侧滑块将之拉长至主视频轨道末端，如图12-119所示。

图12-118

图12-119

02 在预览区域对此贴纸的位置和大小进行调整，如图12-120所示。然后再点击底部工具栏中的"动画"按钮◎，为此贴纸素材添加持续时间为3秒的"渐显"入场动画，如图12-121所示。

03 将时间轴移动至时间刻度"00:10"处，点击底部工具栏中的"贴纸"按钮◎，在"线条风"列表中选择添加如图12-122所示的贴纸，在轨道区域点击此轨道，拖动右侧滑块将之拉长至主视频轨道末端，如图12-123所示。在预览区对贴纸的大小和位置进行调整，然后此贴纸素材添加持续时间为1.5秒的"缩小"入场动画，如图12-124所示。

图12-120

图12-121

图12-122

图12-123

图12-124

12.5.4 添加音乐音效，导出视频

01 为视频添加音乐。返回一级工具栏，将时间轴移动至时间刻度"00:00"处。点击底部工具栏中的"音频"按钮 ♫，在二级工具栏中点击"音乐"按钮 ◎，添加音乐。在搜索栏中检索"星"，点击添加如图12-125所示的音乐。在轨道区域对音乐轨道进行裁剪，删除多余部分，如图12-126所示。

图12-125

图12-126

02 将时间轴移动至主视频轨道上第二段素材起始处，点击音乐轨道。在此处点击底部工具栏中的"分割"按钮 ⫴。将时间轴移动至时间刻度"00:03"

处，点击音乐轨道，然后在此处再次点击"分割"按钮 ⫴ 对素材进行分割。操作完毕后轨道区域上的素材排列如图12-127所示。

图12-127

03 点击分割出来的第二段音乐轨道，在底部工具栏中点击"音量"按钮 ◁》，将此段音乐的"音量"数值调为0，如图12-128所示。

图12-128

04 为视频添加音效。返回上级工具栏，将时间轴移动至第二段音频素材起始端。点击底部工具栏中的"音效"按钮 ✿，在搜索栏中输入"刷"进行检索，选择添加列表中的"回忆-刷一下"音效至轨道区域，如图12-129所示。

图12-129

05 将时间轴移动至时间刻度"00:04"至"00:05"

之间，即主视频轨道上第三段素材起始处。点击底部工具栏中的"音效"按钮，在搜索栏中输入"仙尘"进行检索，选择添加列表中的"仙尘（2）"音效至轨道区域，如图12-130所示。

图12-130

06 添加完音乐和音效素材后，轨道区域上的素材排列如图12-131所示。

图12-131

07 点击"播放"按钮▷进行预览，确认无误后即可导出视频，最终视频效果如图12-132所示。

图12-132